納達爾

20年傳奇生涯攝影寫真全紀錄

NADAL

Iconic

法國攝影名家

柯琳・杜布荷

Corinne Dubreuil ／著&攝影　葛諾珀／譯

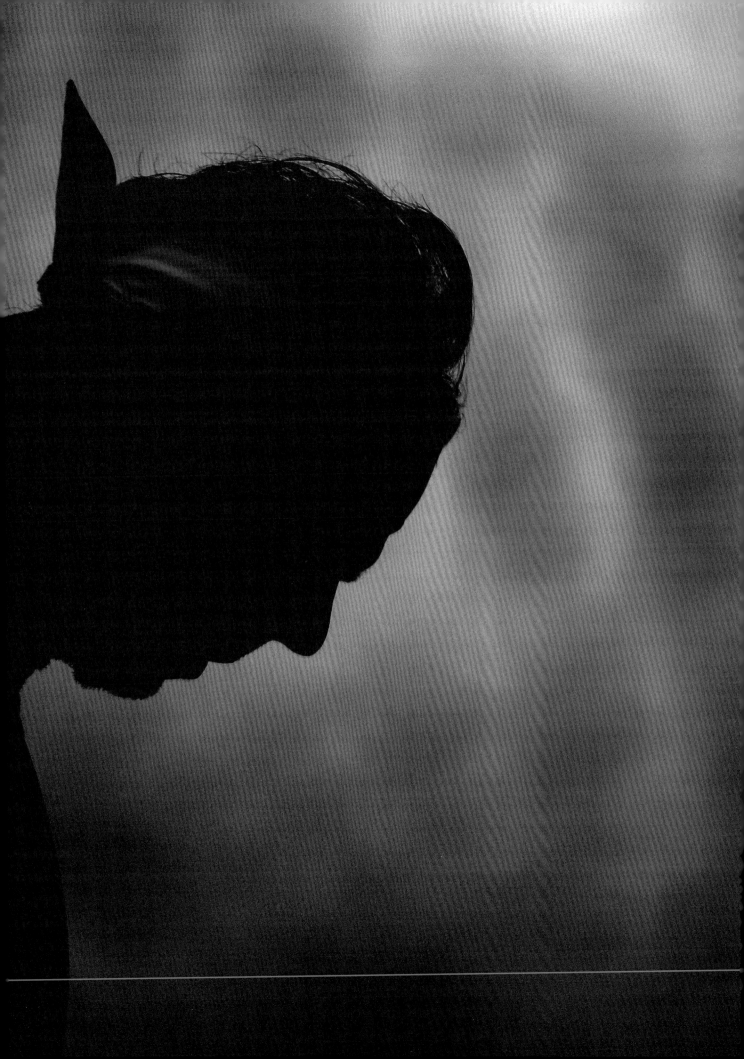

我對拉法的最早記憶可以追溯到2004年，

那是在台維斯盃準決賽，

西班牙隊在阿利坎特球場迎戰法國隊。

他非常年輕，是第一年為國家隊效力，

也是二度參加台維斯盃。

他已經表現得像個真正的戰士，

戰勝了亞諾·克萊蒙（Arnaud Clément），

為球隊拿下勝利一點。

我記得我立刻就愛上為他拍照。

一個悠長的故事就此展開⋯⋯

序言

　　網球撼動了我的一生。從球員、教練到聯邦盃隊長、法網總監，多虧這項運動，我才能因緣際會與許多人交會。

　　我在1990年代初就認識柯琳，當時我才11歲。她展開她的攝影師生涯，而我則開始我的青少年巡迴賽生涯。從那時起，我們就沒停止過追蹤彼此。

　　柯琳見證了我的每一次重大勝利。無論在場上還是場外，她都能捕捉到我職業生涯的所有難忘時刻。這份情誼也延續到今日的私生活。我很自豪稱她為我的朋友。

　　她總是用她感性又審慎的視角，努力展現人們最好的一面。去彰顯他們。

　　她多年來不斷談論這本關於拉法的書。她對這位不可思議的冠軍、運動偶像有著無盡的讚賞。我很了解她！

　　20年來，柯琳見證了他職業生涯的所有偉大時刻。說上幾個還只算輕描淡寫呢！

　　2004年，他在佛羅里達比斯坎灣與羅傑‧費德勒首次交手；2005年，他在法網贏得第一座冠軍；參加台維斯盃；近期在科威特納達爾網球學院度過的特別時刻等等。我認為柯琳是少數能讓納達爾的22座大滿貫冠軍永垂不朽的攝影師之一。她的視角、她的網球知識、她的感性，我都很清楚，這些都讓她以自己的方式捕捉鏡頭下的拉法。最讓我感動的是她在照片中所傳遞的情感。

　　納達爾是超越我們認知的非凡冠軍，是有價值觀的人。今天我對他有更多了解，我喜歡他的感性、他的慷慨，以及他對所做一切的投入。在他的整個職業生涯，他知道該保有他從小就擁有的所有價值觀。

　　這些價值觀造就了他。

　　他是永不放棄的「勤奮者」。他盡一切努力來實現他的目標。他的訓練在所有學校展示著。他每天為改善一個細節、一種感覺、一個動作而全心投入，是我們大家的典範。

　　我將這些特質與柯琳多年來在她的專業領域不斷進步的嚴謹和熱情相提並論。始終追求臻至完美。完美的姿態、完美的照片並不存在。它們是我們工作、情緒和感性的成果。

　　這種工作價值觀是他們的共同點。正如拉法所說，「努力工作，享受樂趣，讓它發生」。這本書，這件藝術作品，完美反映了納達爾這個人。

　　透過柯琳的雙眼，我們在整本書頁中找到了向我們展示納達爾這個冠軍、這個人和這位偶像的各種面向，這一幕幕景象將永遠銘記網球這項運動的歷史，也是體育的歷史。

艾梅莉‧莫瑞斯摩（Amélie Mauresmo），法國網球公開賽總監

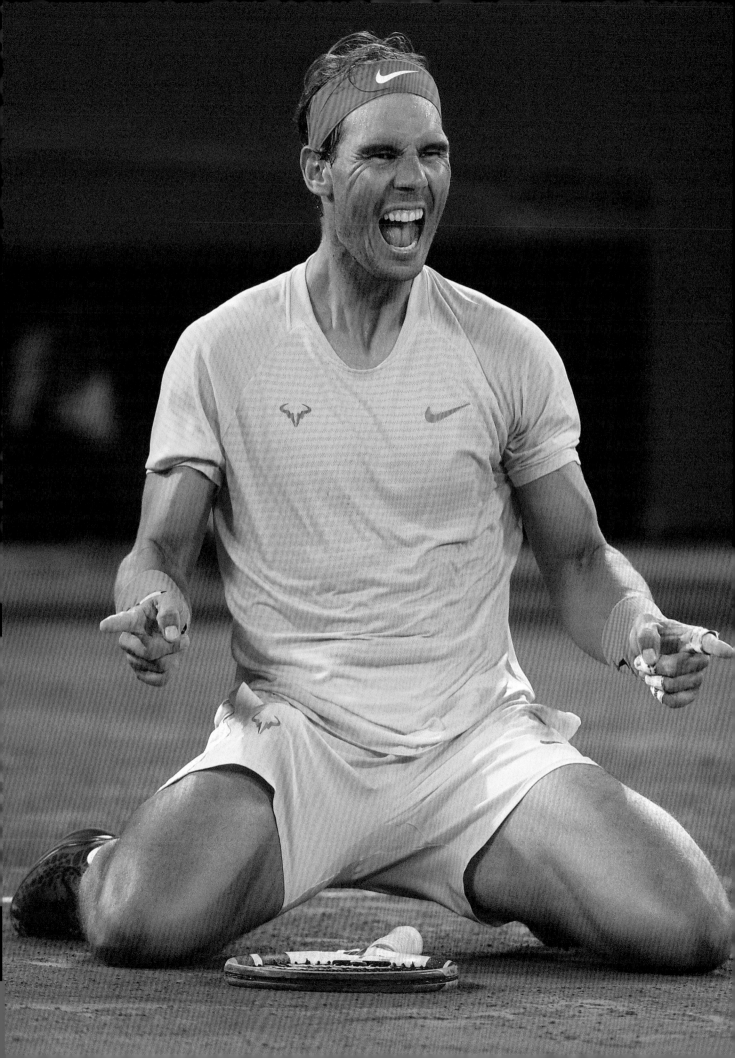

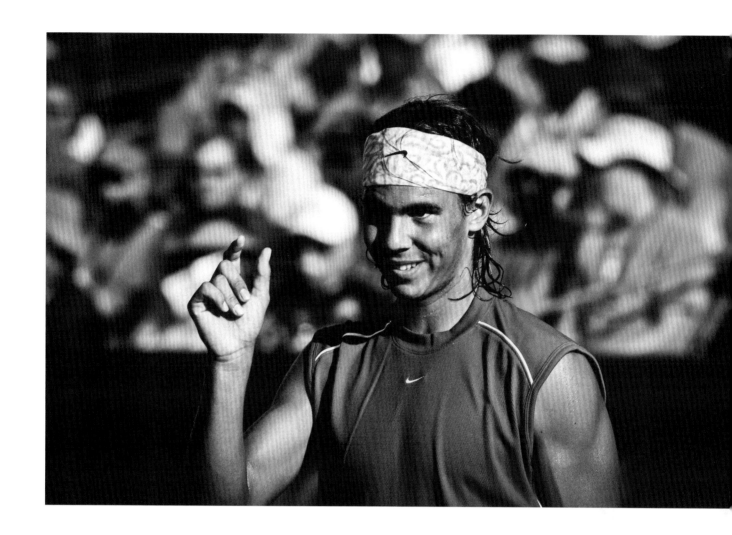

——
上圖
邁阿密大師賽，2004年。

——
左頁
法網，2020年。
2020年10月11日是個不尋常的日子，
拉法在羅蘭卡洛贏得勝利。
賽事因新冠疫情延至10月進行，
拉法擊敗喬科維奇，在巴黎獲得第13座法網冠軍。
也是他自2005年來第100場法網紅土比賽勝利。

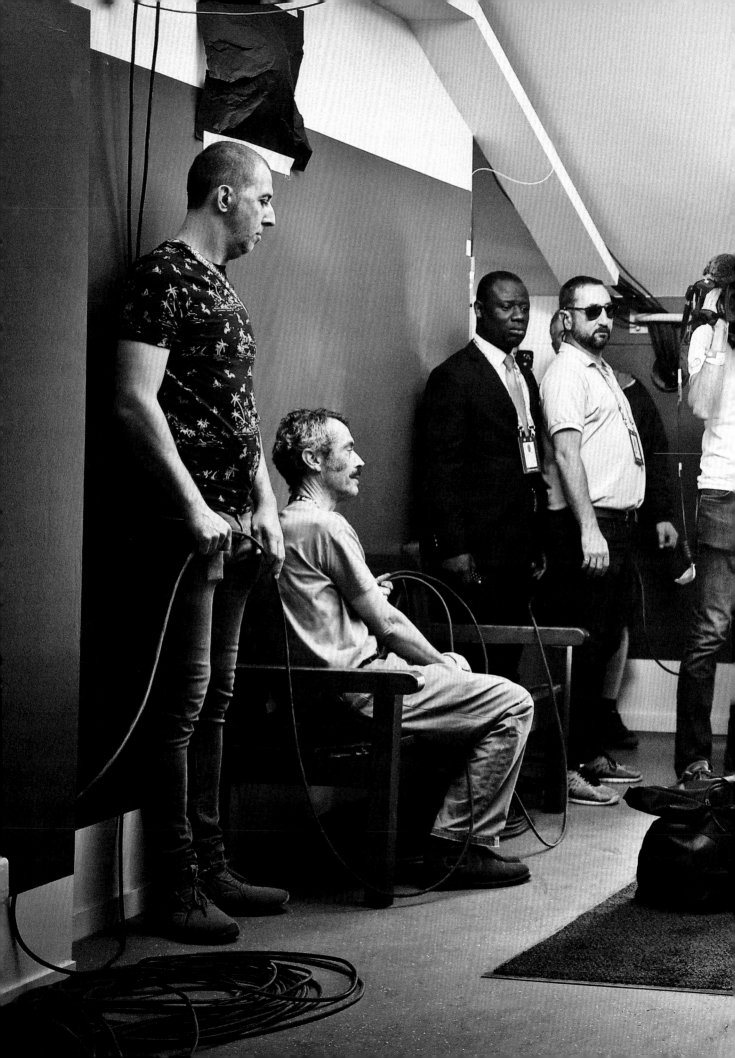

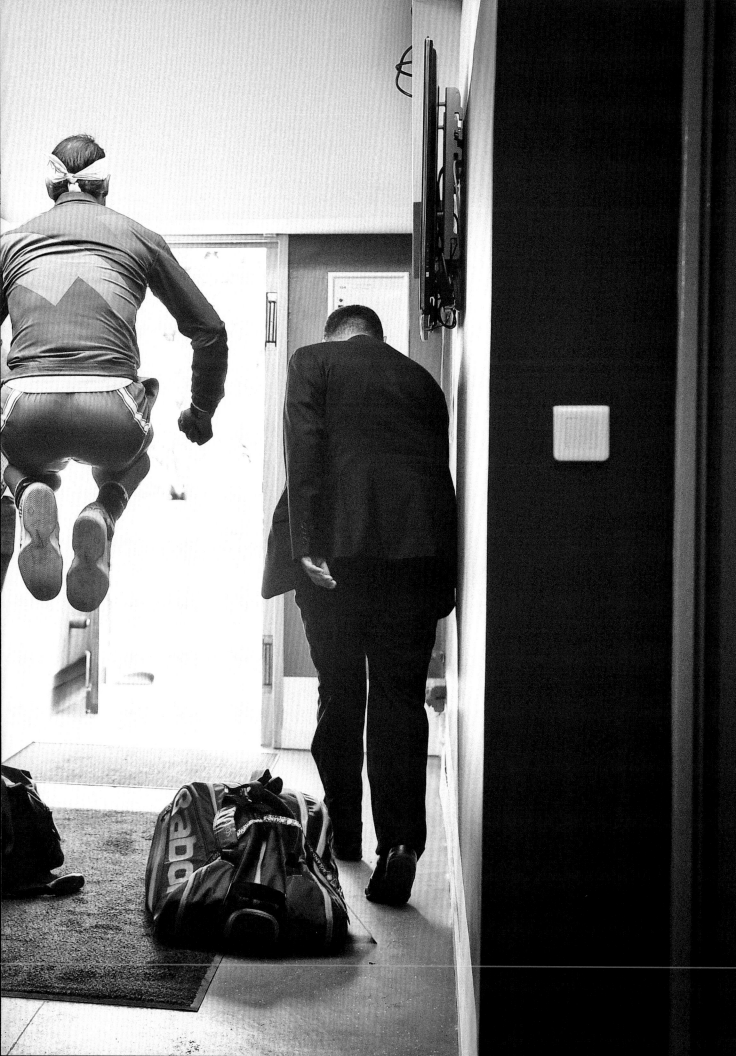

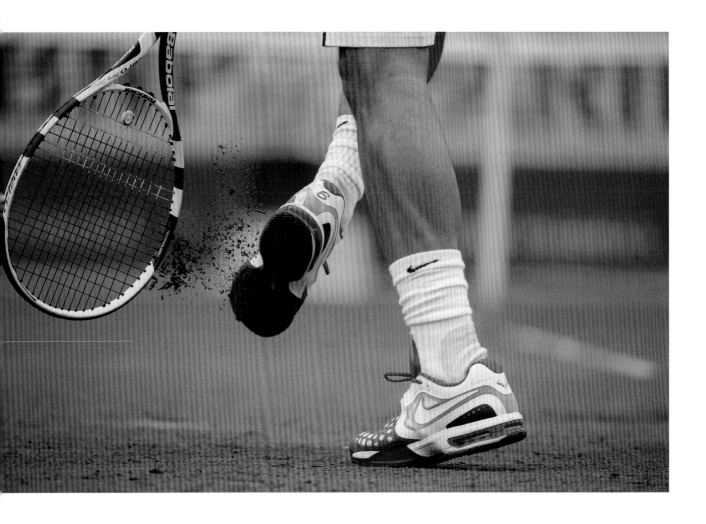

———
上圖
法網，2012年。

———
上頁
法網，2019年。
進入蘇珊・朗格倫（Suzanne Lenglen）球場前的經典跳躍畫面。

———
右頁
法網，2010年。

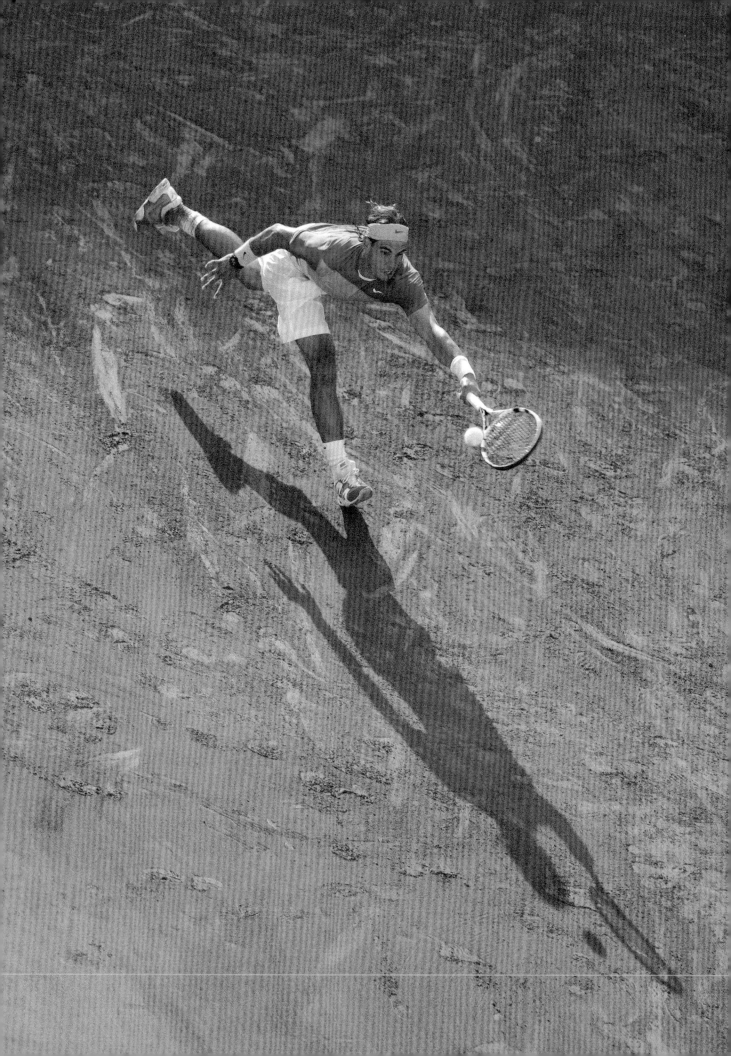

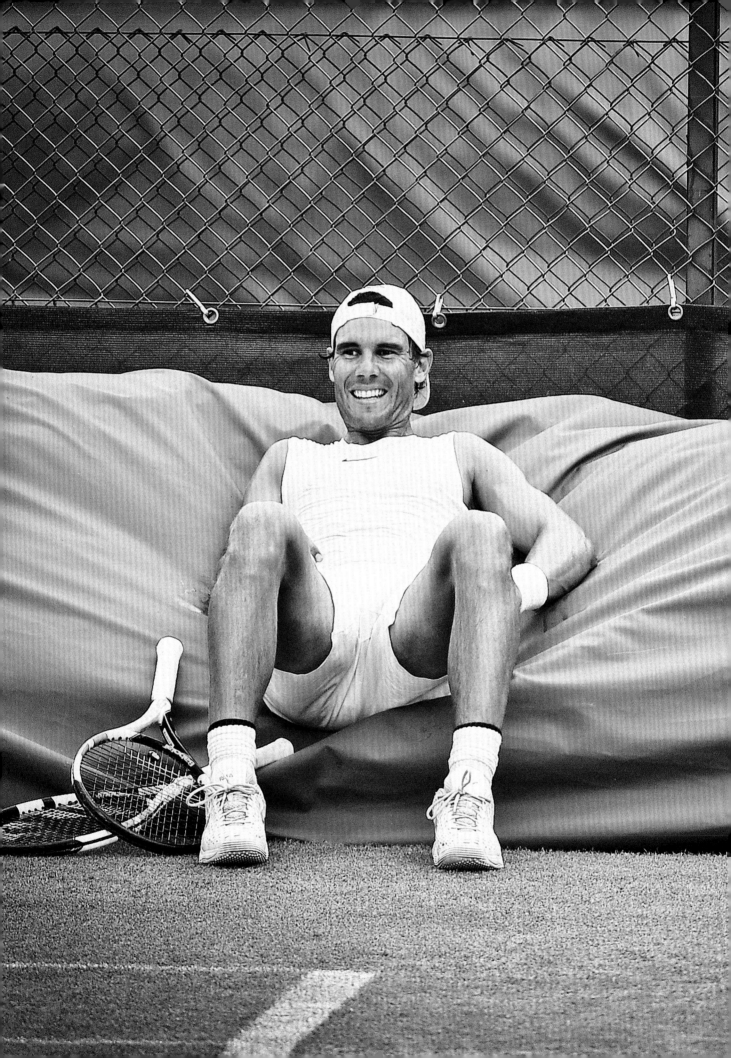

左頁
溫網，2018年。
今天是溫布頓網球公開賽的中間週日。
週日沒有比賽，
對我來說是在訓練場消磨時間的機會。
那天，拉法在奧朗吉公園（Aorangi Park）流露悠閒的一面。

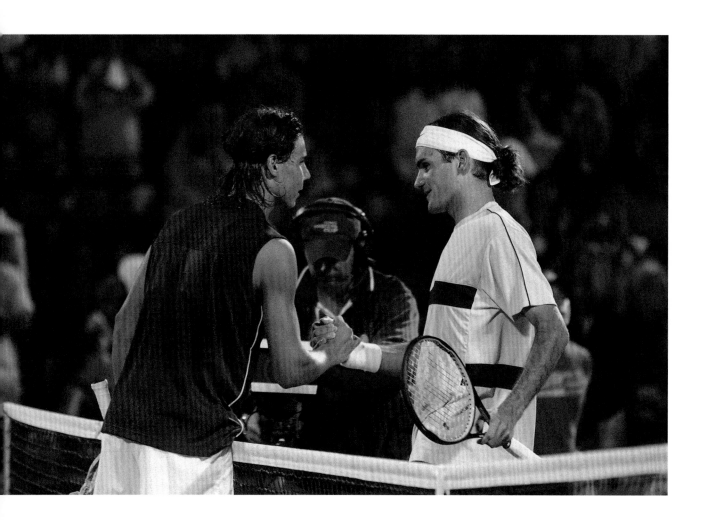

———
上圖
邁阿密大師賽，2004年。
這是羅傑和拉法的第一次見面。
第二輪，納達爾以6-3、6-3擊敗他當時最大的對手，
也是世界第一的費德勒。

———
右頁
法網，2005年。

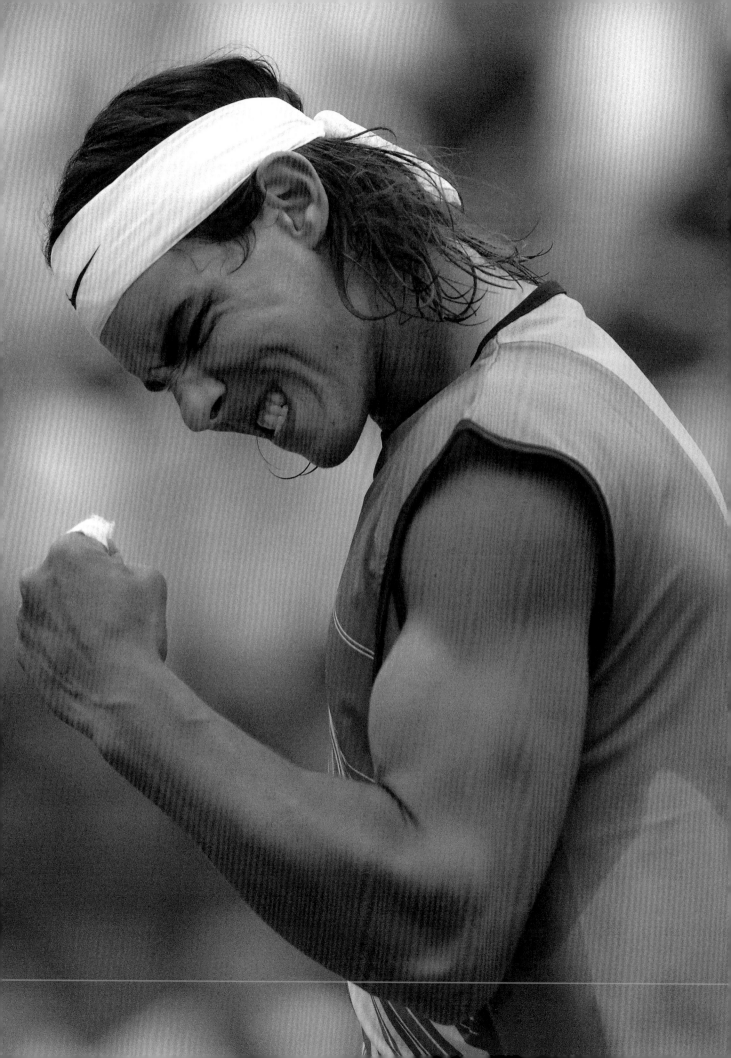

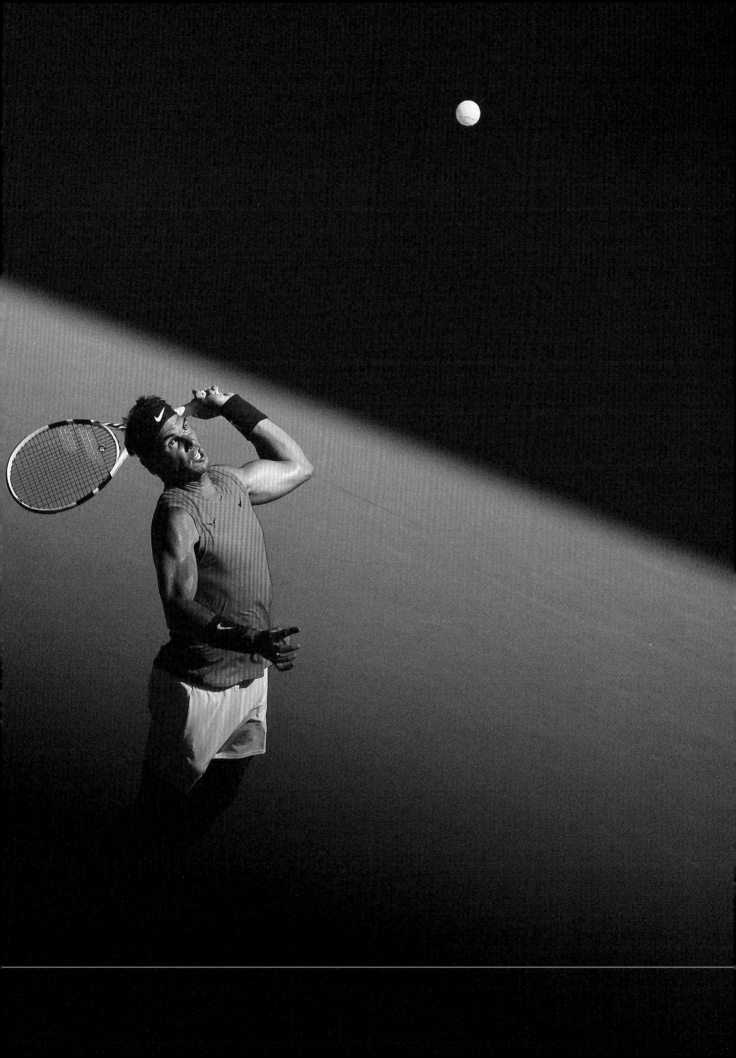

———
上頁
澳網，2020年。

———
右頁
溫網，2010年。
第二輪。拉法打了五盤才擊敗荷蘭人羅賓・哈斯（Robin Haase）。
他那年贏得他第二座溫網冠軍。

———
下頁
P20：邁阿密大師賽，2004年。
P21：法網，2019年。

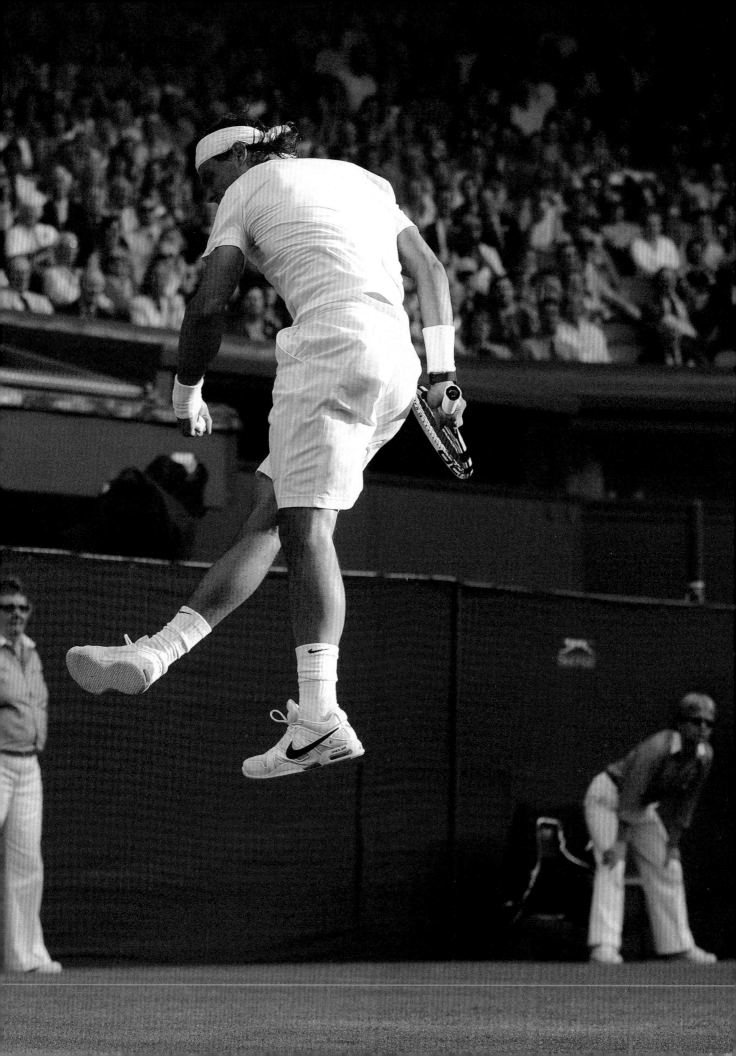

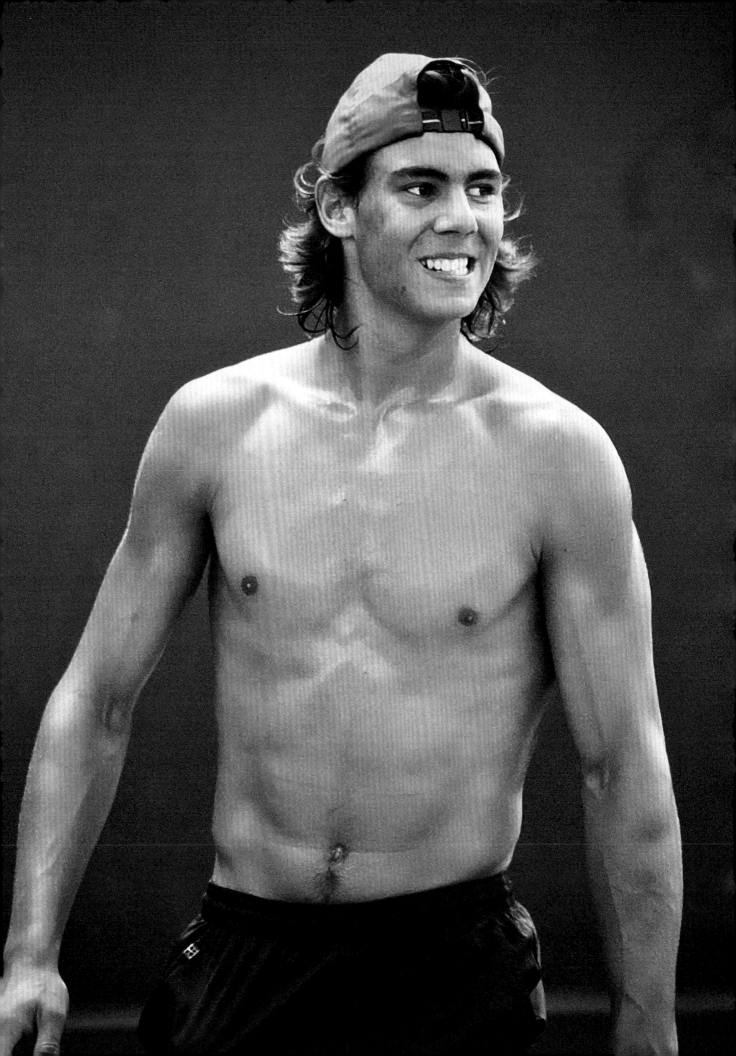

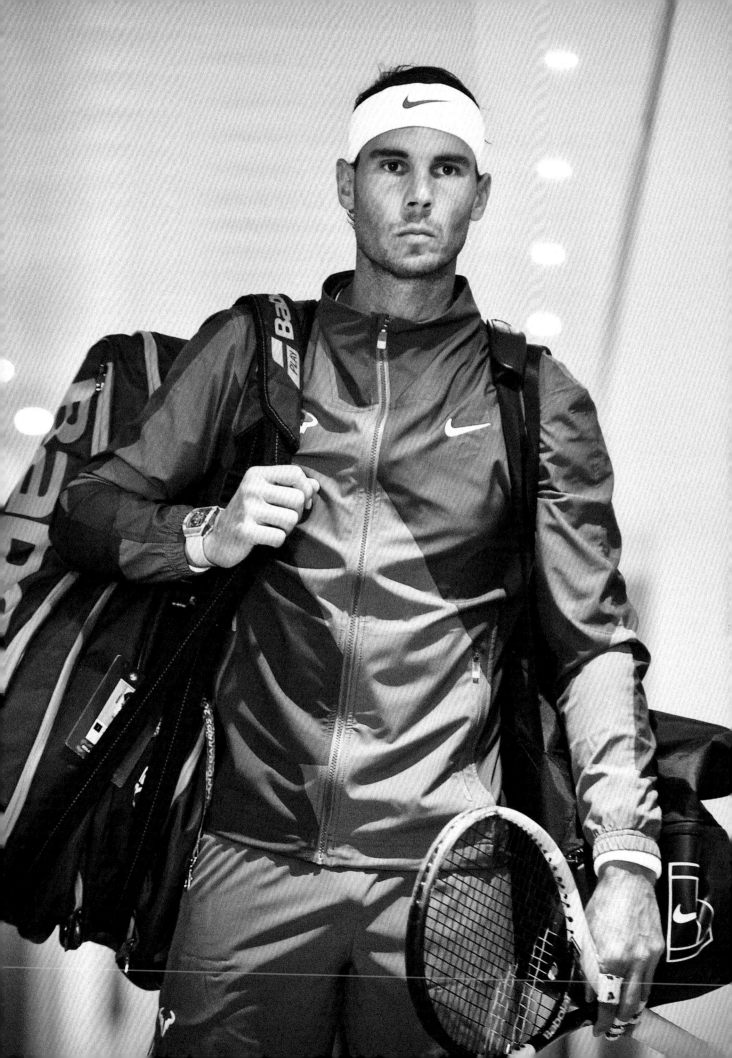

——
右頁
澳網，2009年。

——
下頁
法網，2010年。
我拍下最美好的勝利回憶之一。
我決定冒險置身於菲利普·夏特里耶（Philippe Chatrier）
球場底線後方有如坑洞的媒影攝影區，
好拍到賽末點。
我知道我看不出他會在哪裡贏得比賽。
拉法來到我面前躺了下來。禁不住顫抖。
拉法在決賽輕鬆擊敗索德林，
為前一年在16強賽輸給瑞典人報仇。
這是他第五度在巴黎奪冠。

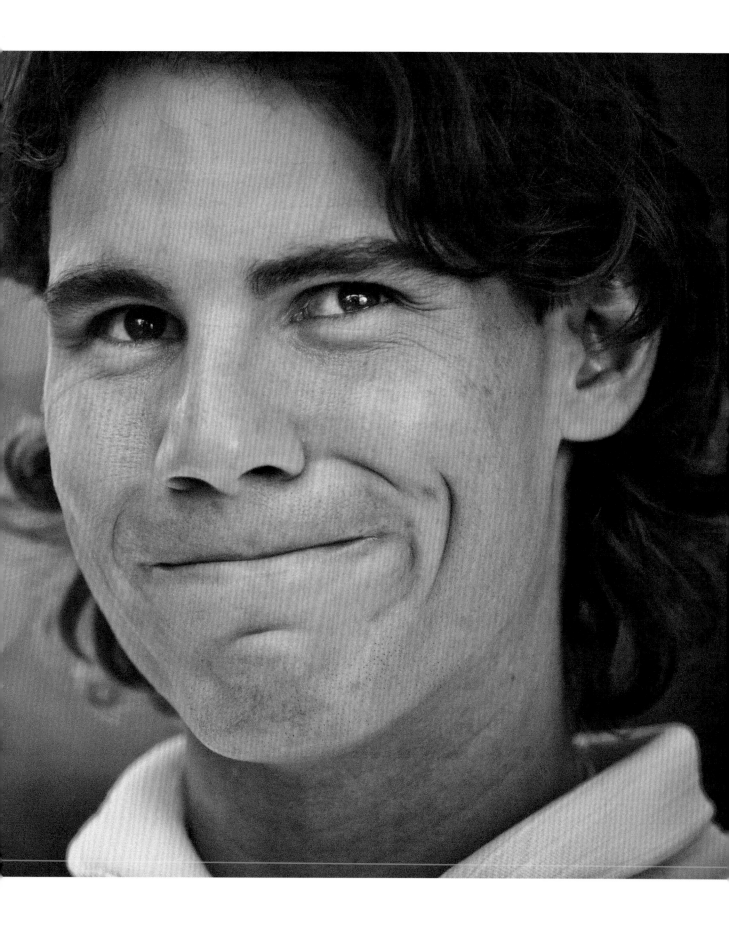

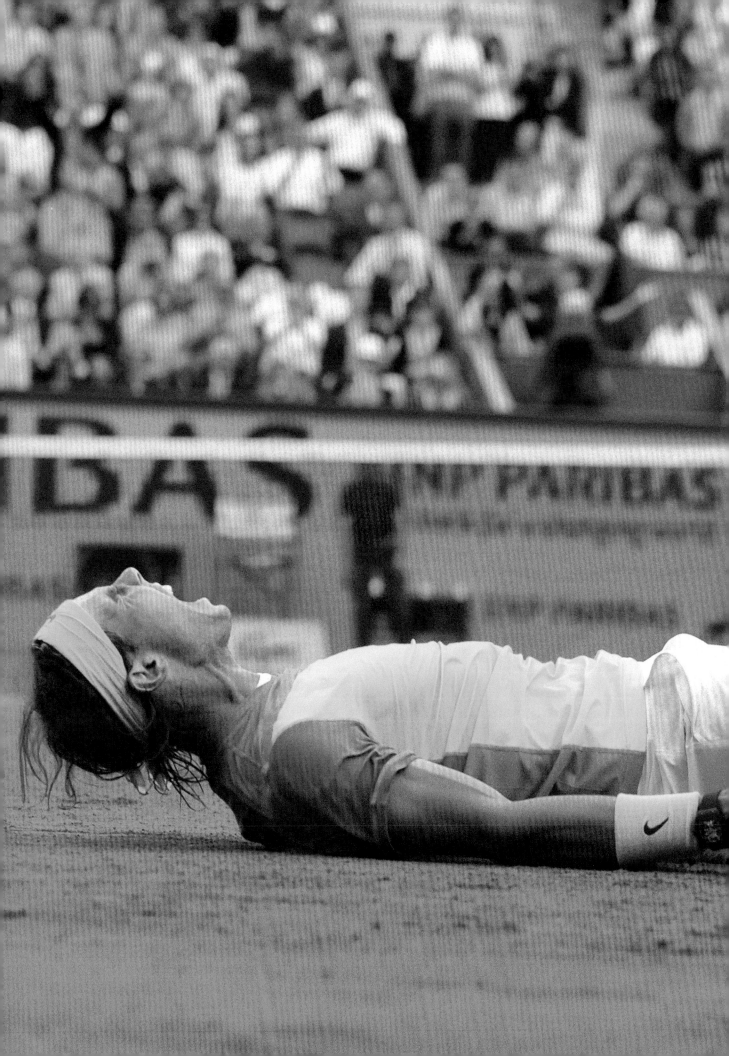

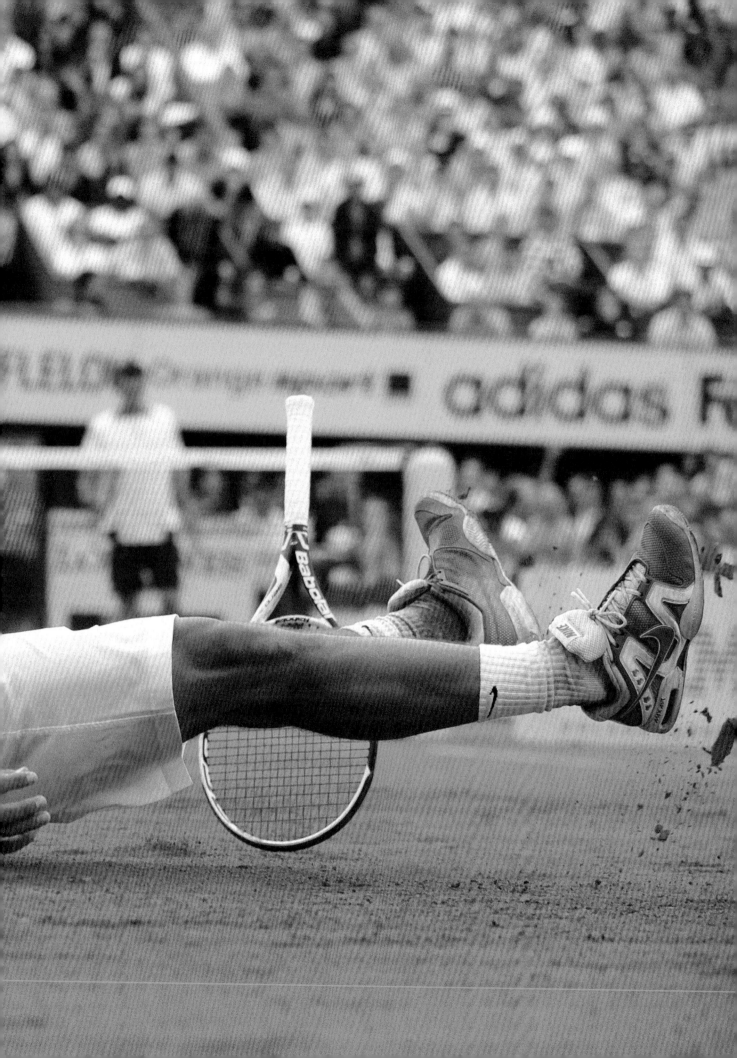

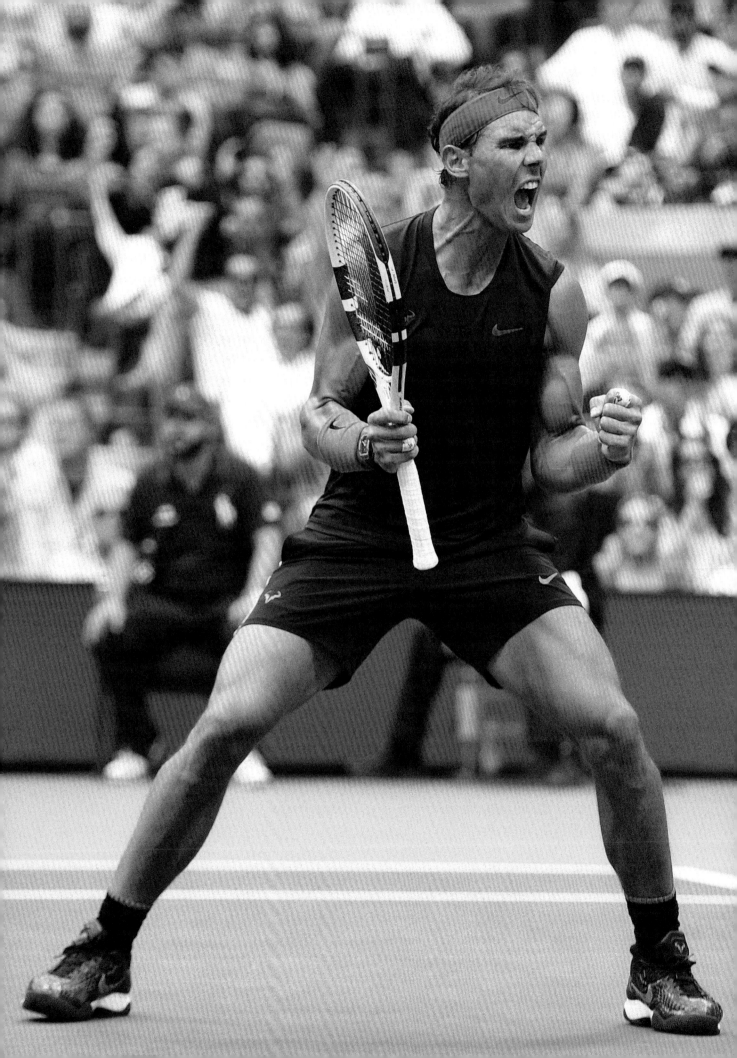

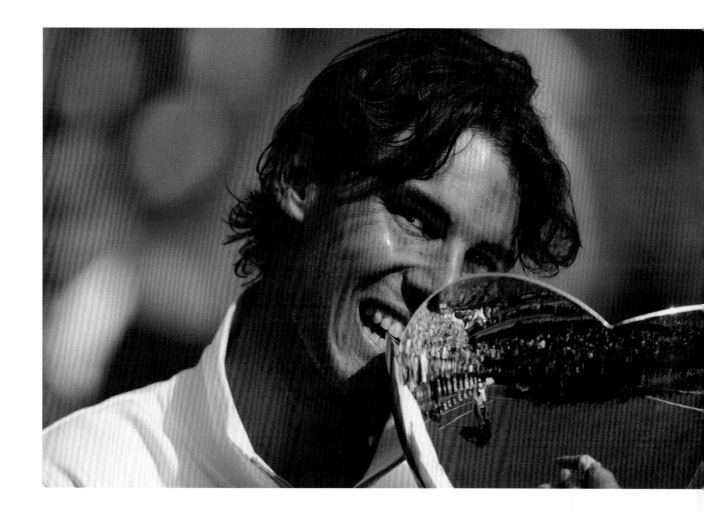

———
上圖
蒙地卡羅大師賽，2011年。
這是拉法在蒙地卡羅連續第七座冠軍。
這是公開賽年代獨一無二的成就。
從來沒有人在單一賽事連續七次奪冠過。

———
左頁
2019年美網決賽。
對決丹尼爾・梅德韋傑夫（Daniil Medvedev）的
4小時49分鐘史詩大戰。
拉法以7-5、6-3、5-7、4-6、6-4五盤勝出，
在紐約舉起他的第四座美網獎盃。

20年來，我有幸看拉法打球數百次。

但他在2022年澳網決賽對陣梅德韋傑夫的勝利，

無疑仍是最激勵人心的比賽之一。

我們沒料想到他會在那裡經歷這樣的過程，

直到他舉起獎盃的那一刻，實在太不可思議。

他的喜悅，他不變的笑容，

將永遠銘刻在我的記憶中。

我現在想起來還是震顫不已。

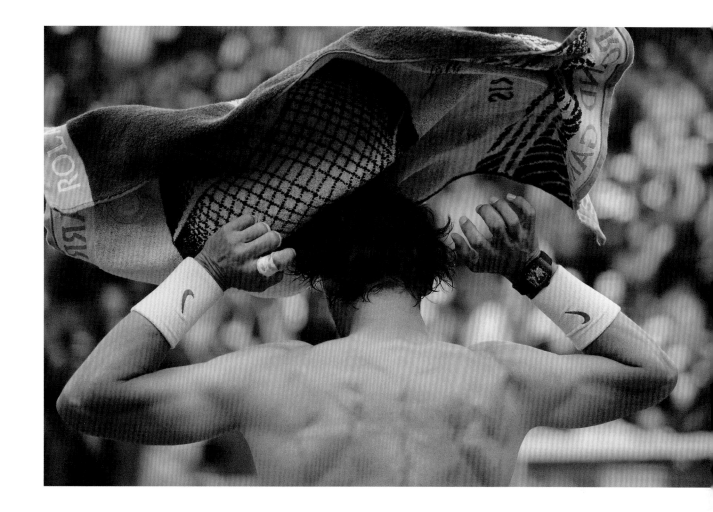

右頁
溫網，2017年。

下頁
邁阿密大師賽，2016年。

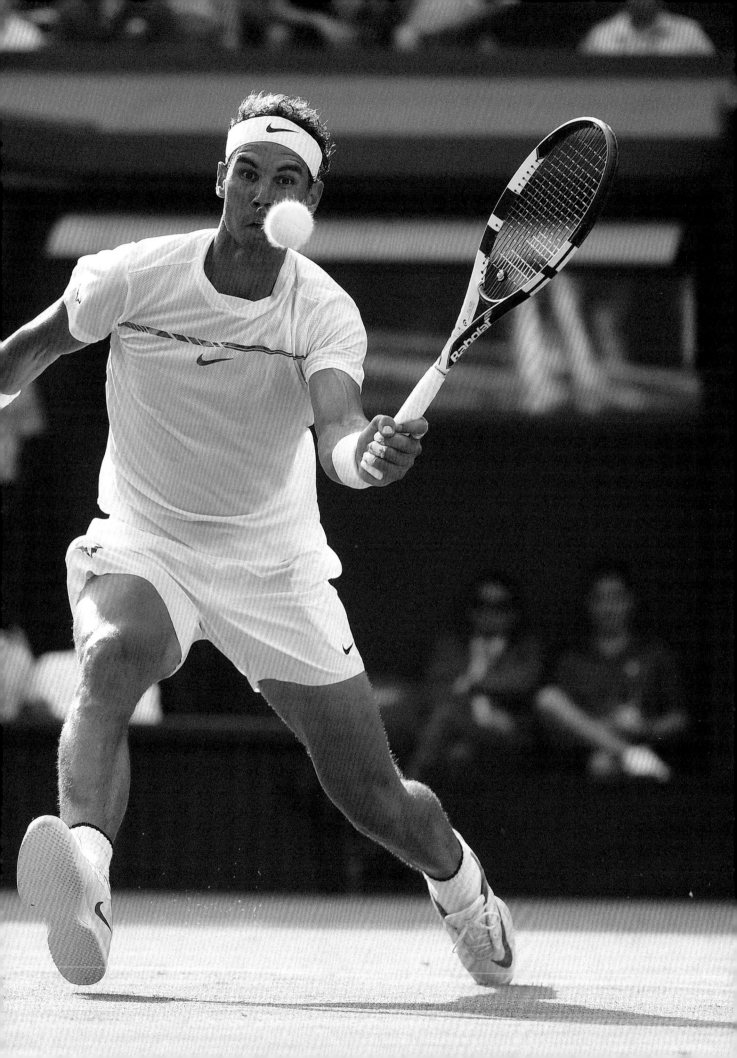

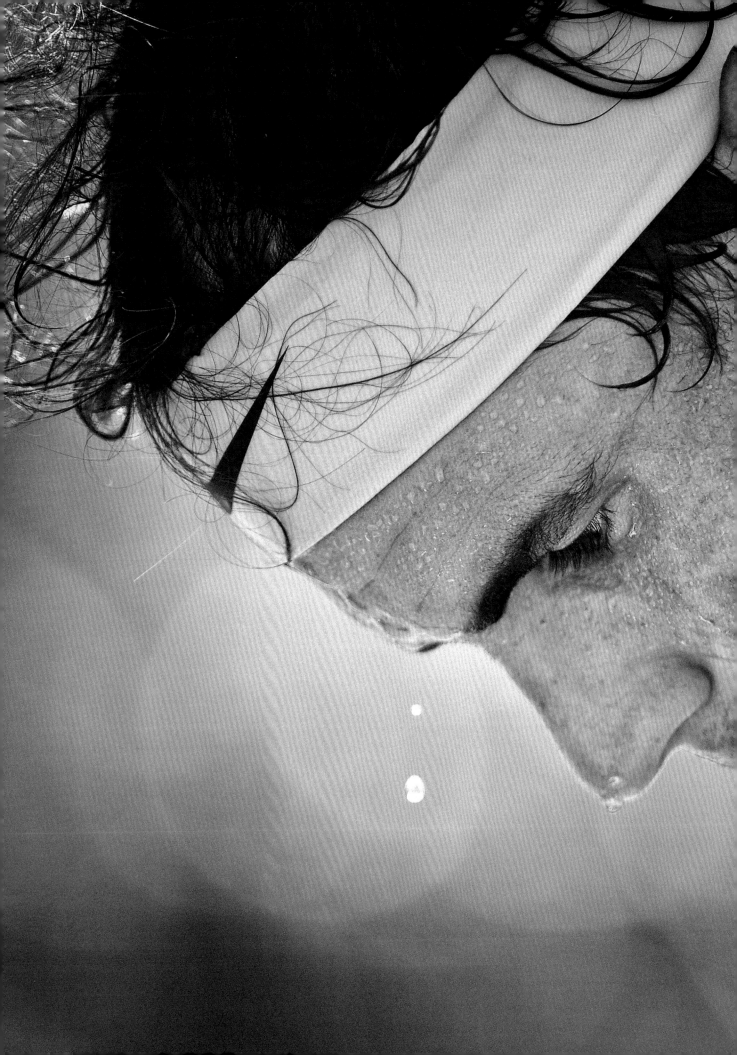

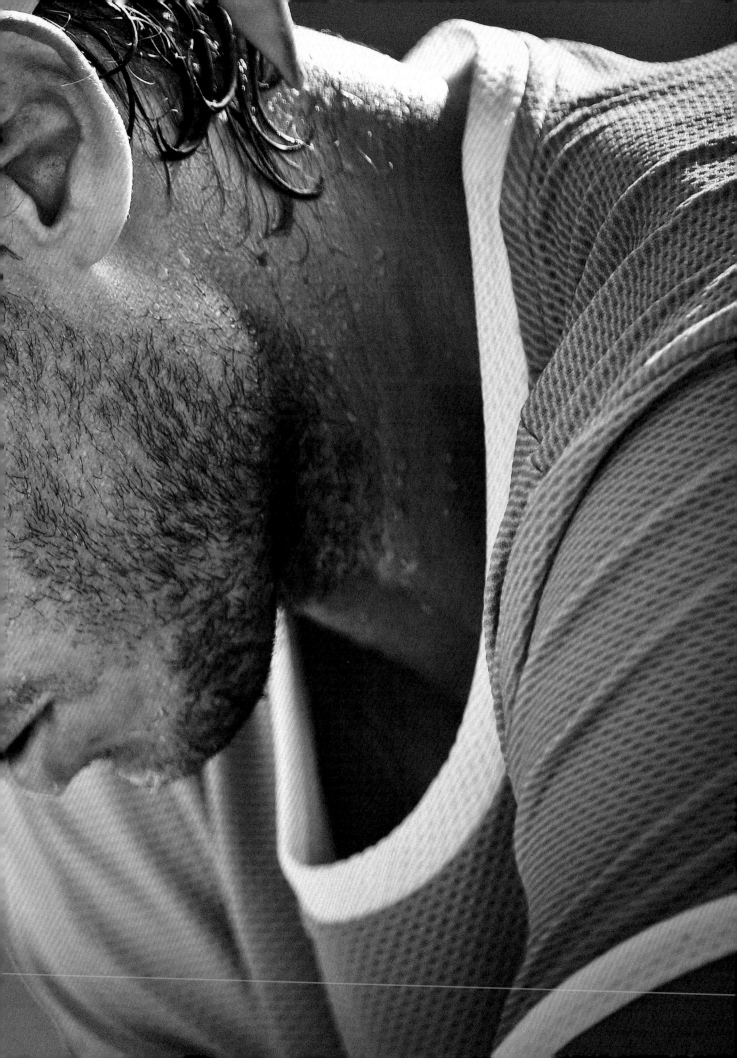

右頁
法網，2021年。

———
下頁
P36：法網，2011年。
P37：澳網，2018年。
在瑪格麗特·柯特球場練球之前。
球場入口處列有每屆冠軍的姓名和年代。

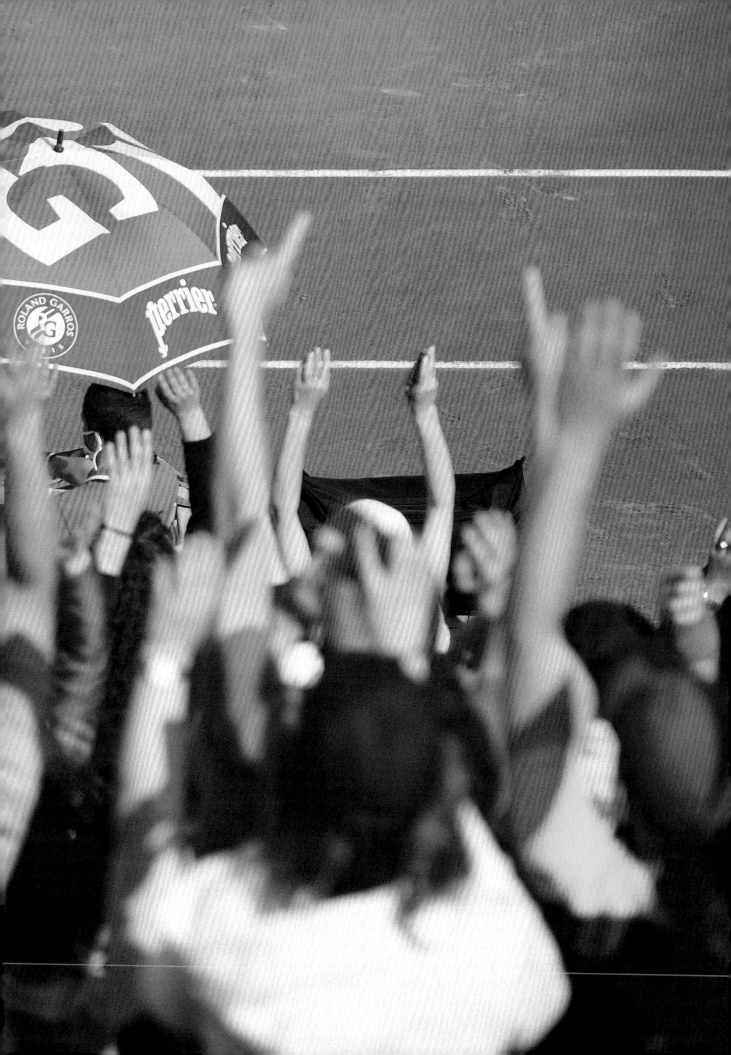

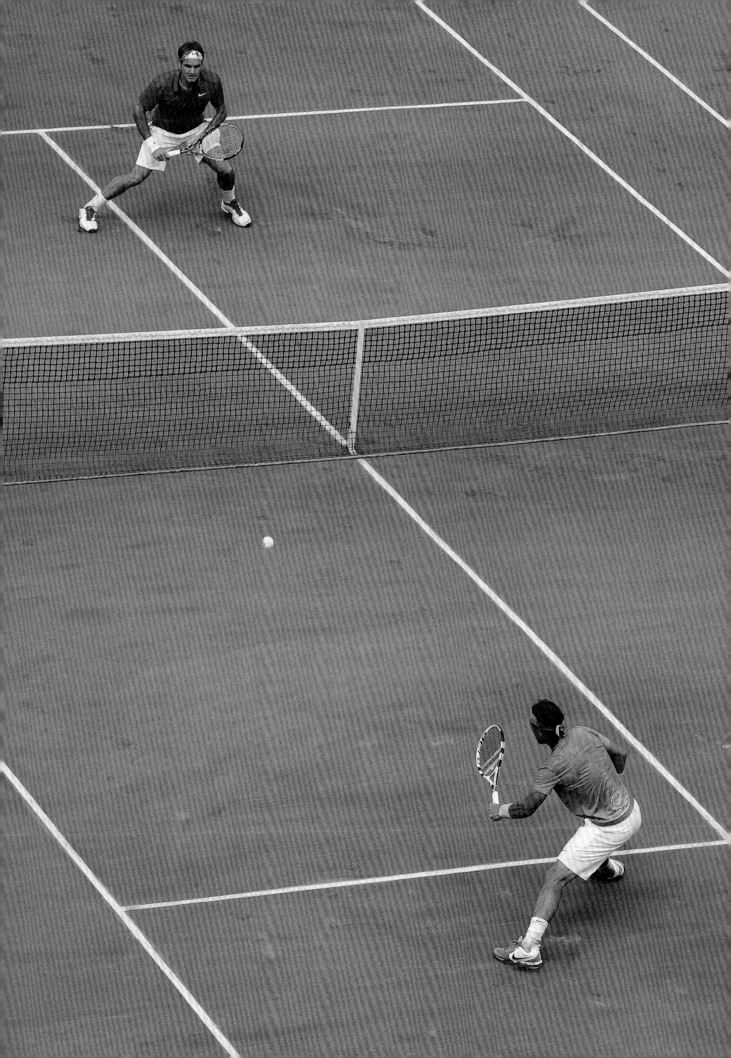

———
右頁
美網，2019年。

———
下頁
溫網，2006年。
兩位球員進入中央球場準備進行決賽。
費德勒將連續第四年在倫敦奪冠。
他向才剛在法網決賽擊敗他的拉法報仇。

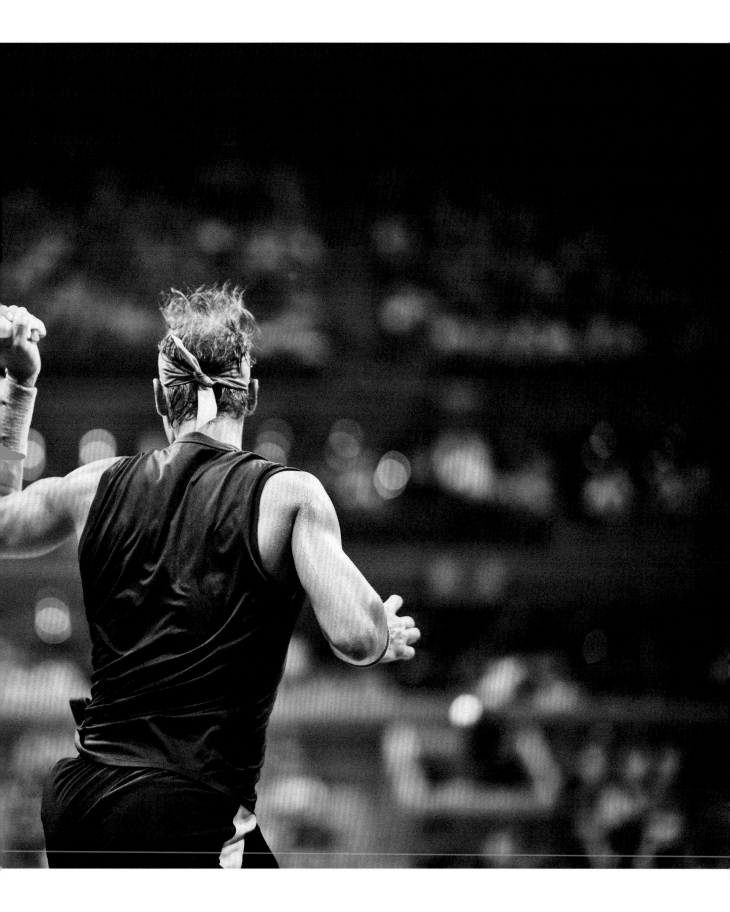

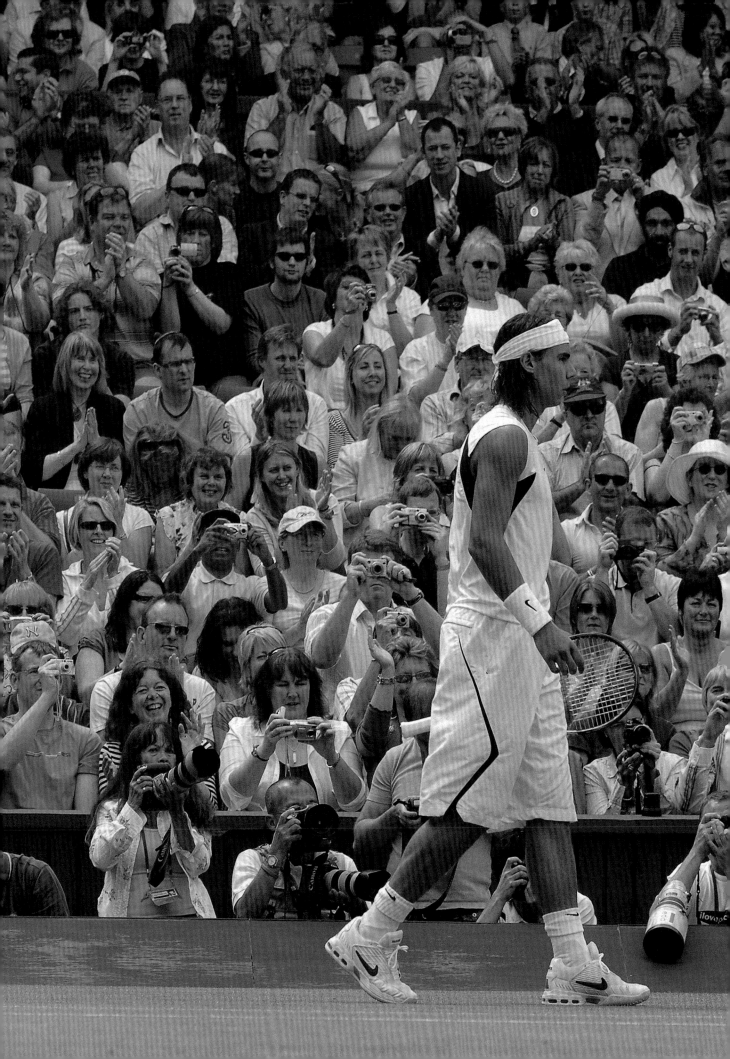

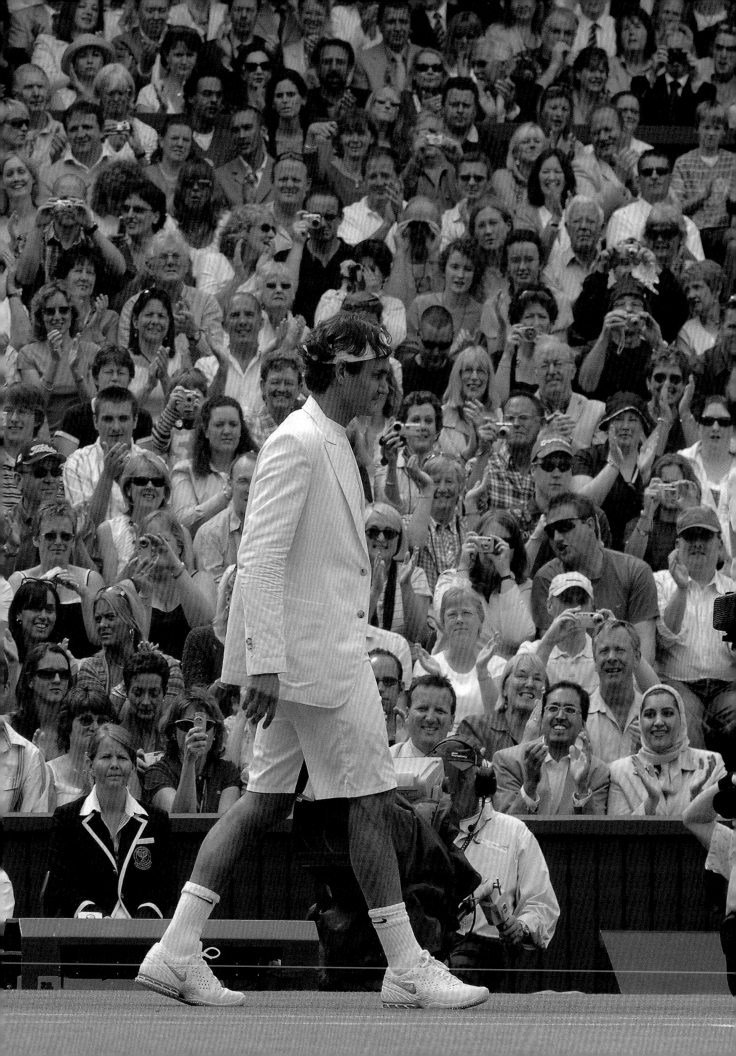

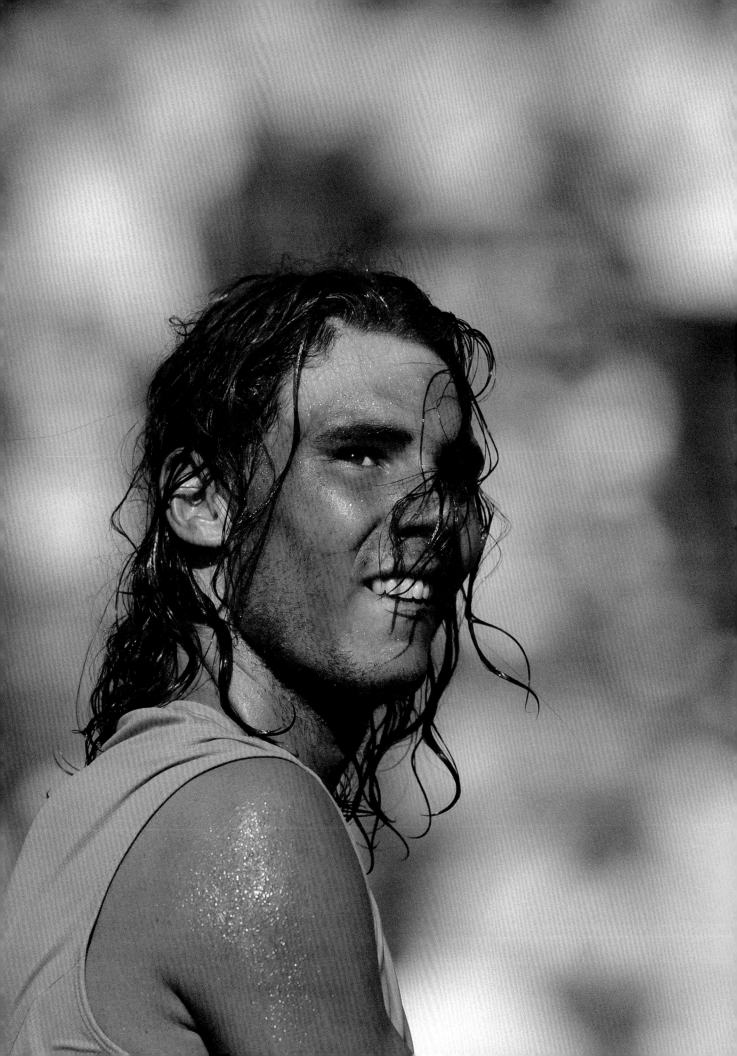

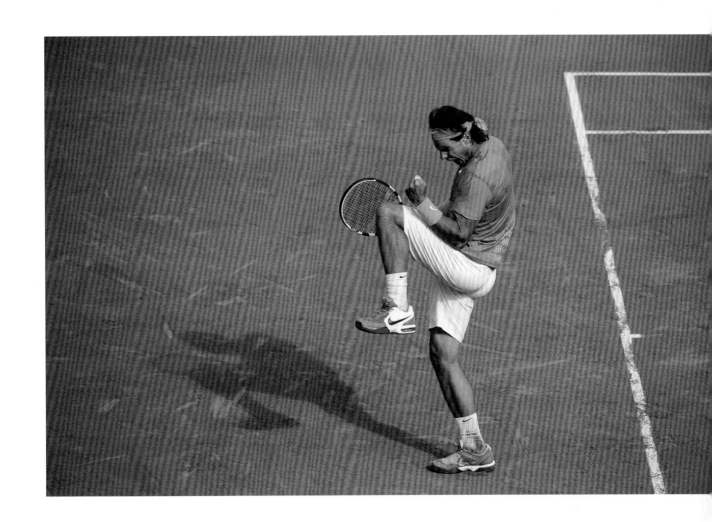

———
上圖
法網，2011年。

———
左頁
邁阿密大師賽，2008年。

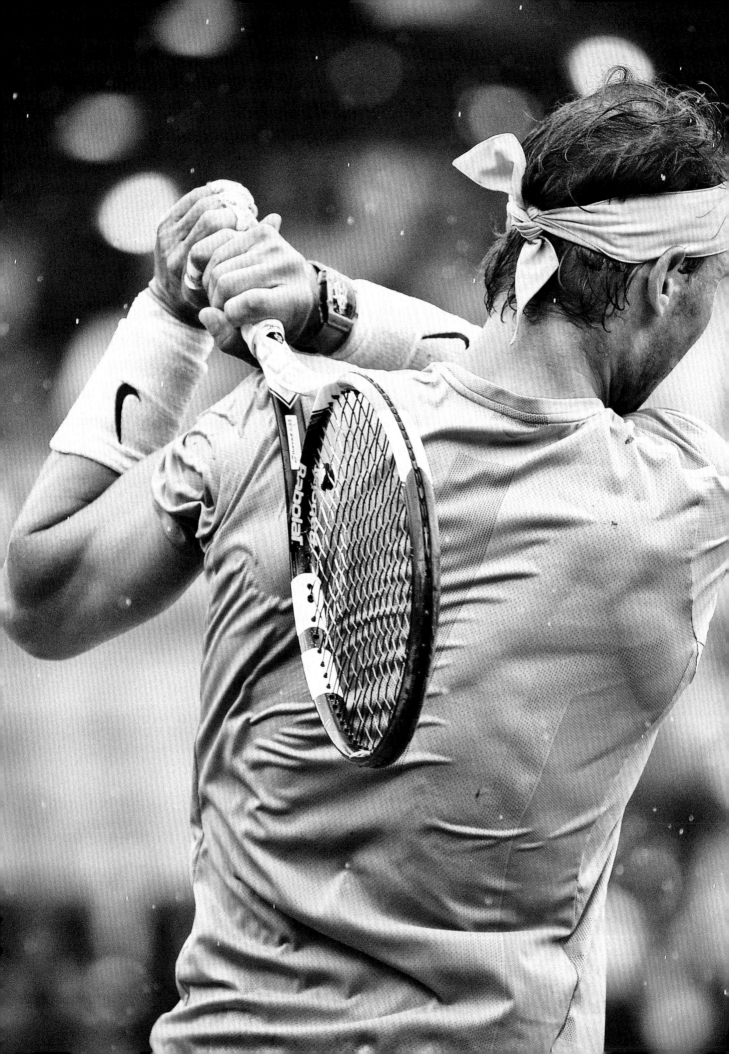

———
左頁
法網，2018年。

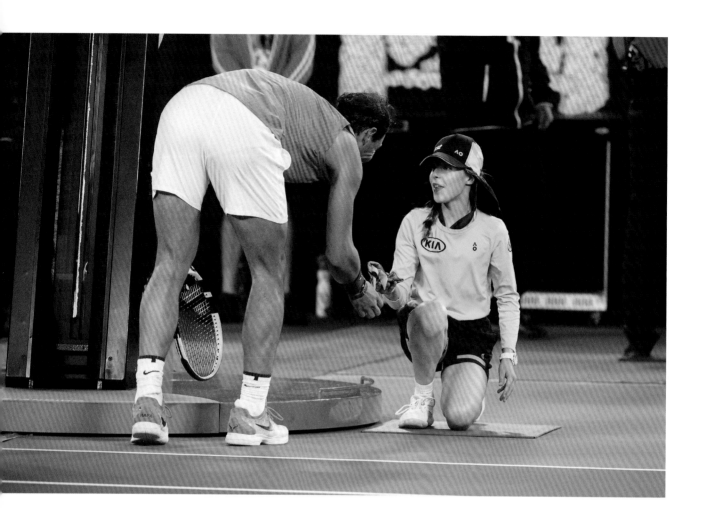

———
上圖
澳網，2020年。
與弗德里科・德博尼斯（Federico Delbonis）交手的第二輪勝利中，
拉法不小心擊中球僮。
他比賽結束後送頭巾給她致意。

———
右頁
科威特的納達爾網球學院，2021年。

———
下頁
美網，2019年。

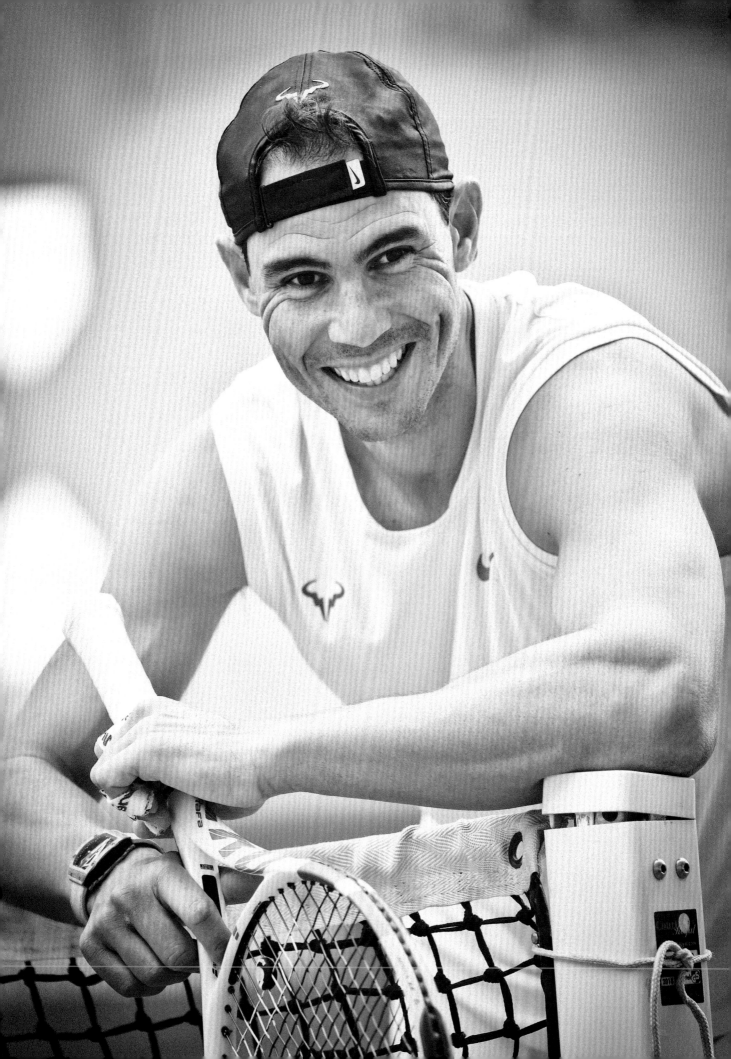

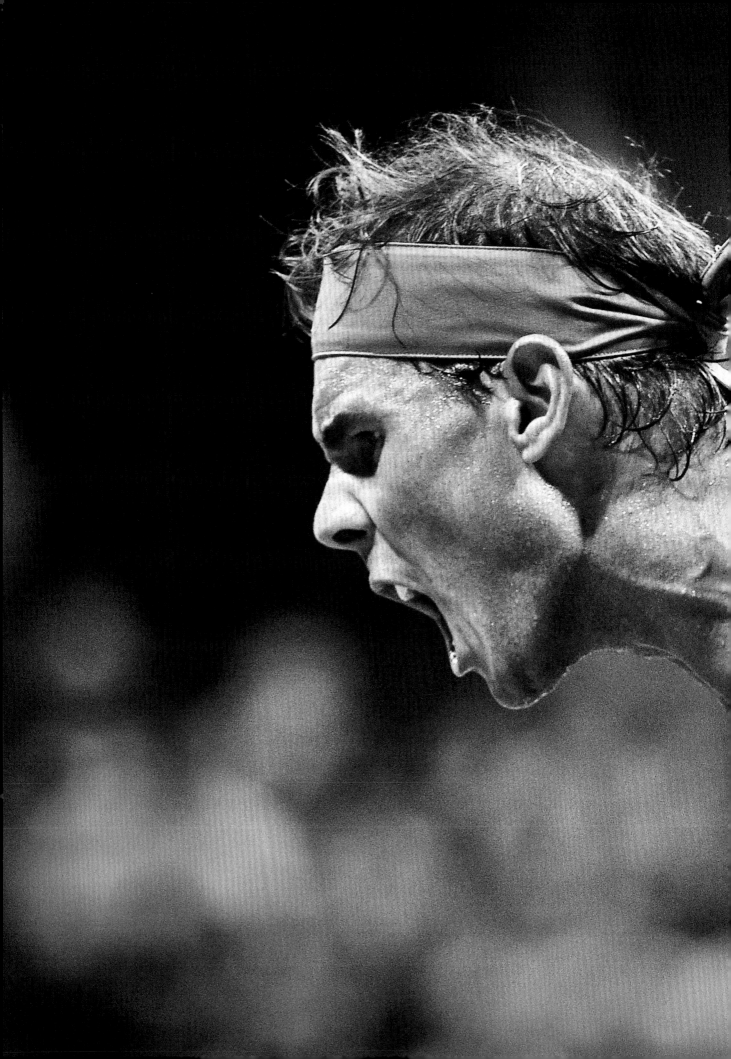

"

當我們觀察拉法時，有件事會攫住眾人的目光：

他那些儀式習慣是造就他這個人不可或缺的一部分。

沒有這些儀式，拉法就不會是拉法。

所有這些舉動都令我著迷，而且一直激勵著我。

踩不踩到墨爾本的字母Melbourne對我來說仍是個謎。

就像在換邊移動時小心避開場上的線一樣。

還有井然有序地在同個地方擺放水瓶，精確到分毫不差。

我更喜歡拍攝他以相同方式更換頭巾的樣子，看了總會笑出來；

這是真正的複製-貼上，以同樣精準的動作，

在我觀察他的這些年來不知疲倦地重複著。

看到這些儀式對他保持專注的重要性是很迷人的。

對他來說是需要，也是必須。

對我則是開心享受。

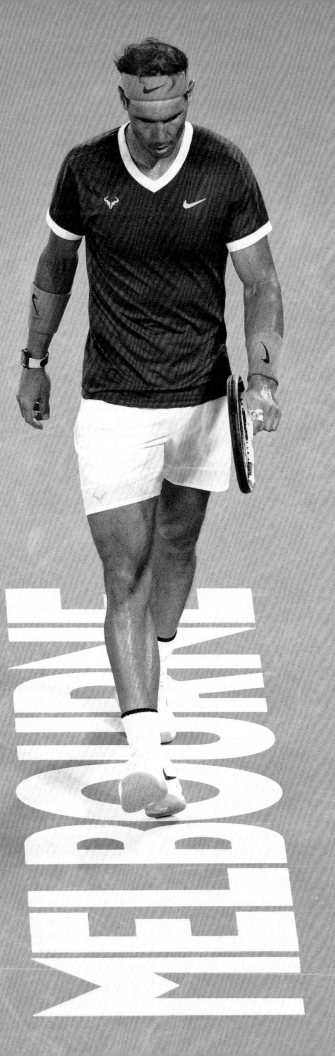

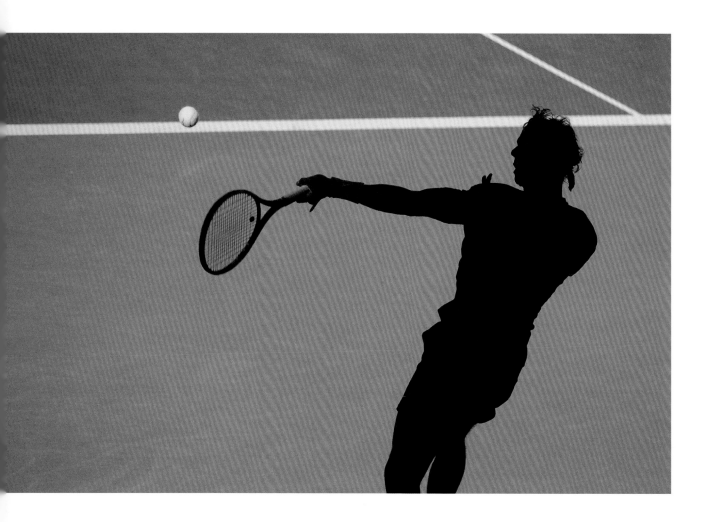

———
上圖
澳網，2014年。

————
上頁和右頁
澳網，2022年。

——
下頁
P54：科威特的納達爾網球學院，2021年。
P55：澳網，2010年。

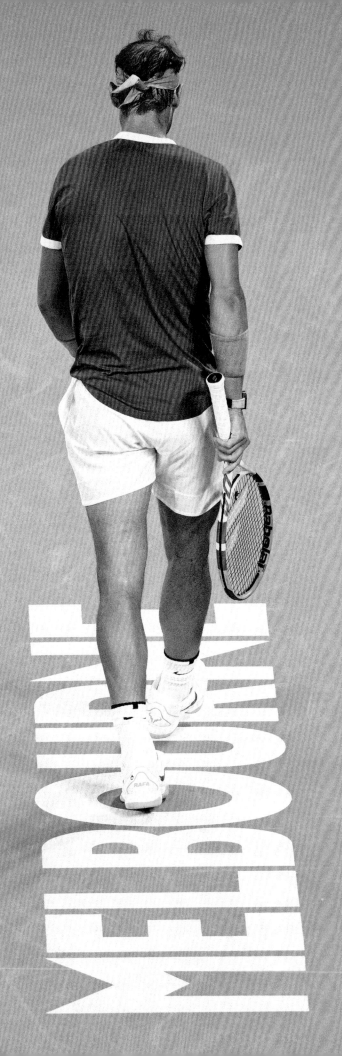

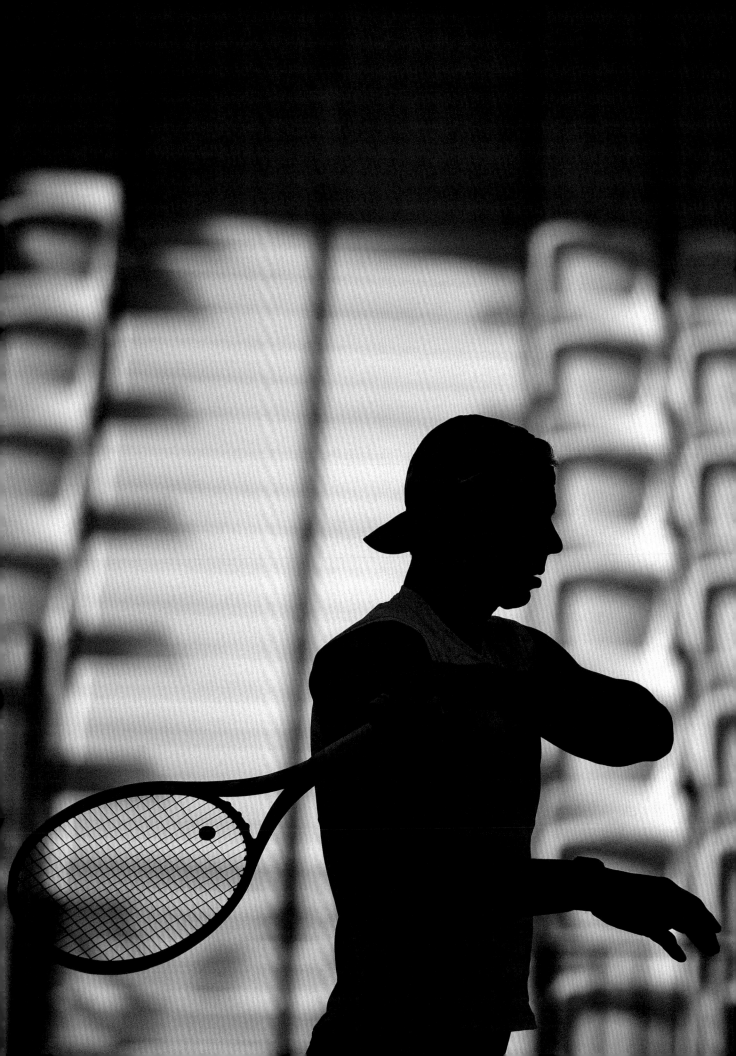

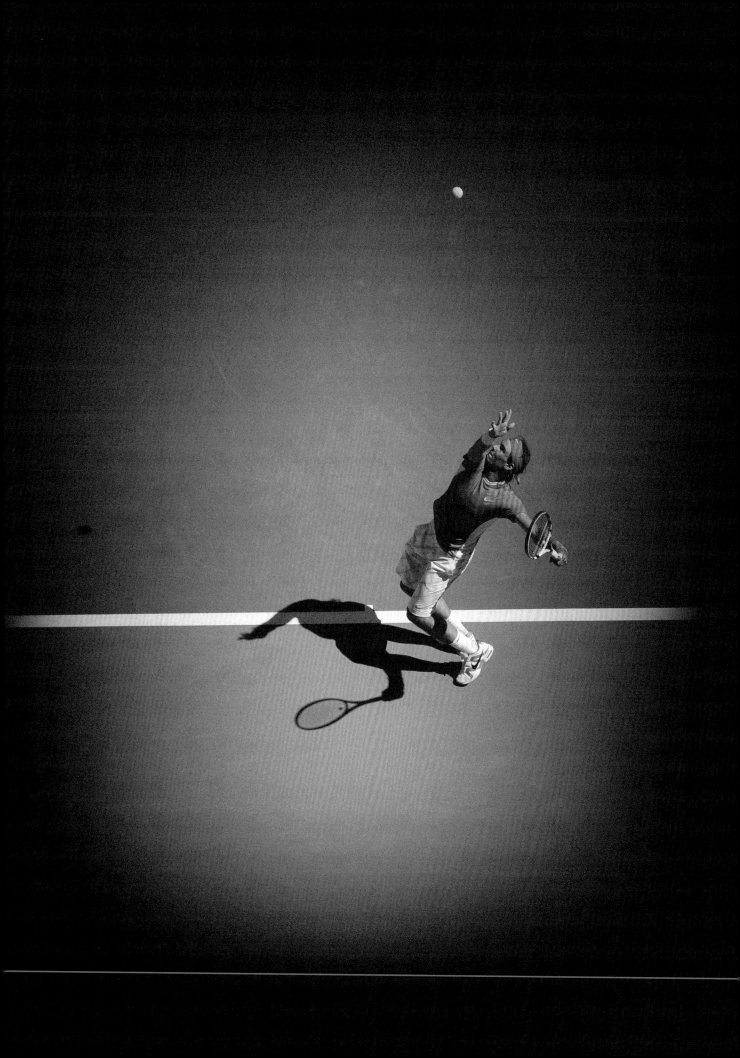

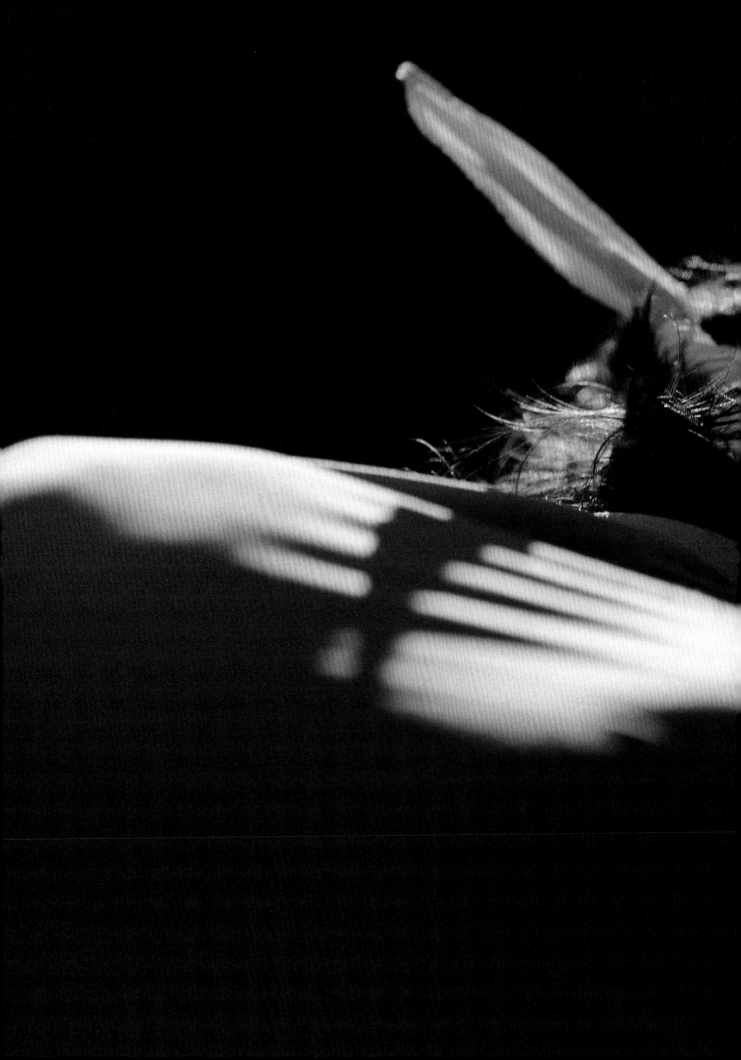

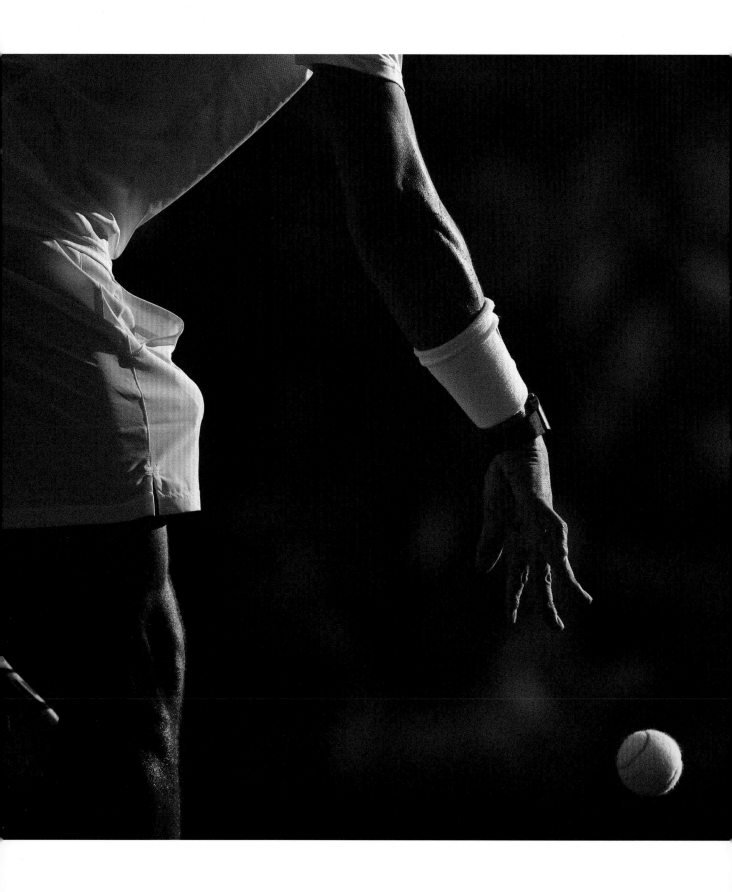

上頁
巴黎大師賽，2009年。

左頁
溫網，2014年。
拉法在發球前的特殊手勢在數百人中很好辨識。

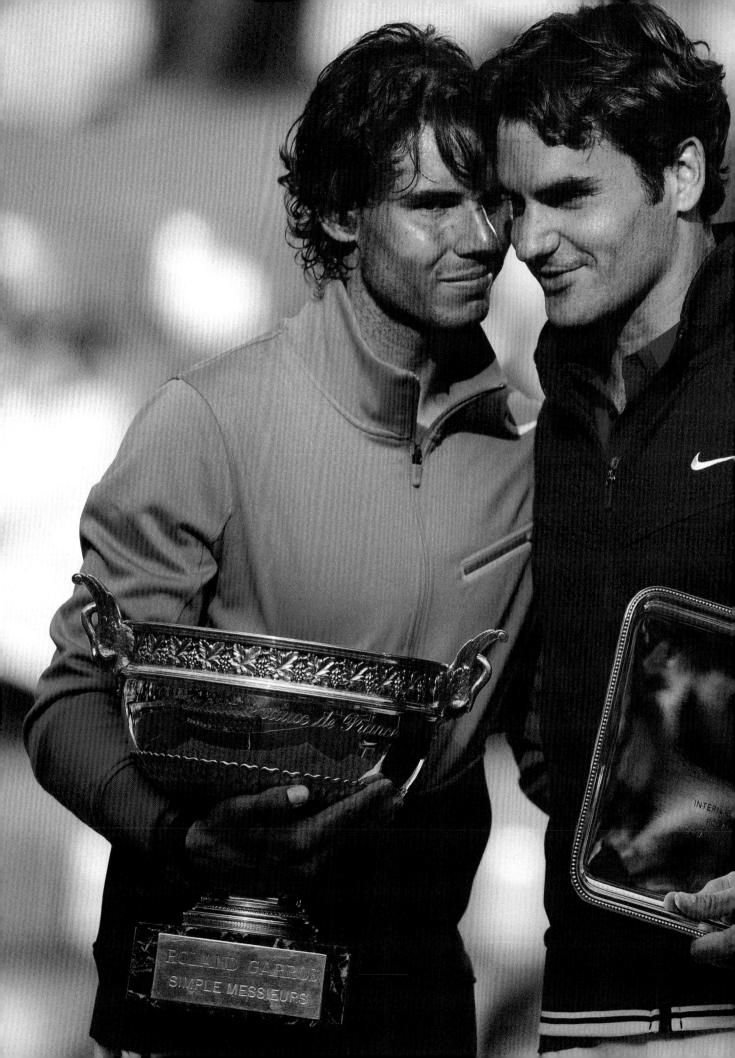

———
左頁
法網，2011年。
儘管費德勒在決賽中緊追不捨，
拉法仍贏得第六座法網冠軍。
他也追平比永·柏格（Bjorn Borg）
在巴黎紅土的奪冠紀錄。

右頁
在蒙地卡羅鄉村俱樂部的球場,
孩子成群結隊地觀看他們的偶像練球。
他們踮起腳尖站在長凳上保持平衡。
球場周圍的日常場景。

——
下頁
法網,2014年。

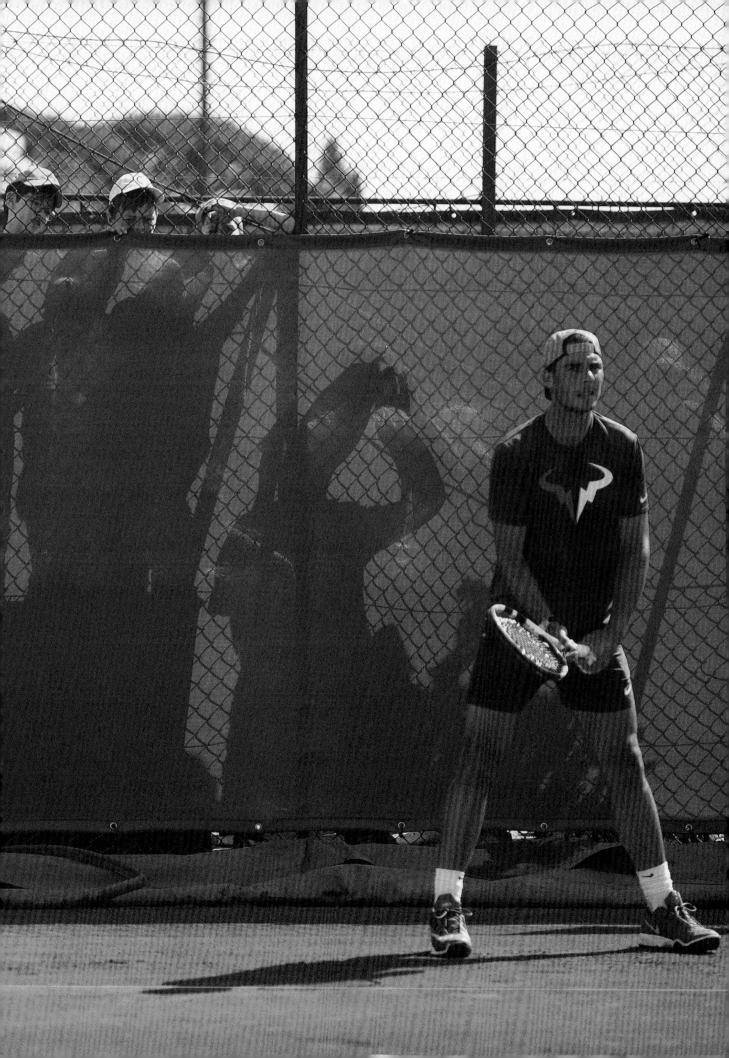

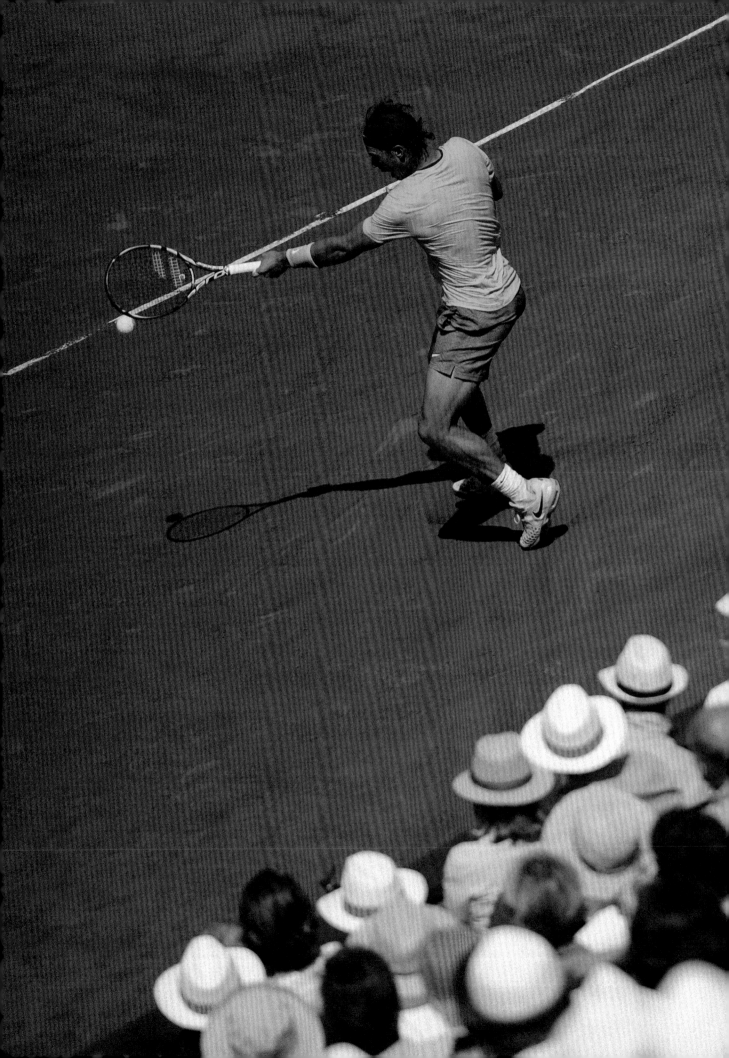

———
上圖
法網，2020年。

———
右頁
法網，2018年。
在傳統的賽前媒體日期間。
我利用拉法在小採訪室簽海報的機會拍攝這張照片。

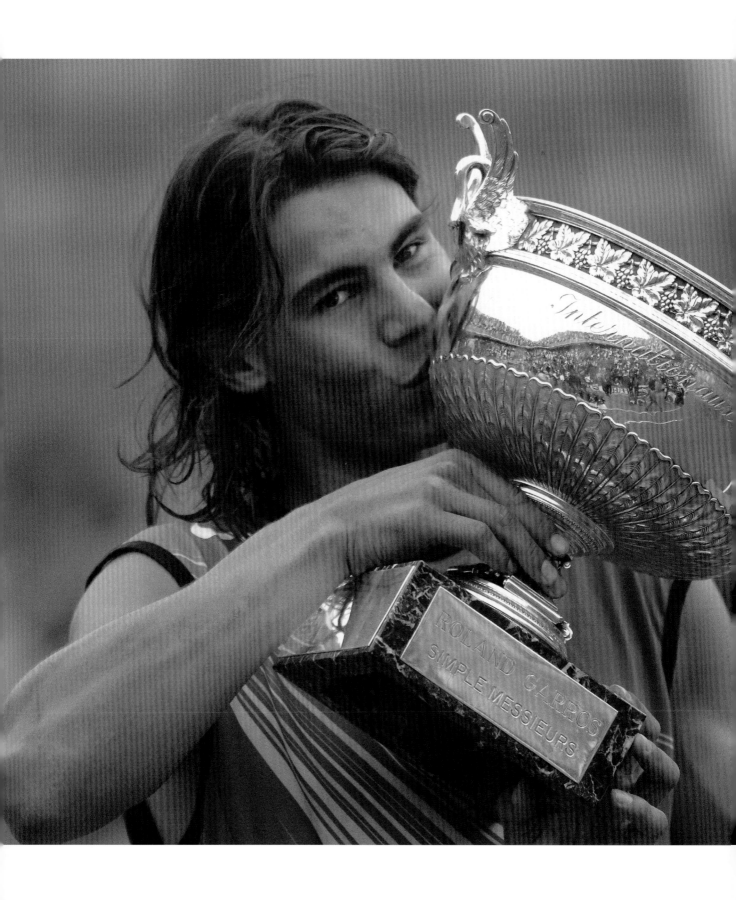

左頁
法網，2005年。
獻給火槍手盃的初吻。
由當時效力西班牙皇家馬德里隊的
足球明星席丹（Zinedine Zidane）頒獎給他。

與拉法有許多美好的回憶。我特別記得為2012年倫敦
奧運執行一本書時去中國的旅行。主要概念是為所有
奧運冠軍拍攝他們與小時候照片的合照。我們是這項
企畫的兩位攝影師，也有權根據相同的概念拍攝自己
的照片。我把相機交給拉法，這樣他就能拍到我手裡
拿著兒時照片模仿他勝利時的振臂歡呼。我們角色互
換。這個我倆共謀的有趣時刻（見封面折口），反映
了這位偉大冠軍的自動自發和平易近人。

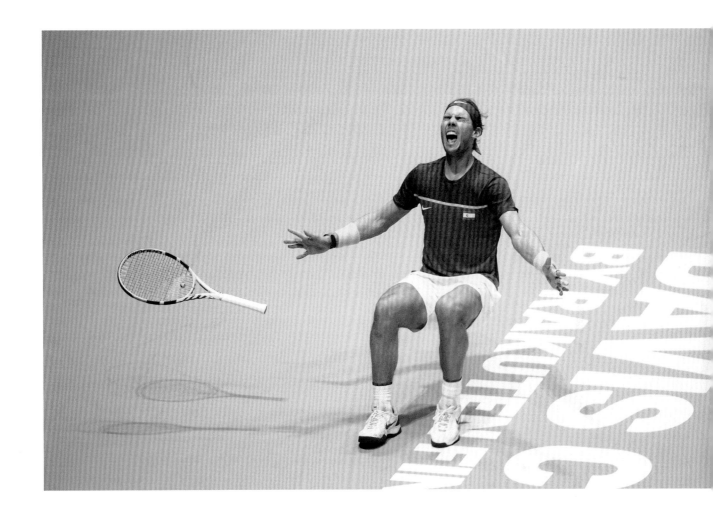

───
上圖
台維斯盃決賽，2019年。
拉法在決賽擊敗加拿大人丹尼斯・沙波瓦洛夫（Denis Shapovalov），
幫助西班牙隊獲勝。
那週在馬德里的比賽，他爲球隊拿下8點積分，
包括5場單打和3場雙打勝利。

───
下頁
法網，2013年。

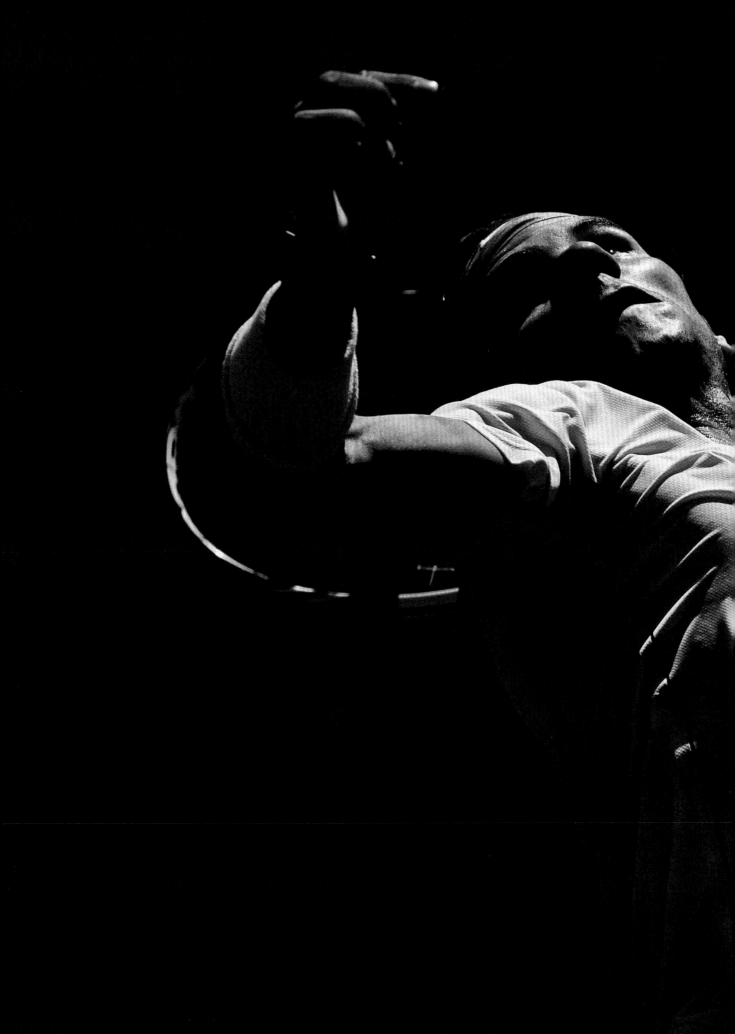

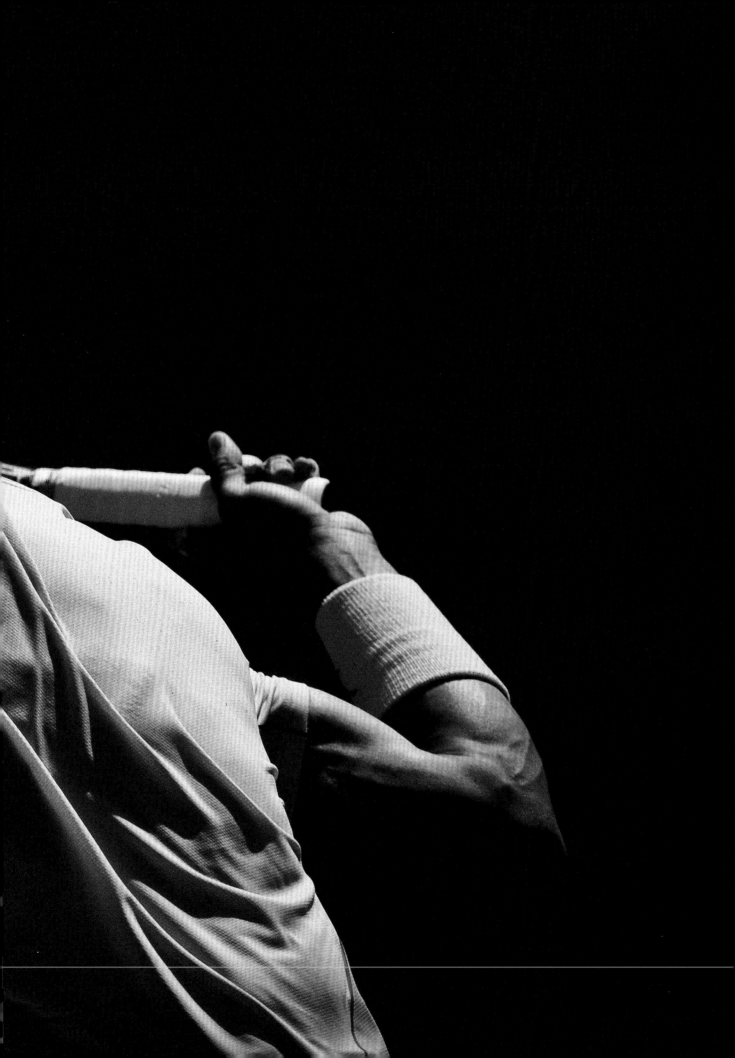

———
右頁
邁阿密大師賽，2005年。

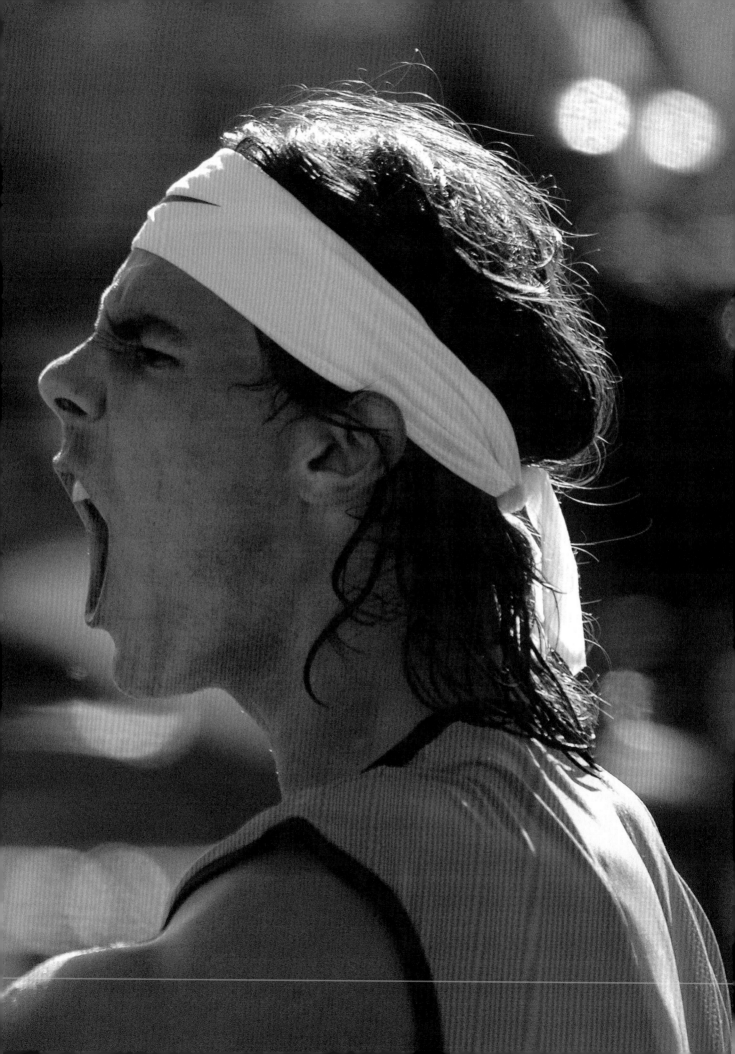

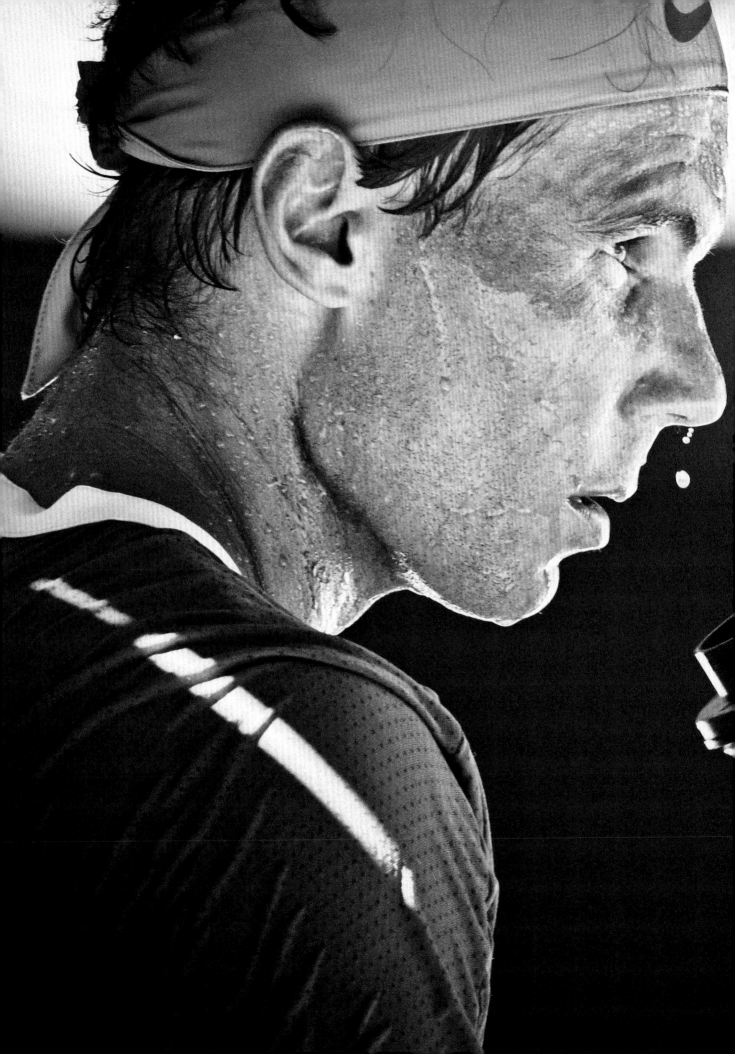

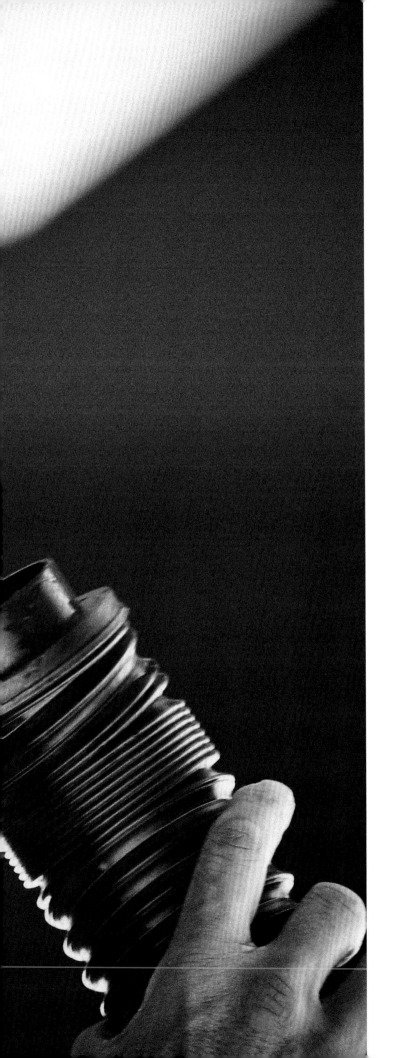

———
左頁
澳網，2022年。
近年來，球場出現送風設備，
讓球員得以在換邊時呼吸一點新鮮空氣。

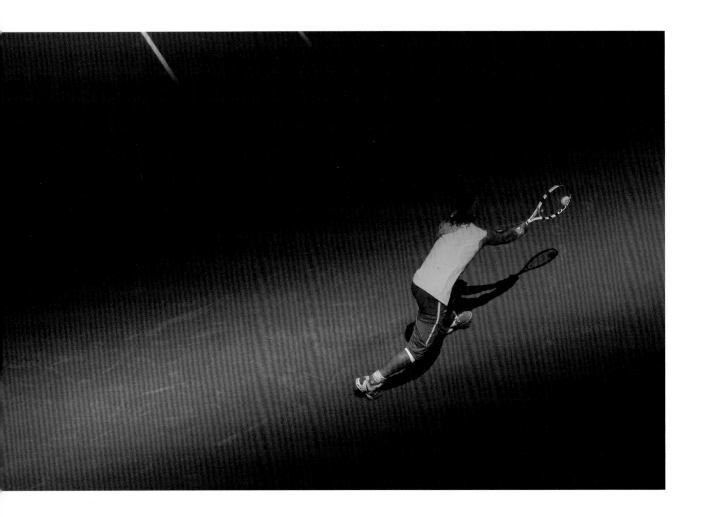

——
上圖
法網，2008年。

——
右頁
美網，2011年。

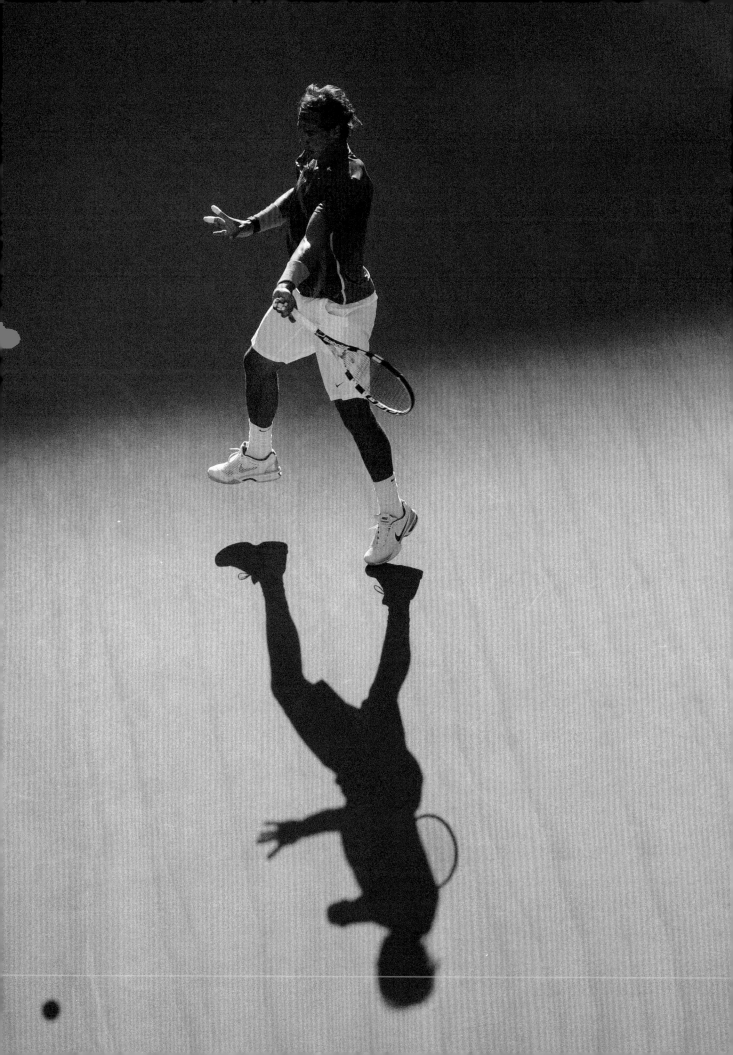

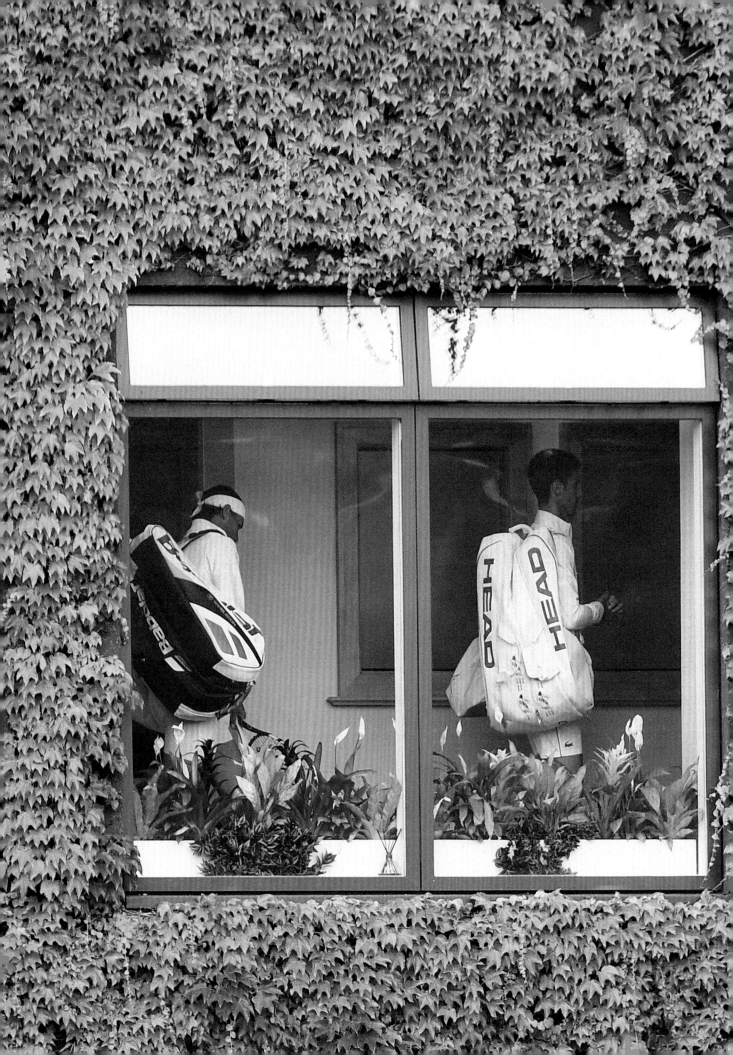

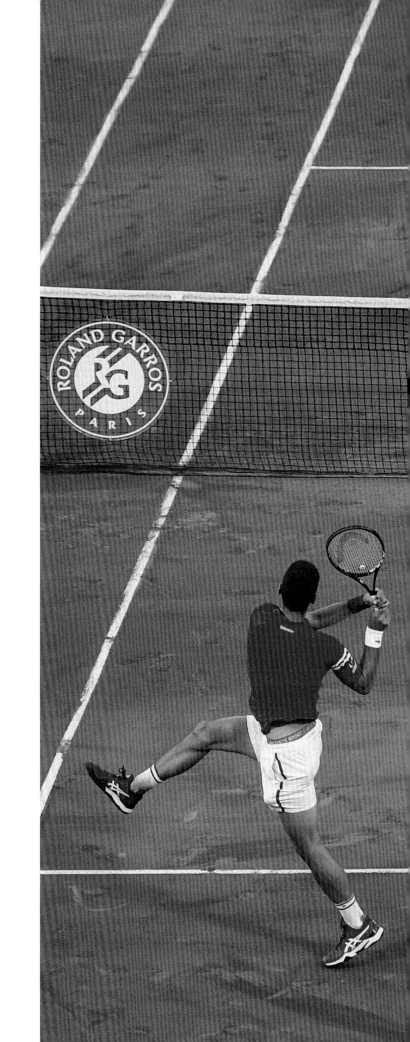

82 _ 83

———
上頁
溫網，2018年。
這是前往中央球場的傳統通道。在這裡，置身常春藤間，
他在準決賽敗給喬科維奇。

———
右頁
法網，2021年。

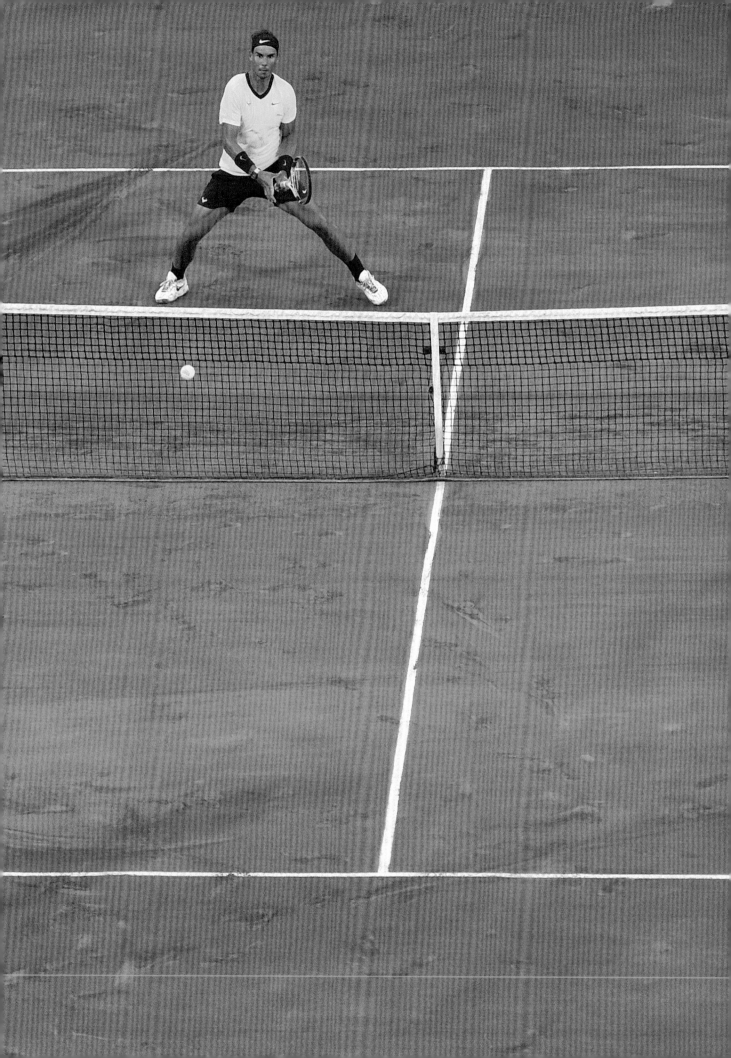

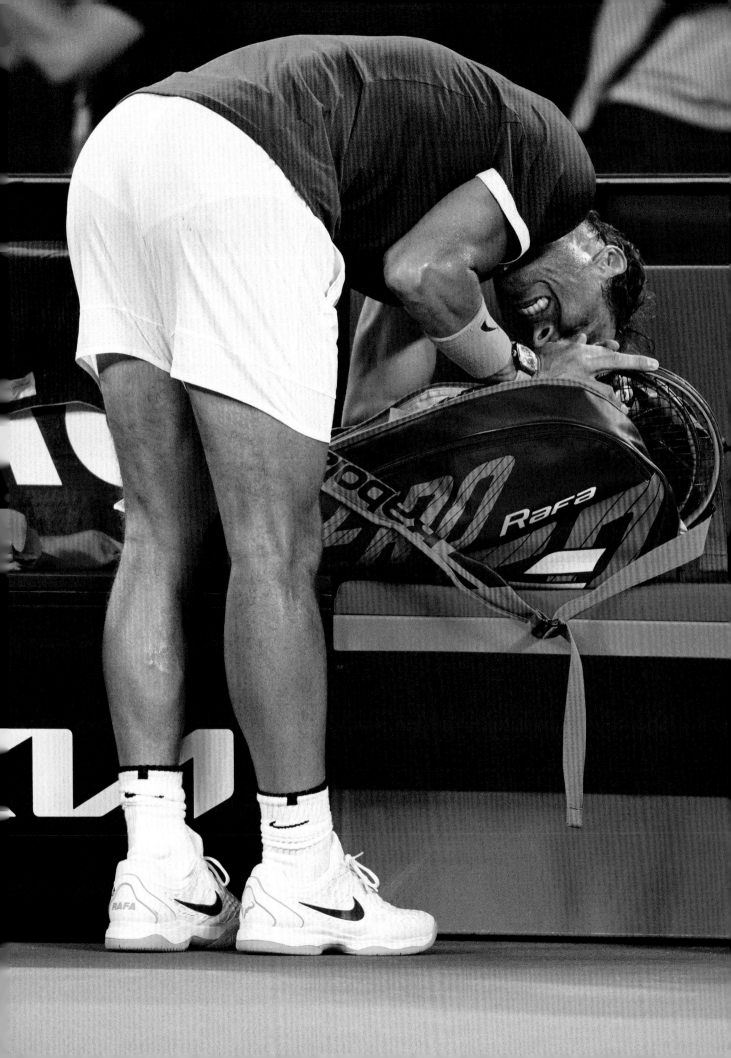

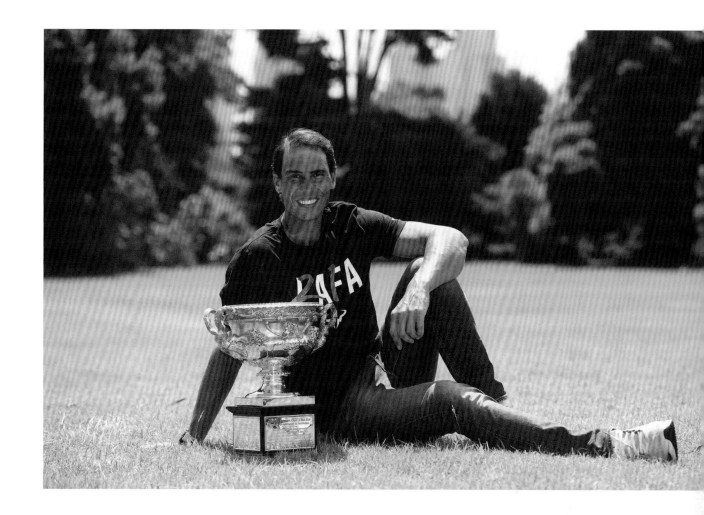

———
上圖
澳網，2022年。
拉法笑容滿面，T恤上印著「21」。
勝利後的隔天，拉法開心地在墨爾本公園接受媒體拍照。

———
左頁
澳網，2022年。
晉級決賽後，拉法埋首在球袋裡哭泣。
他剛在準決賽淘汰了義大利選手馬泰歐・貝雷蒂尼（Matteo Berrettini）。

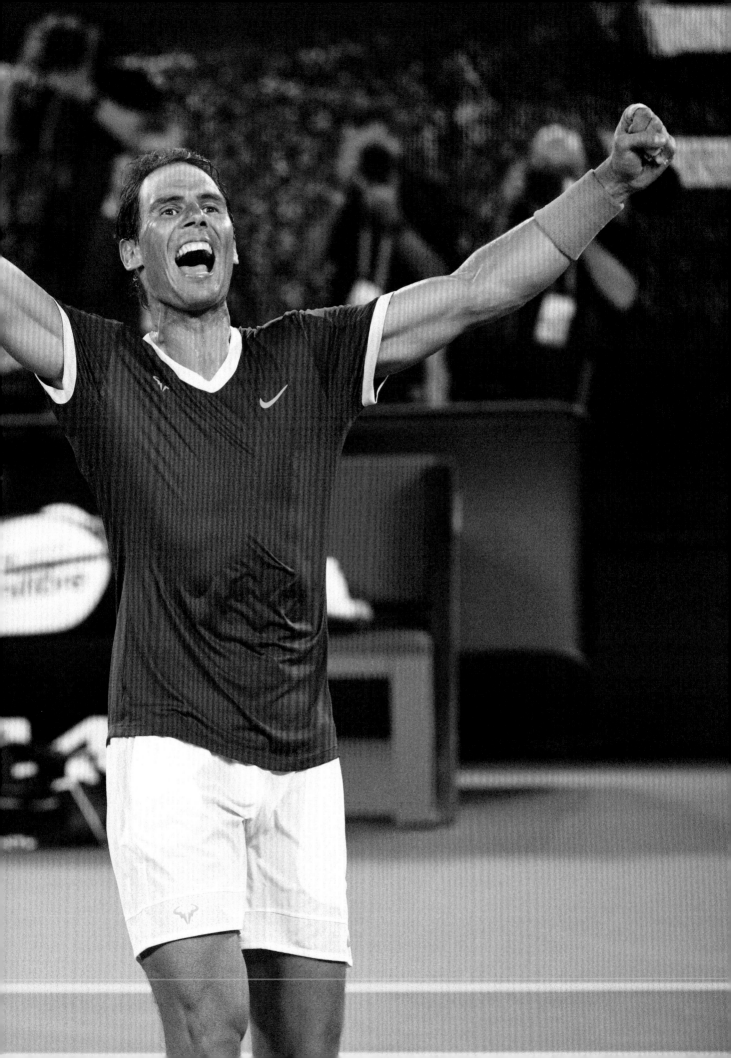

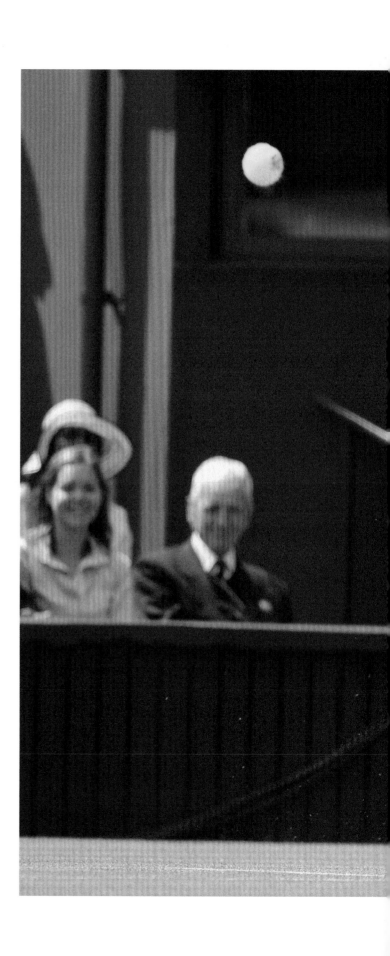

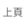
上頁
澳網，2022年。
這肯定是他最意想不到的大滿貫勝利。
面對梅德韋傑夫，拉法在連輸兩盤下，最終逆轉戰局，
第五盤以7-5獲勝，歷經5小時24分鐘結束比賽。
他成為率先贏得21座大滿貫冠軍的球員，
超越各擁有20座大滿貫冠軍的費德勒和喬科維奇。

右頁
溫網，2008年。

下頁
澳網，2019年。
我喜歡玩些陰影遊戲。
這裡是羅德・拉沃球場（Rod Laver Arena）屋頂遮蔽下、
罩在陰影中的拉法。

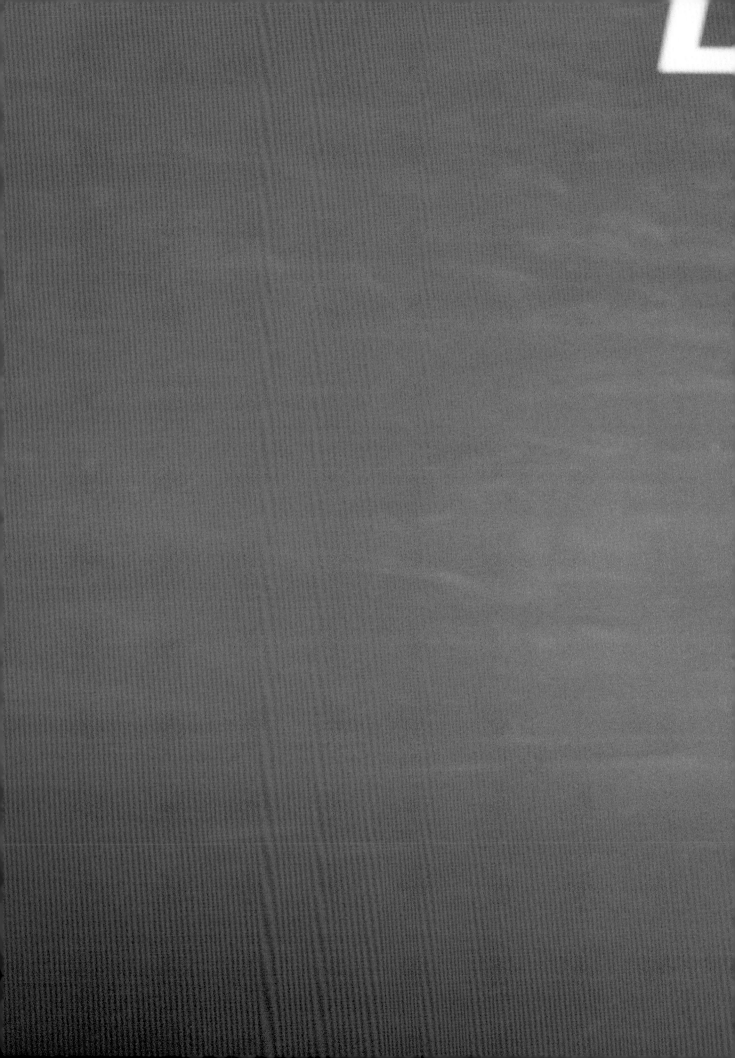

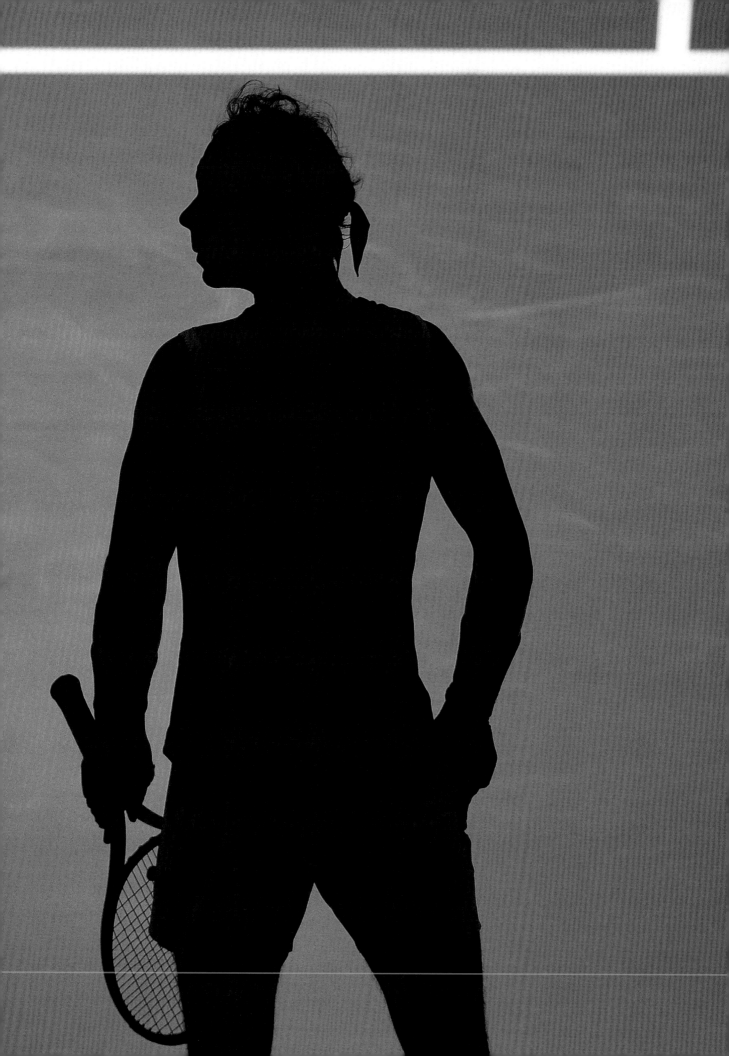

右頁
蒙地卡羅大師賽，2021年。
我們很清楚拉法有點迷信。
拍這張照片時，我什麼也沒意識到。
但看著它，我覺得不可思議，他跨過賽會logo，
而且在R和N之上。難道是巧合？

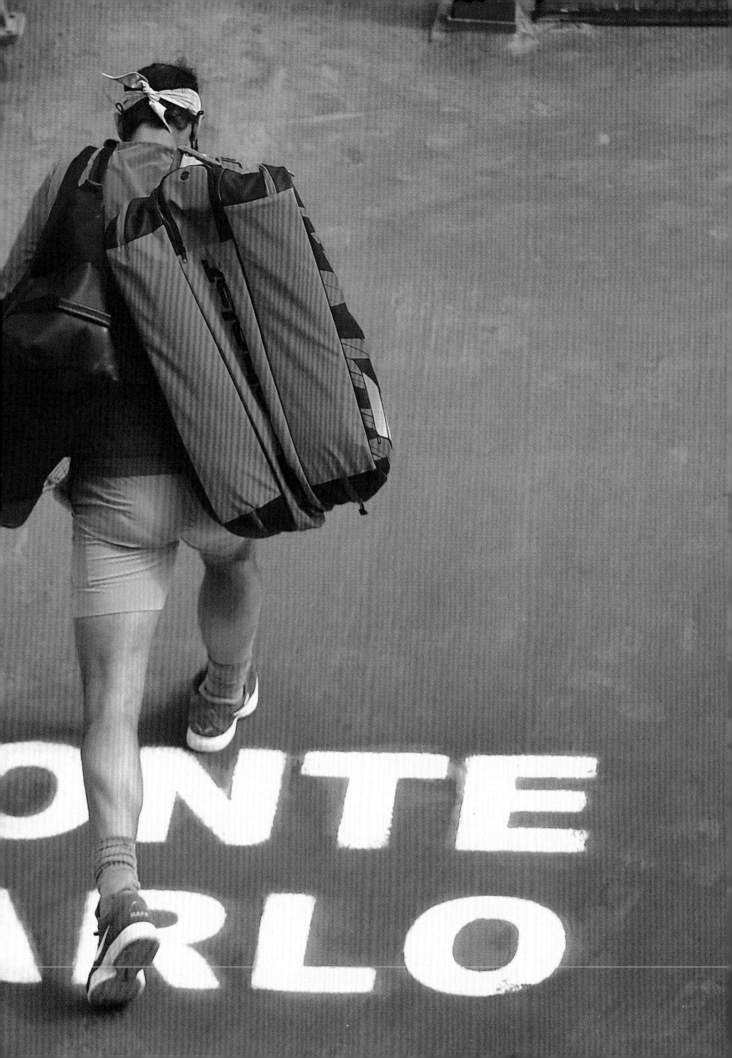

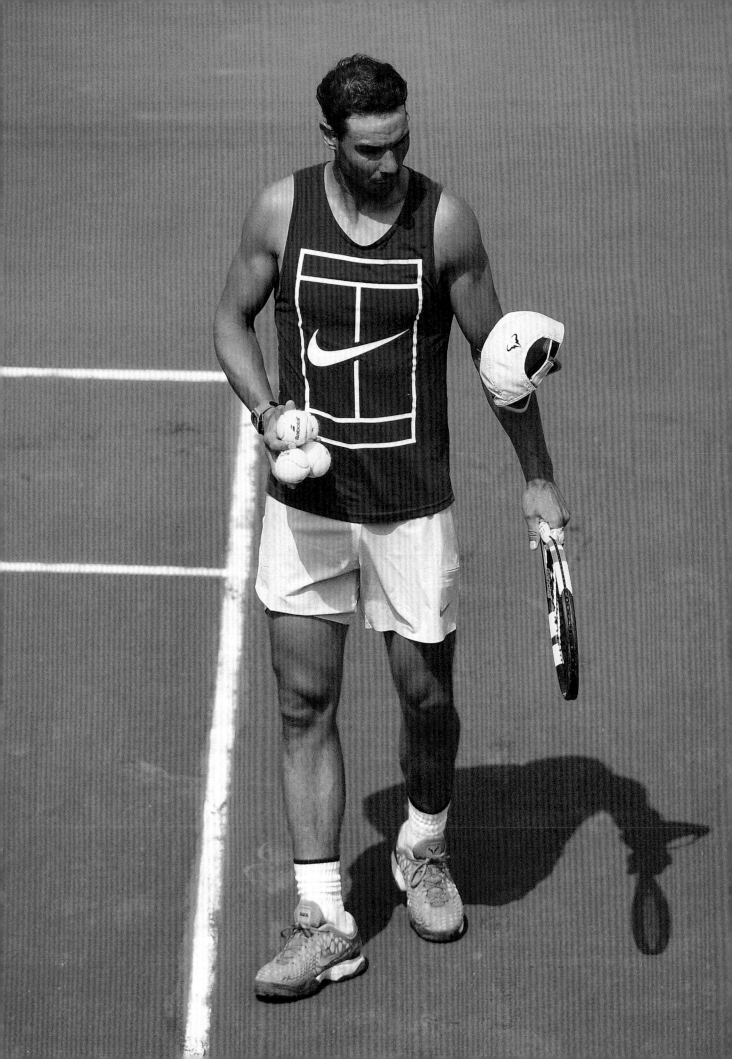

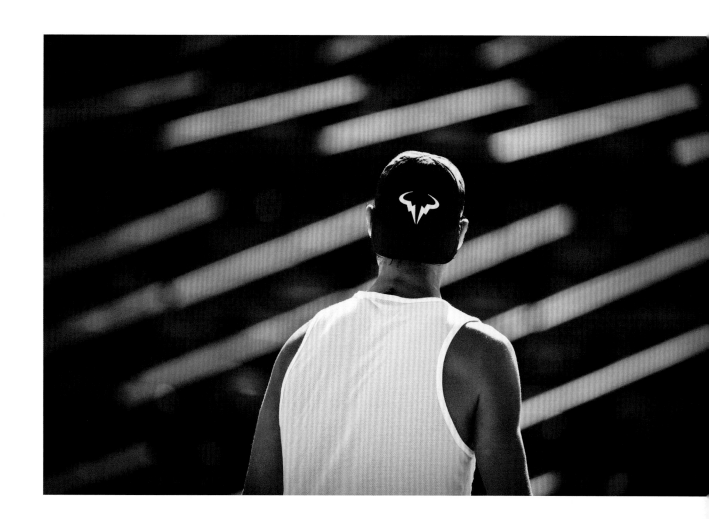

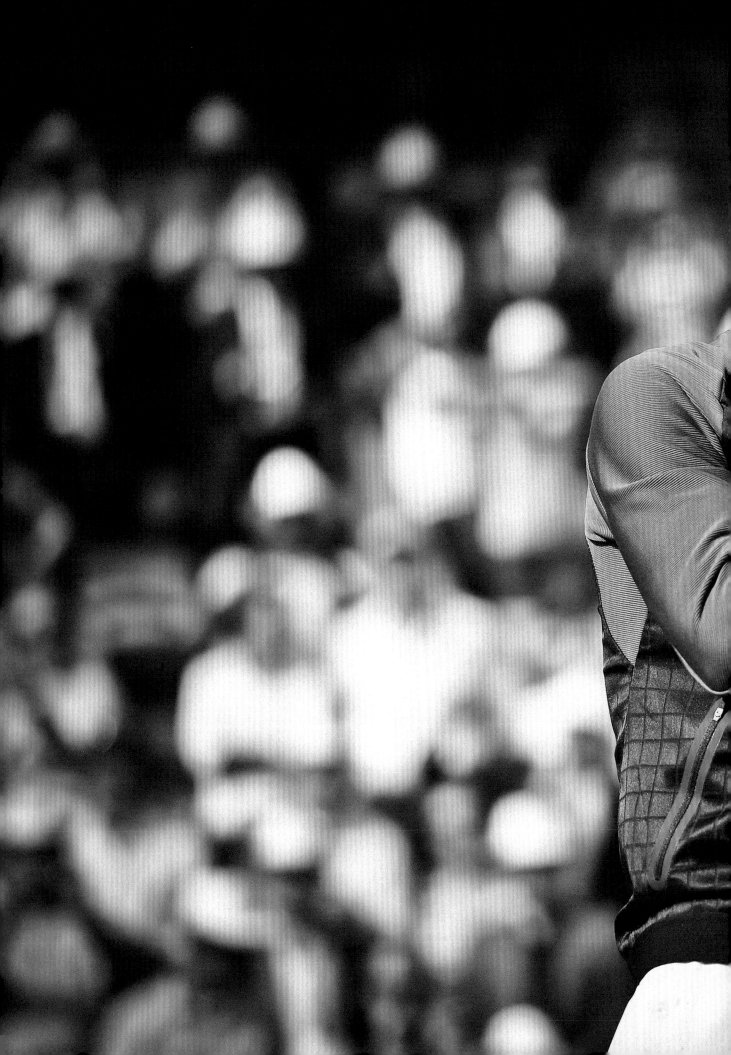

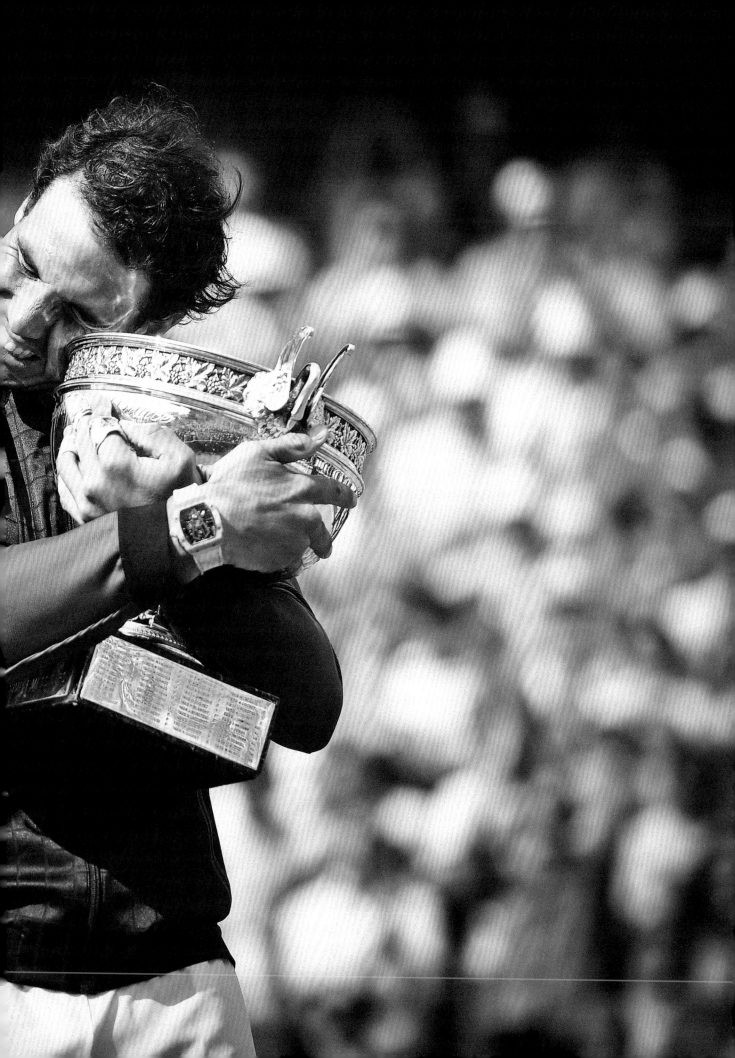

———

上頁

法網,2017年。

———

右頁

美網,2019年。

球員在紐約夜間比賽進場時的音效和燈光。

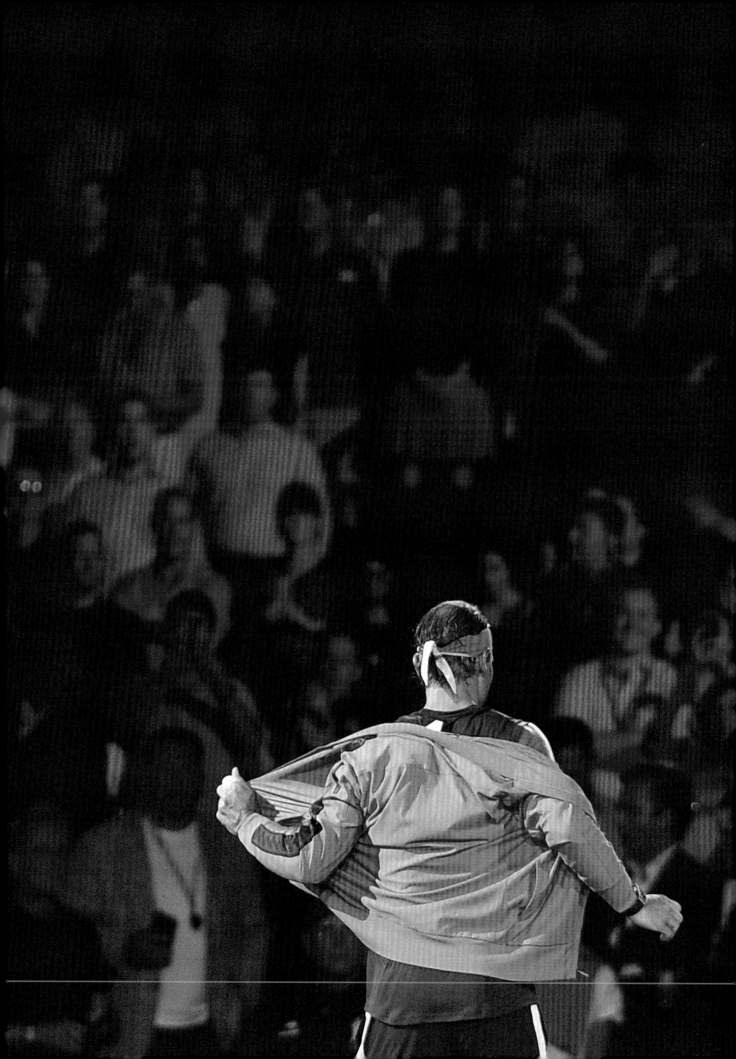

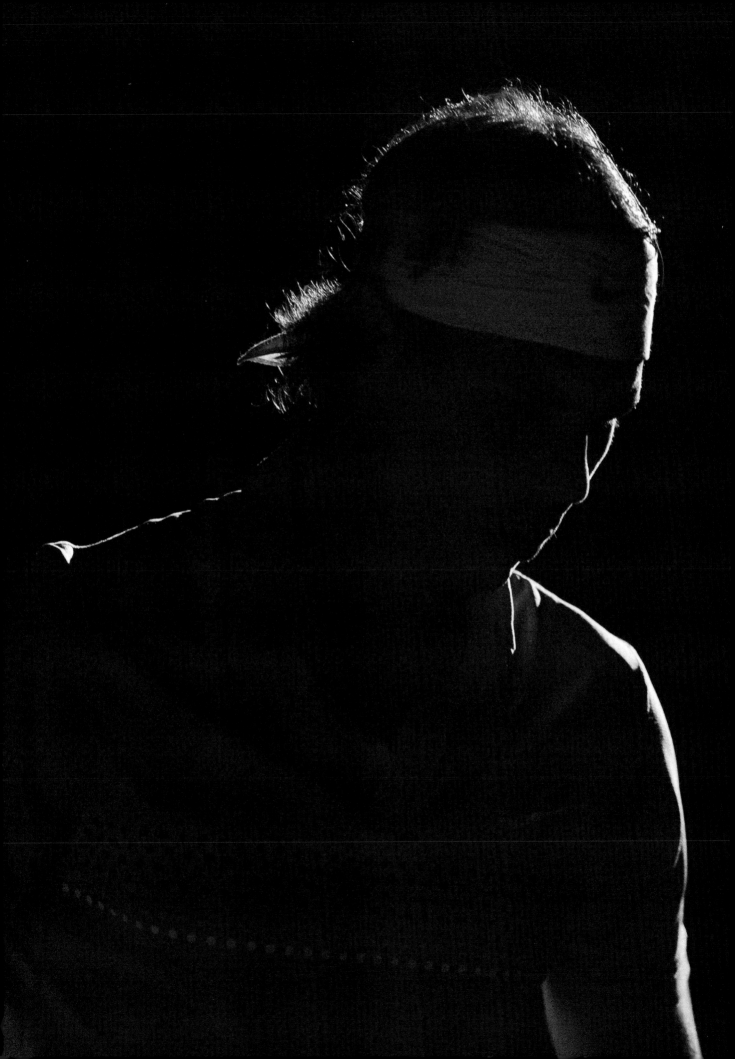

———
左頁
巴黎大師賽，2009年。

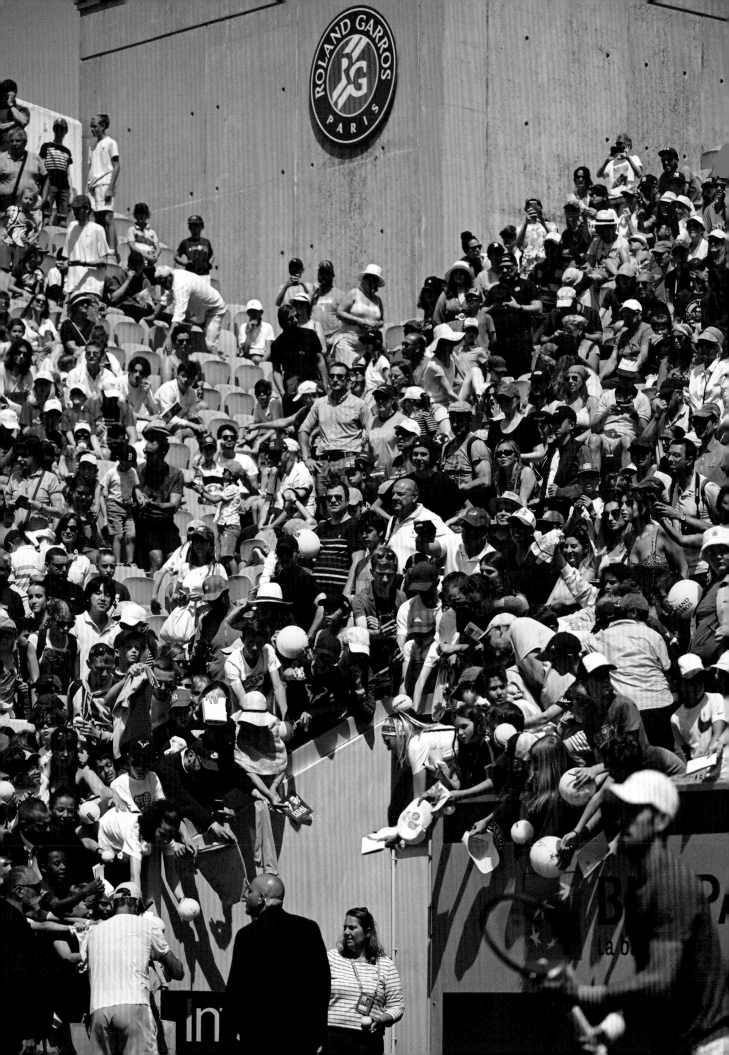

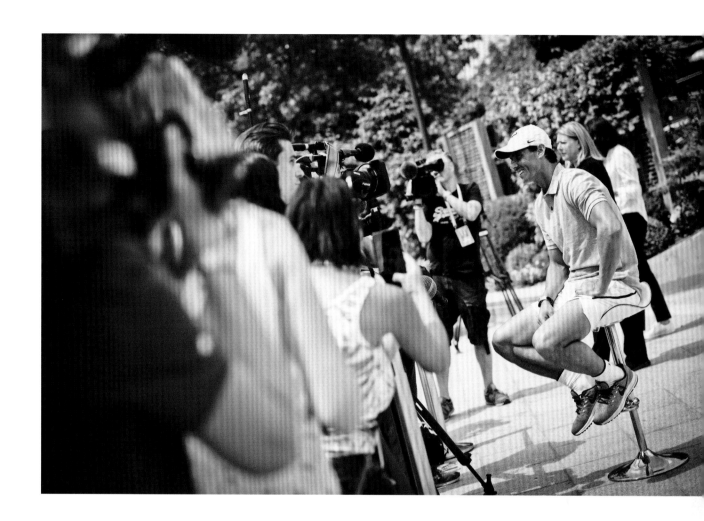

———
上圖
法網，2018年。

———
左頁
法網，2022年。

———
下頁
蒙地卡羅大師賽，2011年。

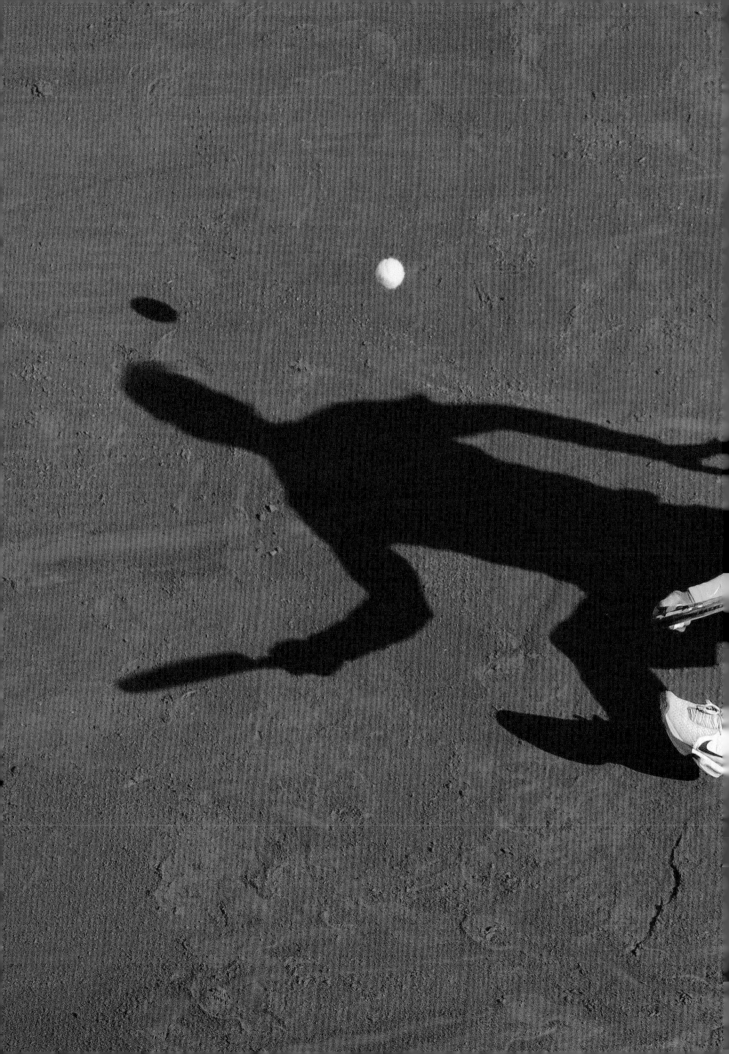

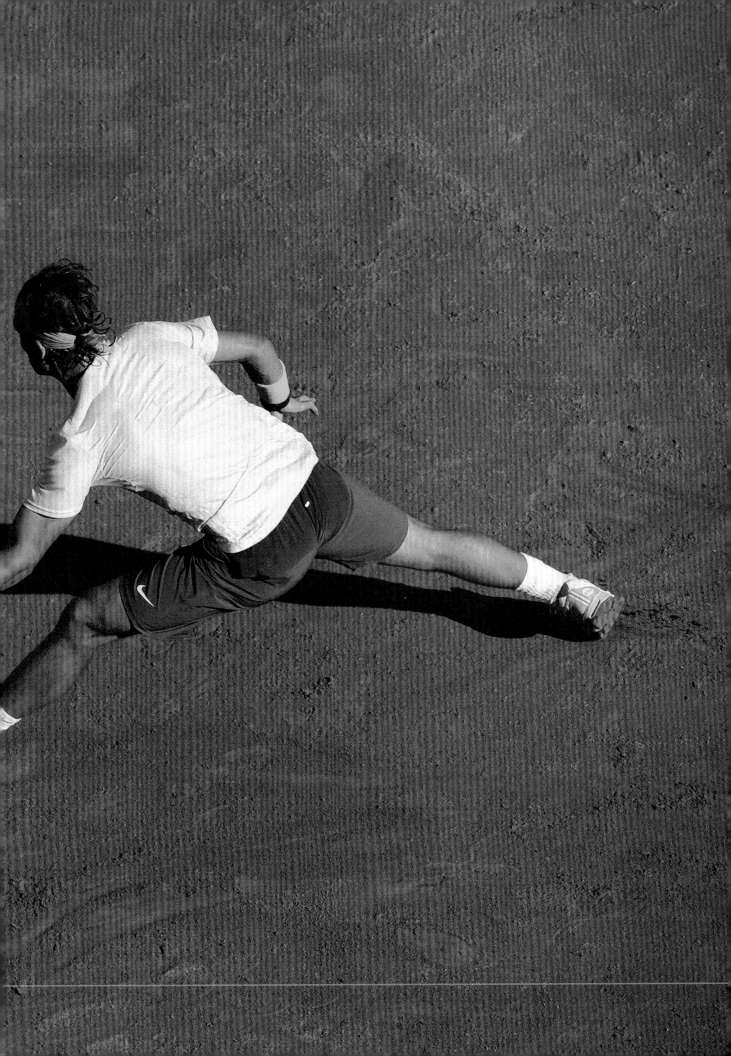

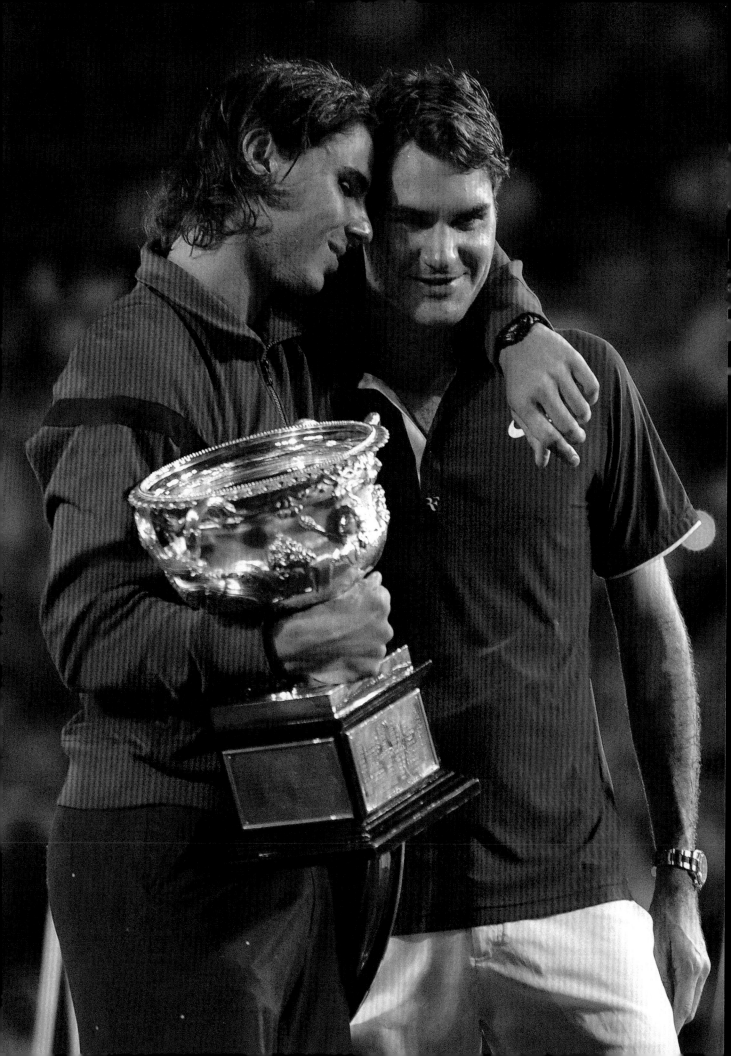

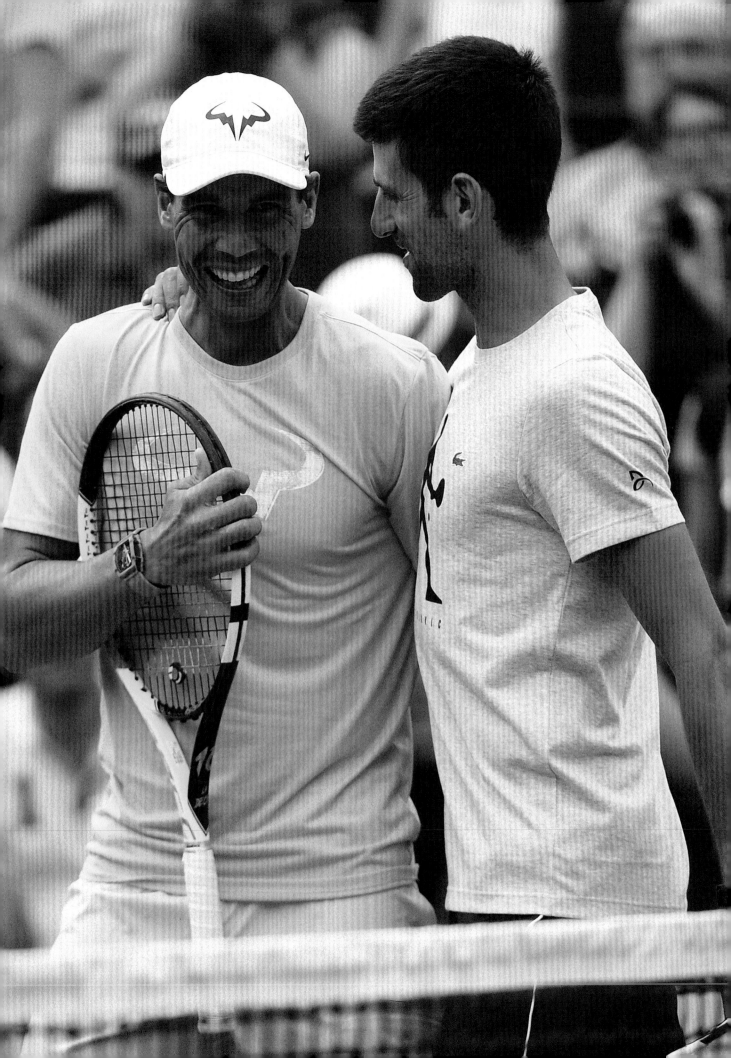

——
上頁
P106
澳網,2009年。
情緒激動的時刻。拉法在決賽打了五盤勝出,
安慰他落淚的朋友羅傑。
P107
法網,2018年。
兩位冠軍在孩童日(法網開賽前的週末)即興表演了
一場雙打比賽。

——
右頁
法網,2008年。

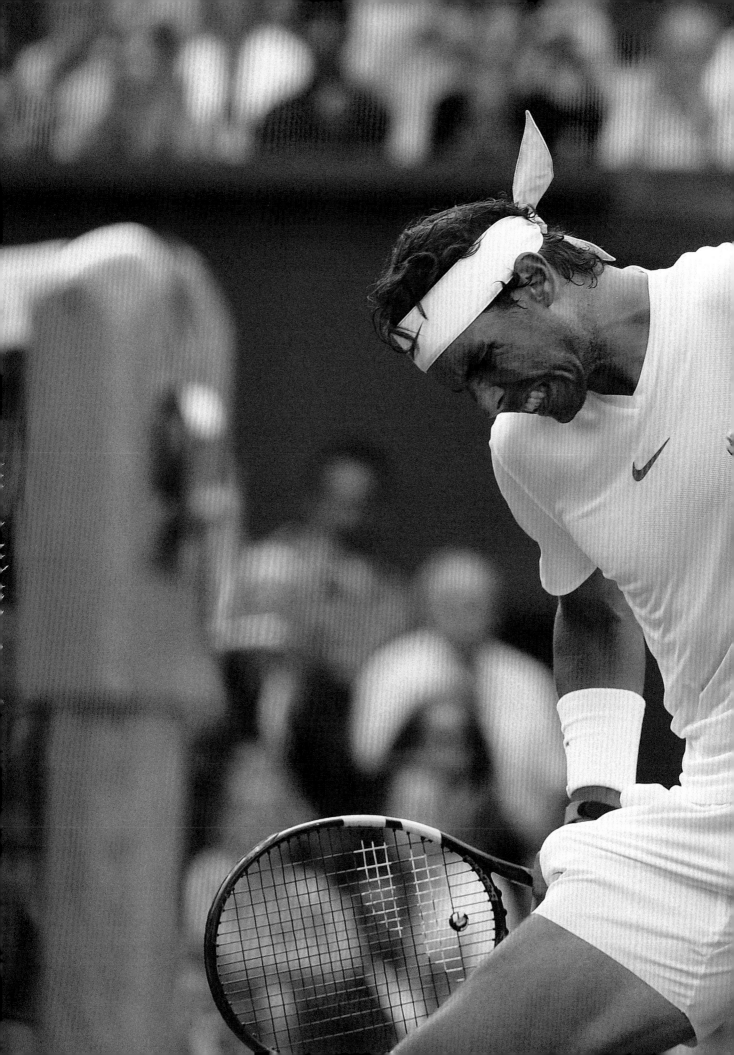

左頁
溫網，2018年。

下頁
科威特的納達爾網球學院，2021年。
罕見的一幕。
我想，這是我唯一一次能在練球前參與到的幾分鐘熱身。

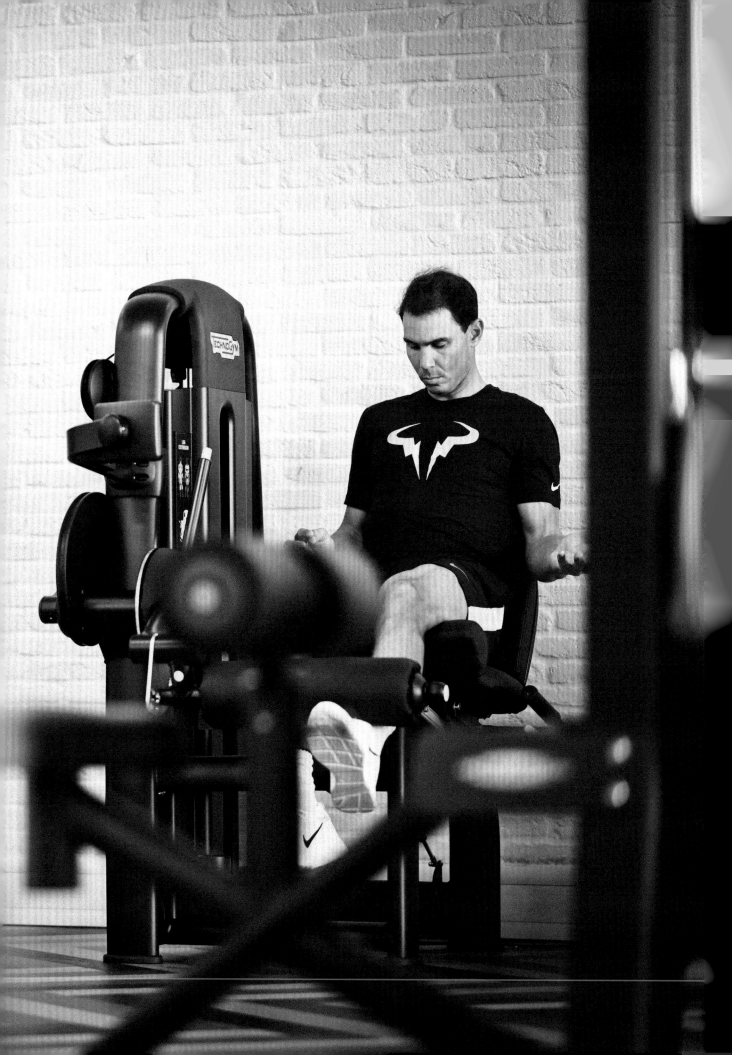

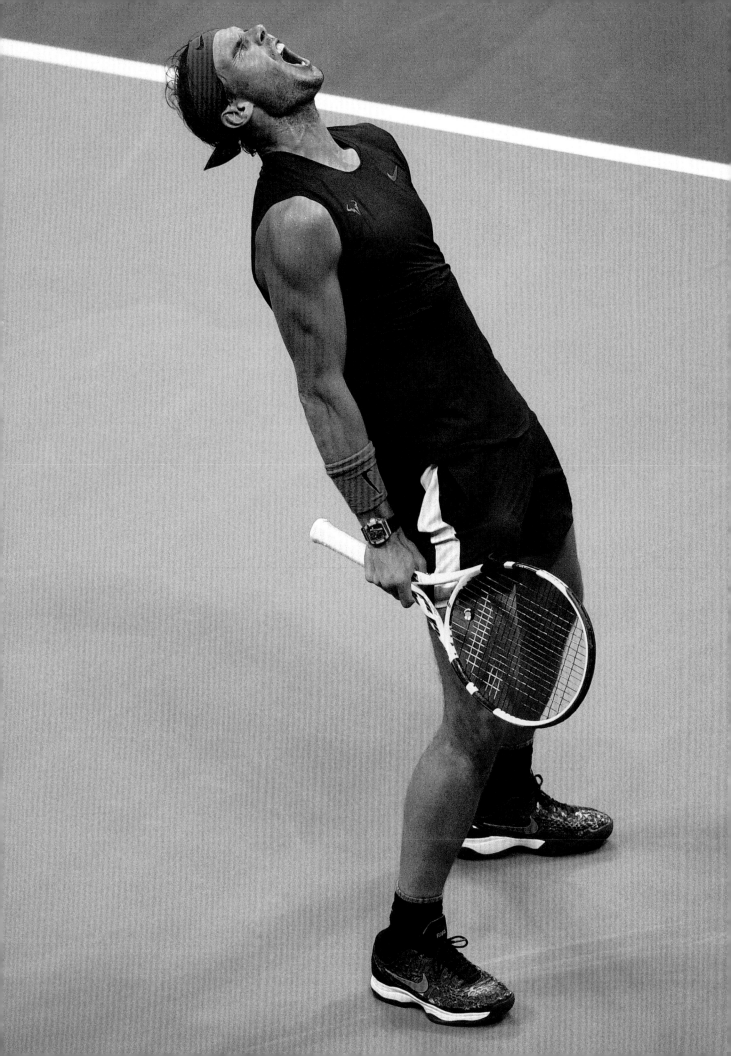

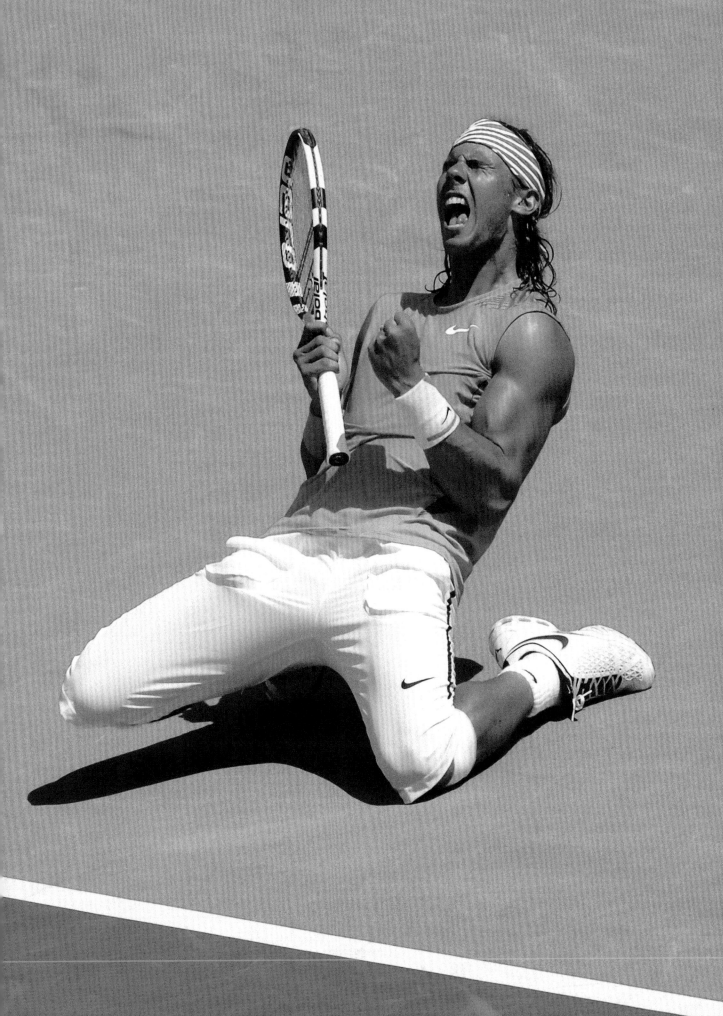

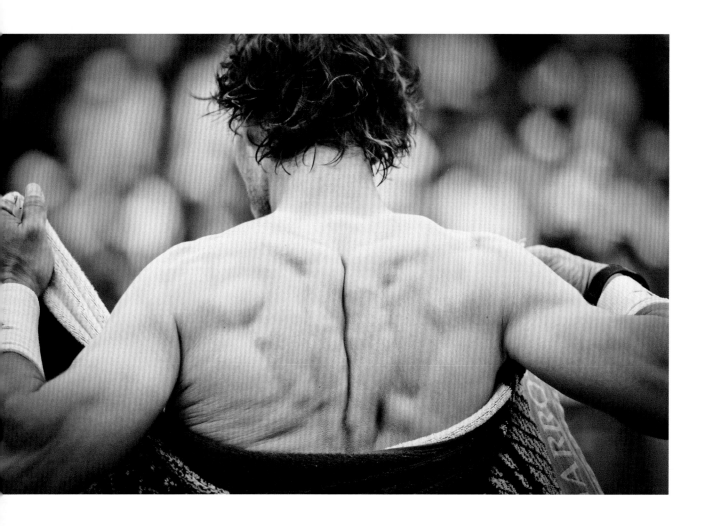

———
上圖
法網，2013年。

———
上頁
P114
美網，2019年。
對陣馬林·契里奇（Marin Cilic）的八強賽，
他在比賽最後時刻打出一記正拍穿越球，獲得令人難忘的一分。
這個致勝分也讓他打出賽末點。
P115
邁阿密大師賽，2008年。
在準決賽戰勝托馬斯·柏蒂奇（Tomas Berdych）後跪地慶祝。

———
右頁
法網，2013年。

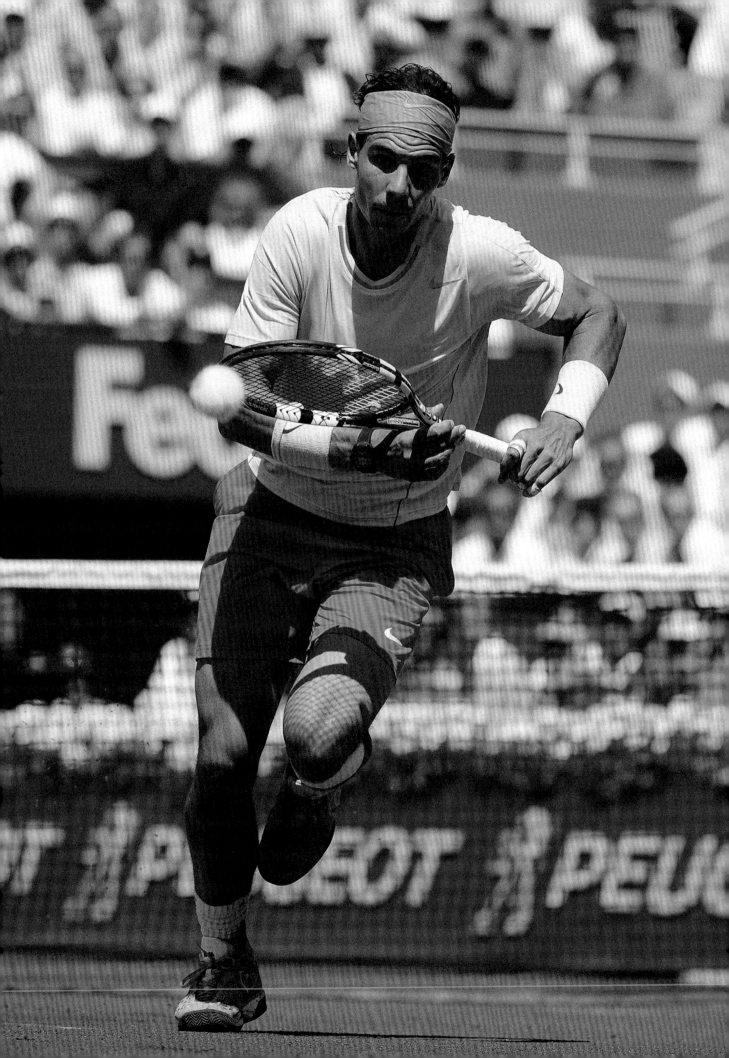

"

2008年溫網決賽。

費德勒在第四盤挽救了兩個賽末點,將比賽帶進第五盤。

比賽兩度因雨中斷,加上天色轉黑,拉法最終發球勝出。

時間已是晚上9:15,

技術上,我必須發揮相機最大功能才能繼續拍攝可用的照片。

這場決賽耗時4小時48分鐘,是溫布頓史上最長的決賽,

也成爲這項運動最偉大的決賽之一。

對我來說也是壓力最大的比賽。

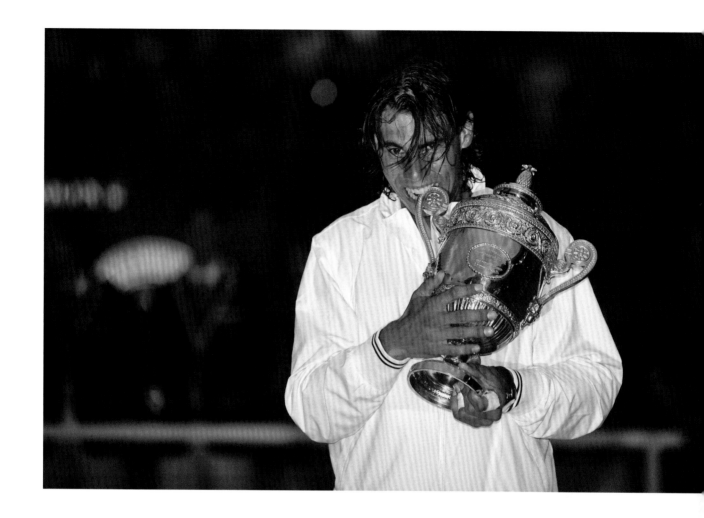

上圖及 P120-125
溫網，2008年。
肯定是史上最美的網球比賽之一。
拉法和羅傑為我們帶來精采絕倫的史詩比賽，
最終法拉以6-4、6-4、6-7、6-7、9-7獲勝。
這是他的第一座溫網冠軍。
這場決賽也讓納達爾於2008年8月18日登上世界第一寶座，
終結了費德勒連續237週的統治地位。

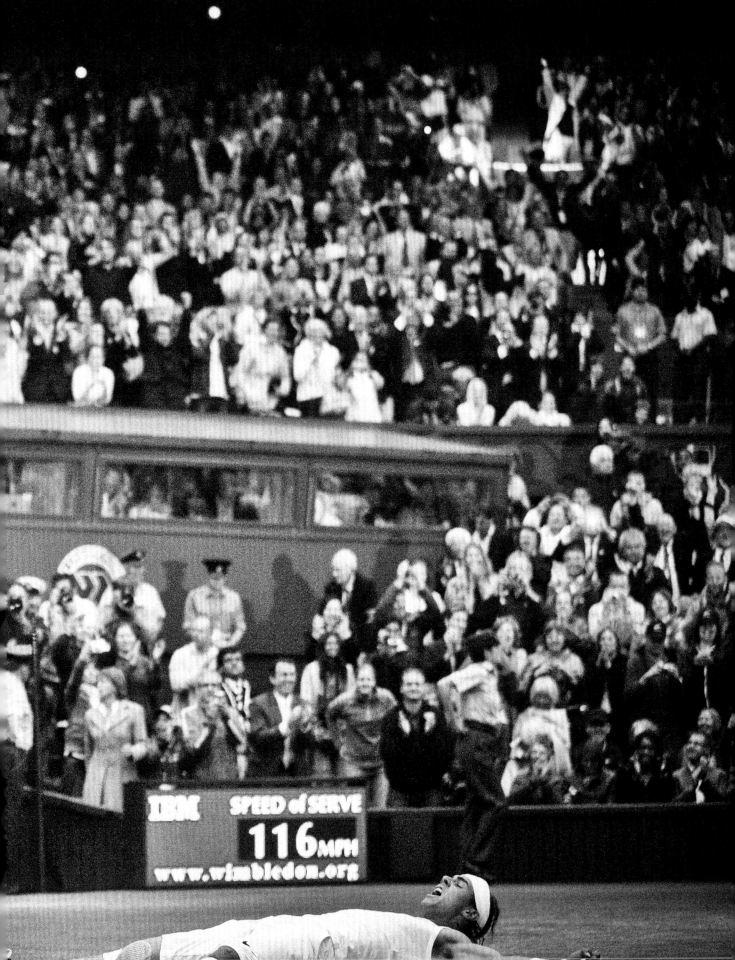

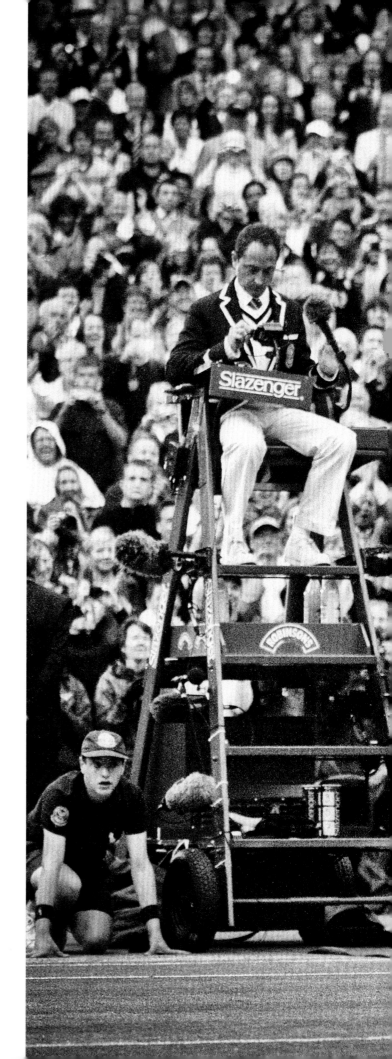

上頁
溫網，2008年。

右頁
溫網，2008年。

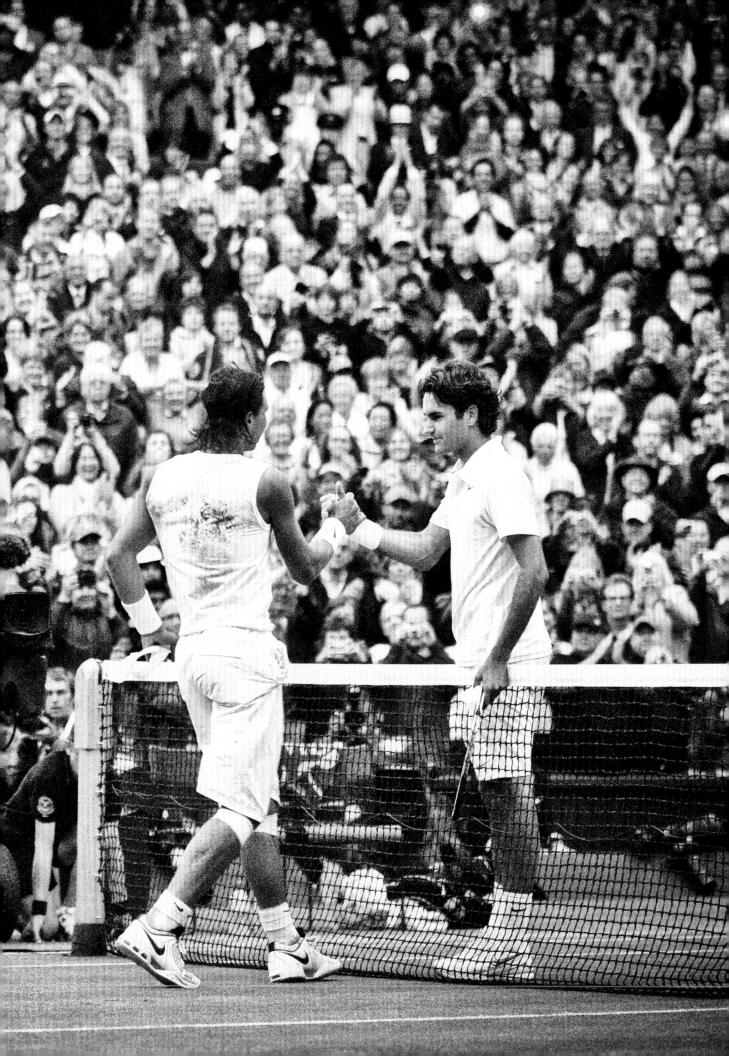

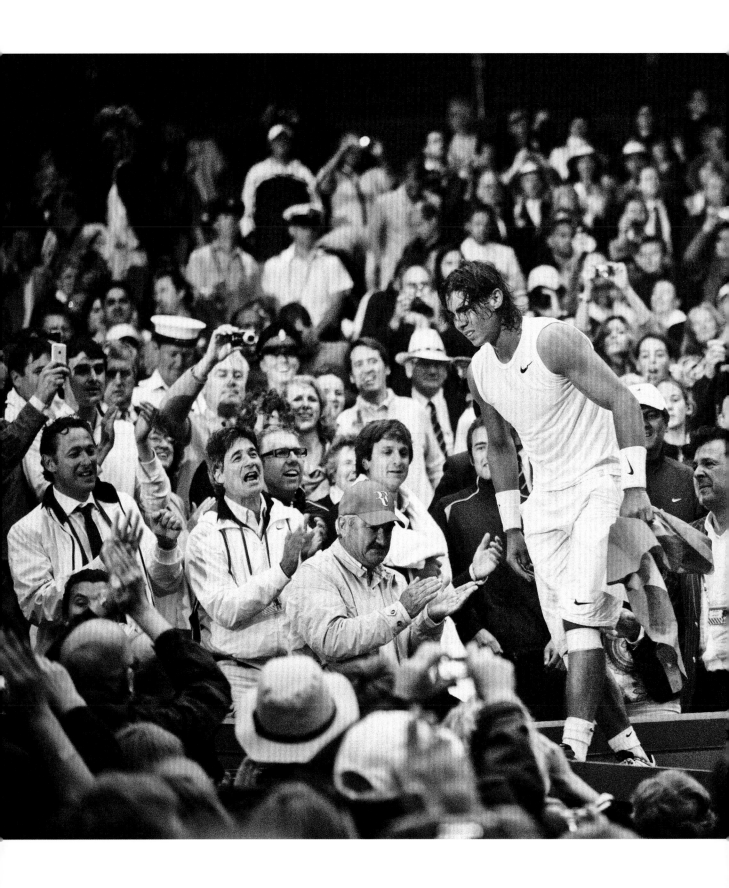

——
左頁
溫網，2008年。

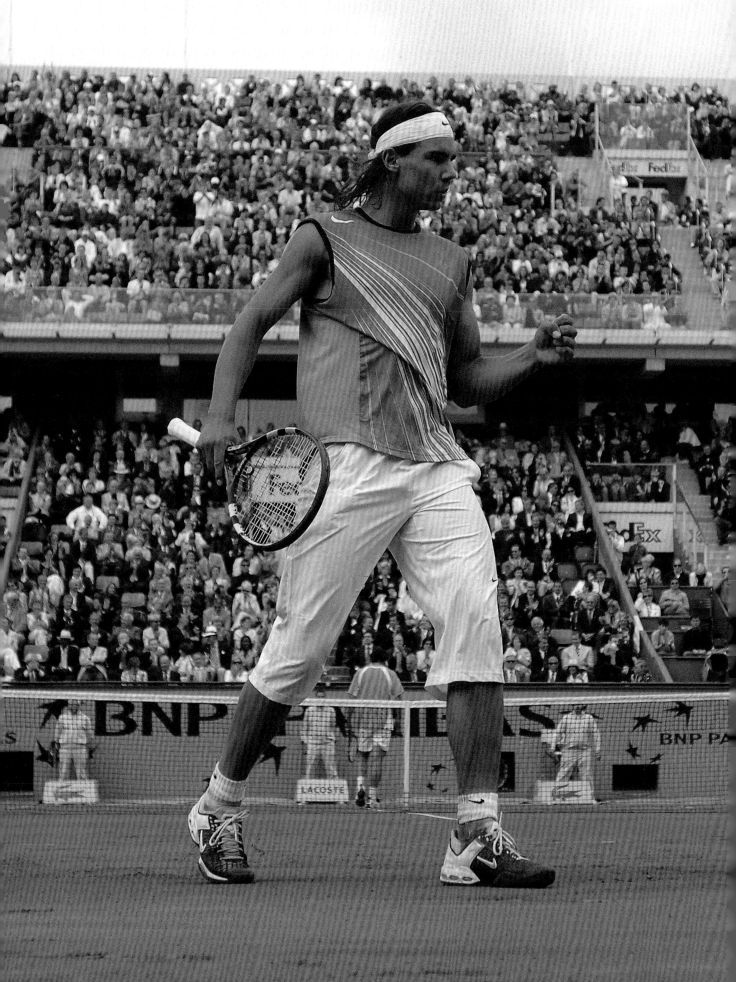

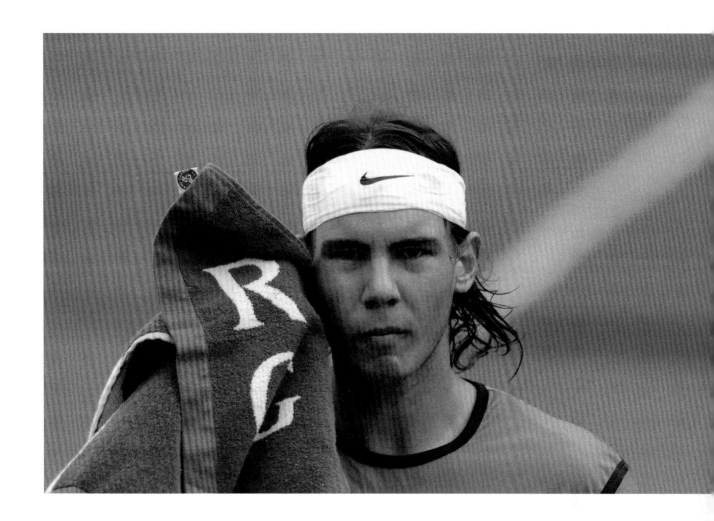

———
上圖
法網，2005年。

———
左頁
法網，2005年。
決賽時在中央球場底線後方攝影區拍得的畫面。

———
下頁
法網，2017年。

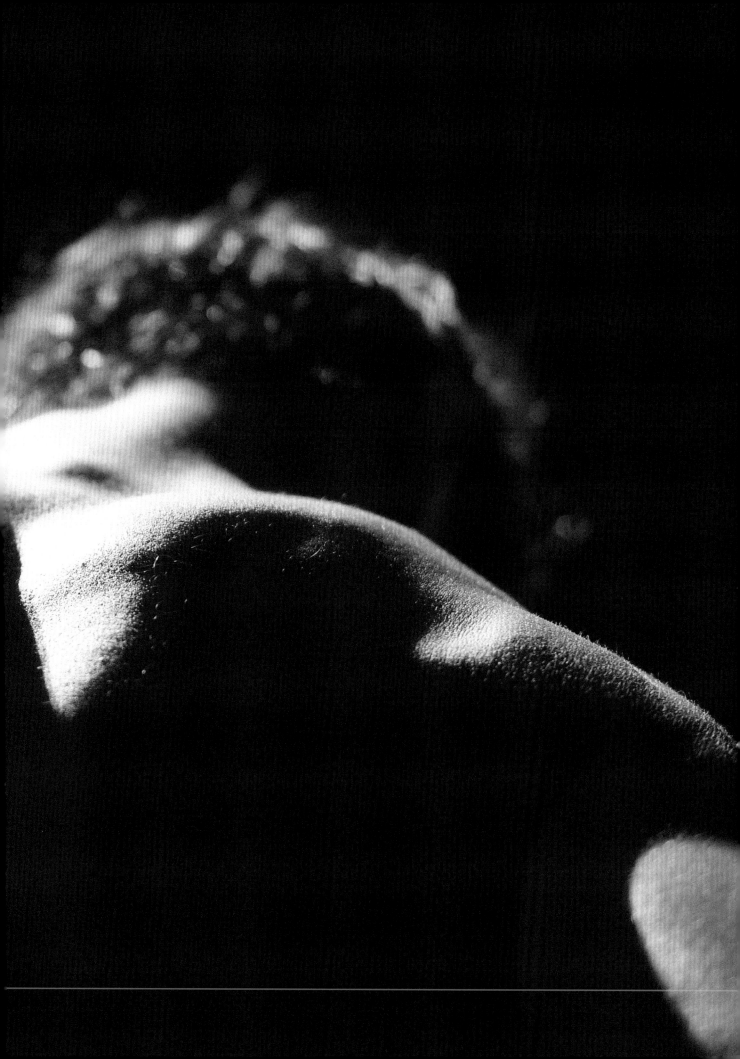

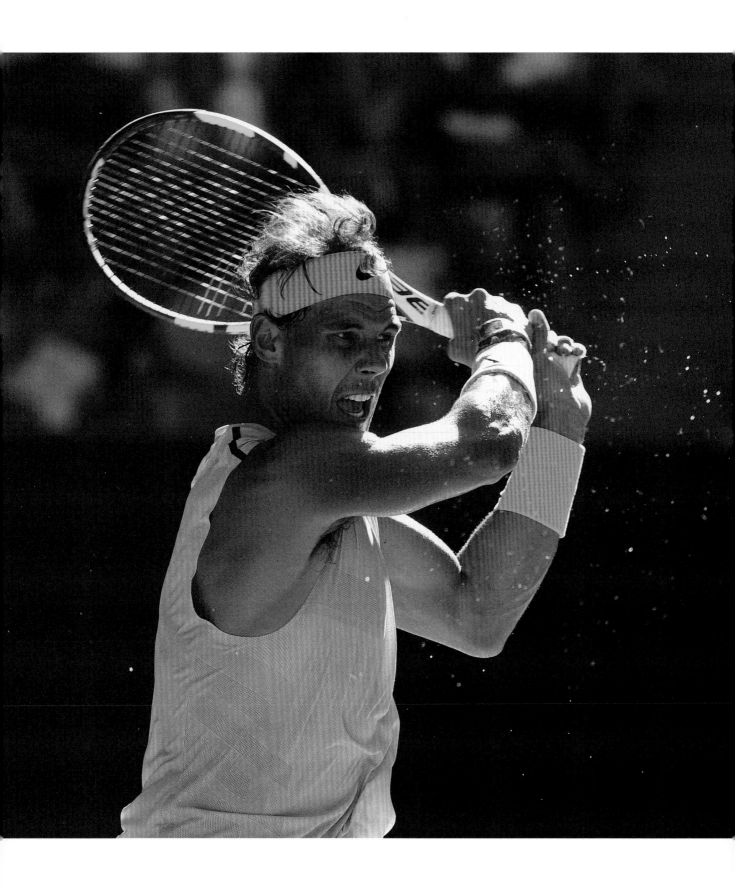

———
左頁
澳網，2018年。

———
右頁
澳網，2018年。
我樂此不疲地拍攝拉法的其中一種儀式。

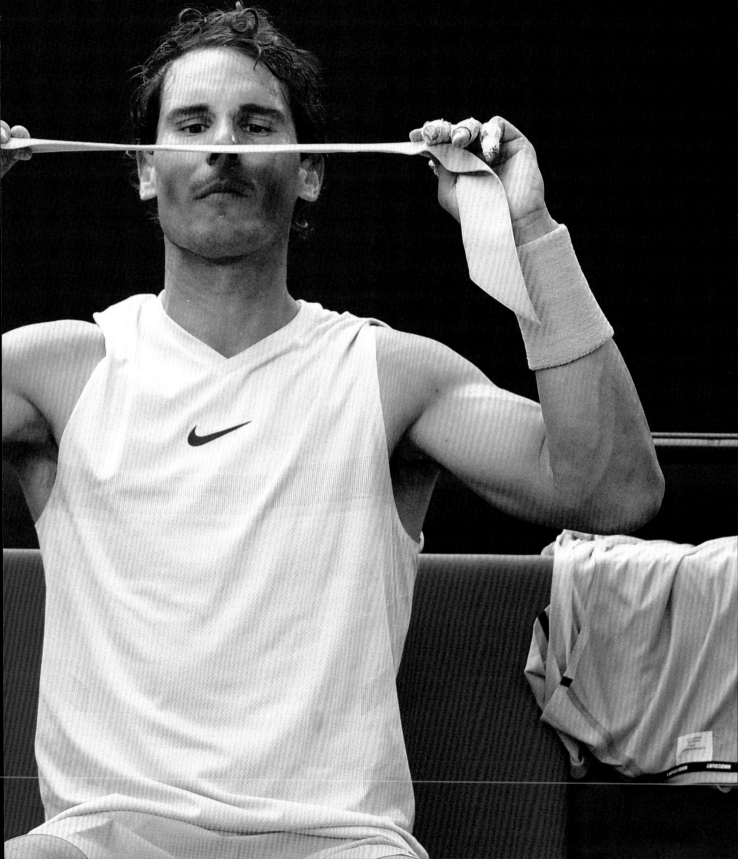

———
右頁
澳網，2018年。

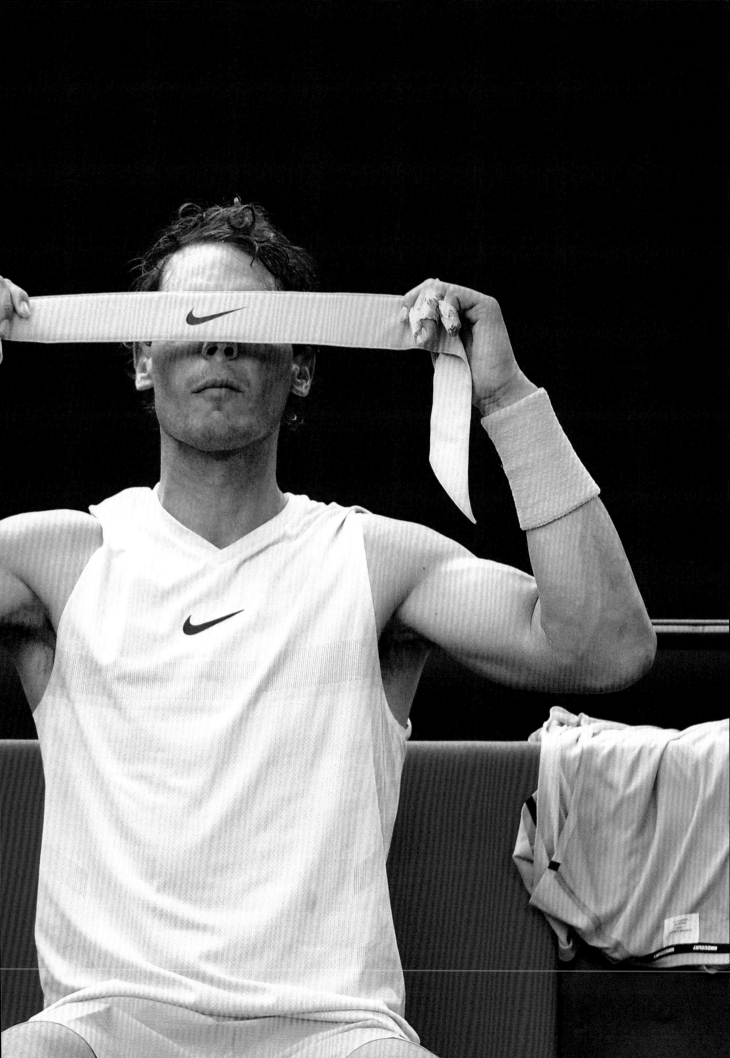

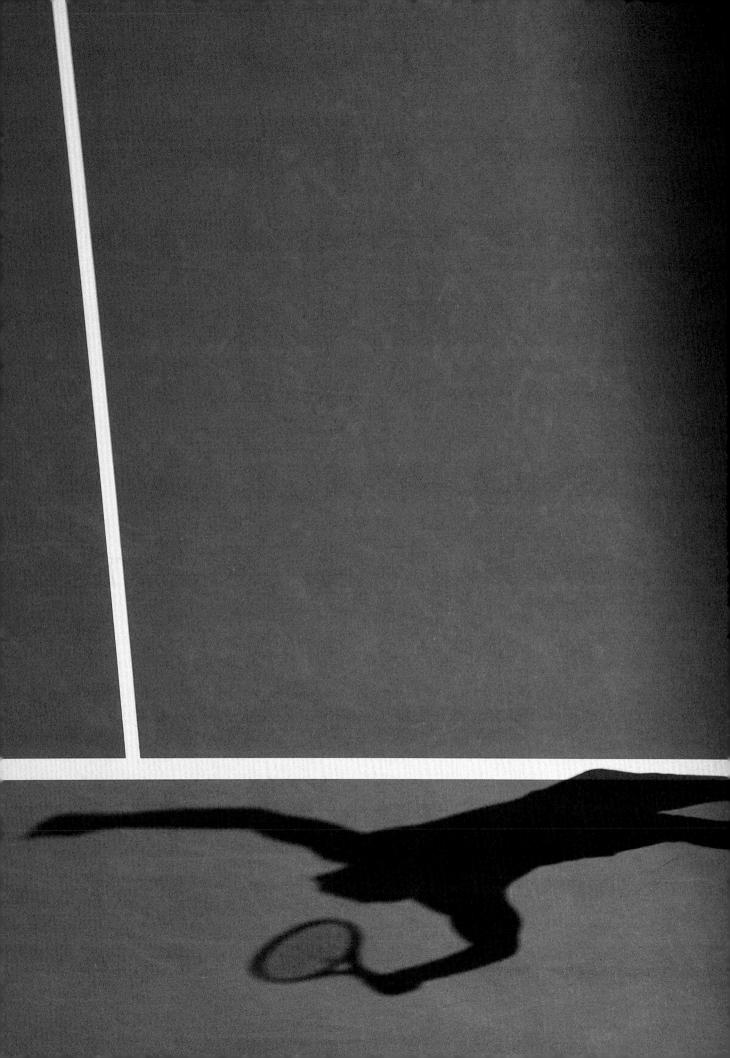

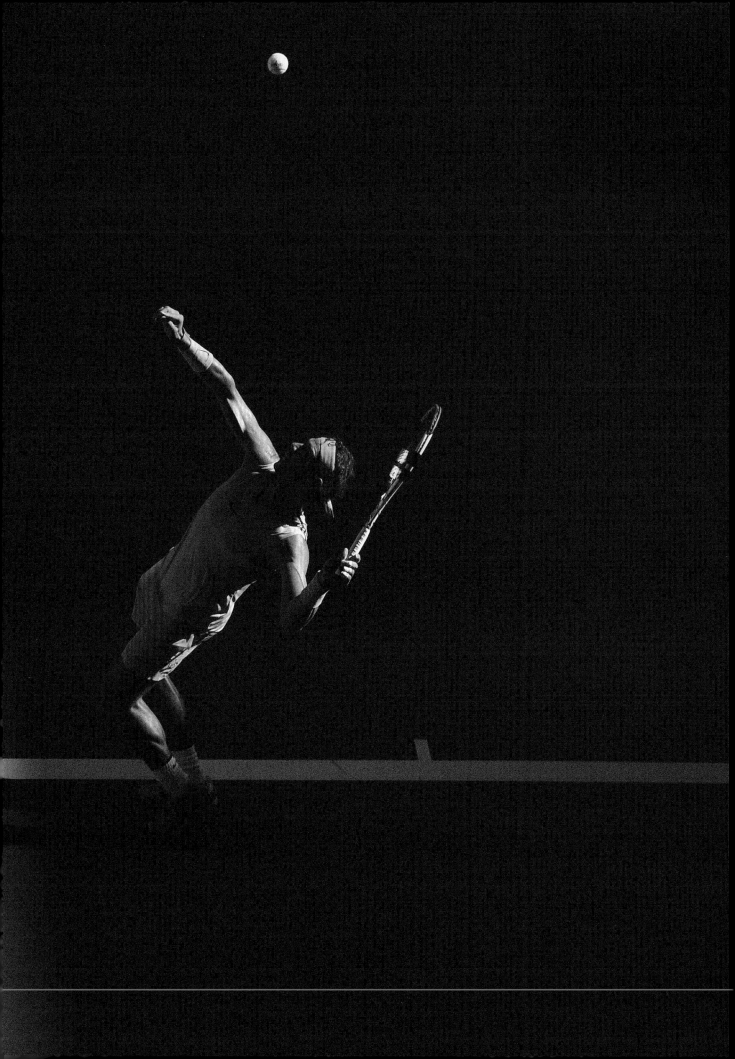

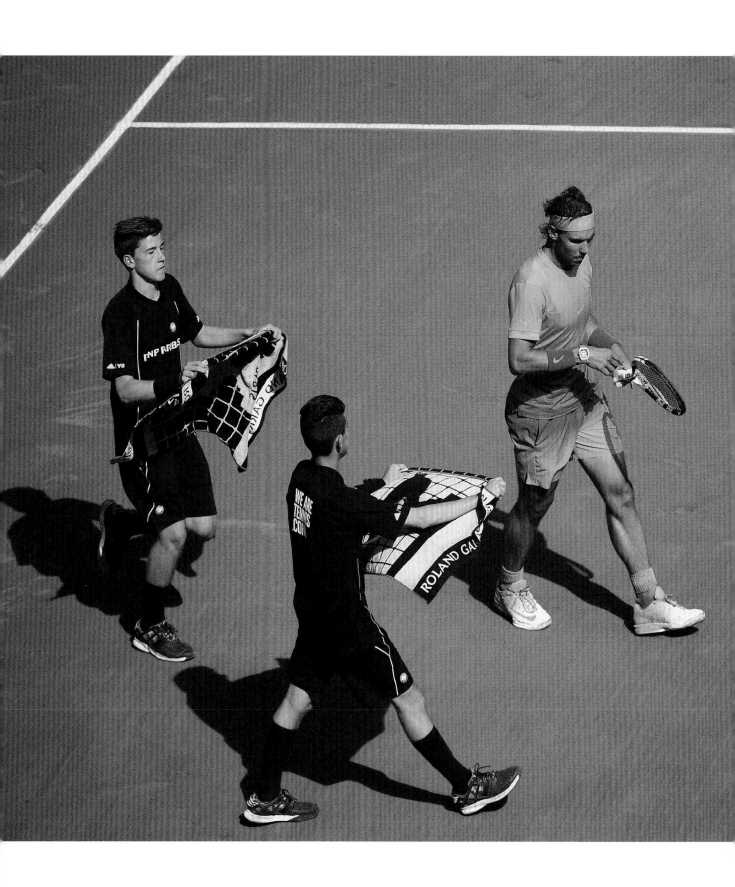

——
上頁
澳網，2018年。

——
左頁
法網，2015年。

——
下頁
P140：美網，2017年。
P141：邁阿密大師賽，2008年。

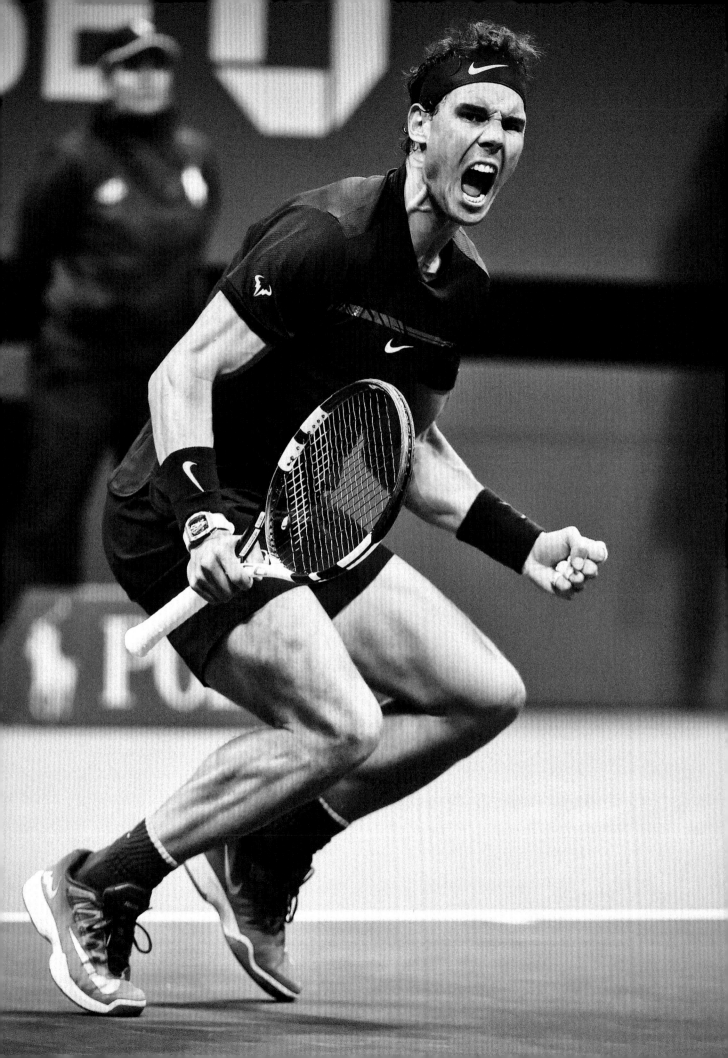

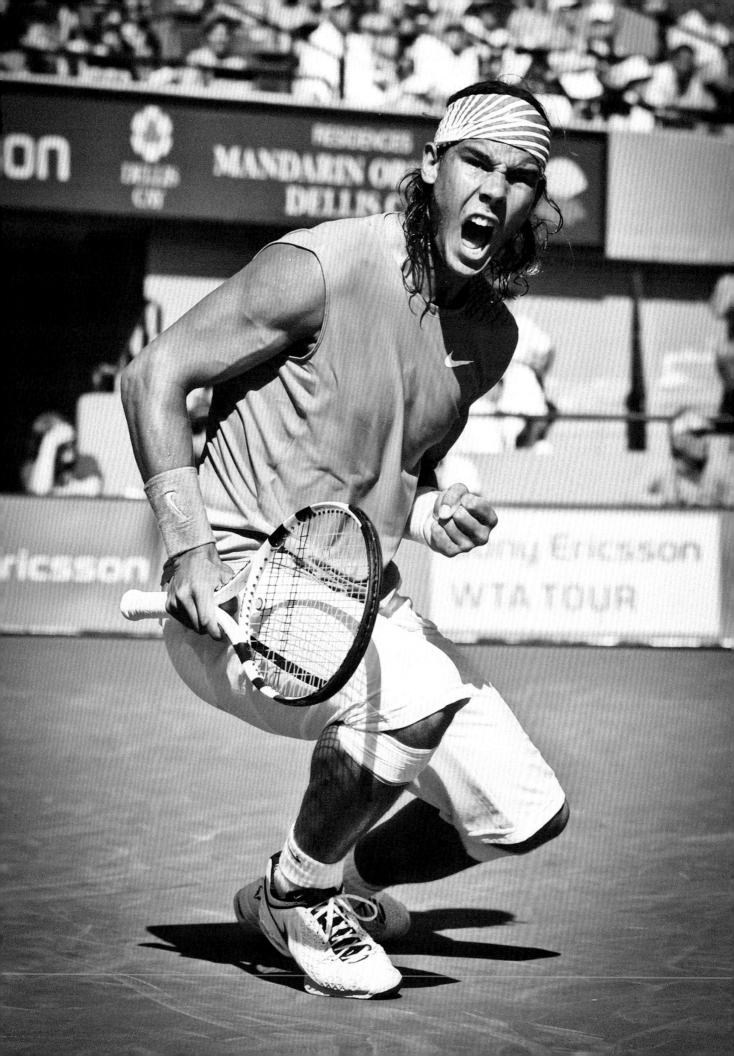

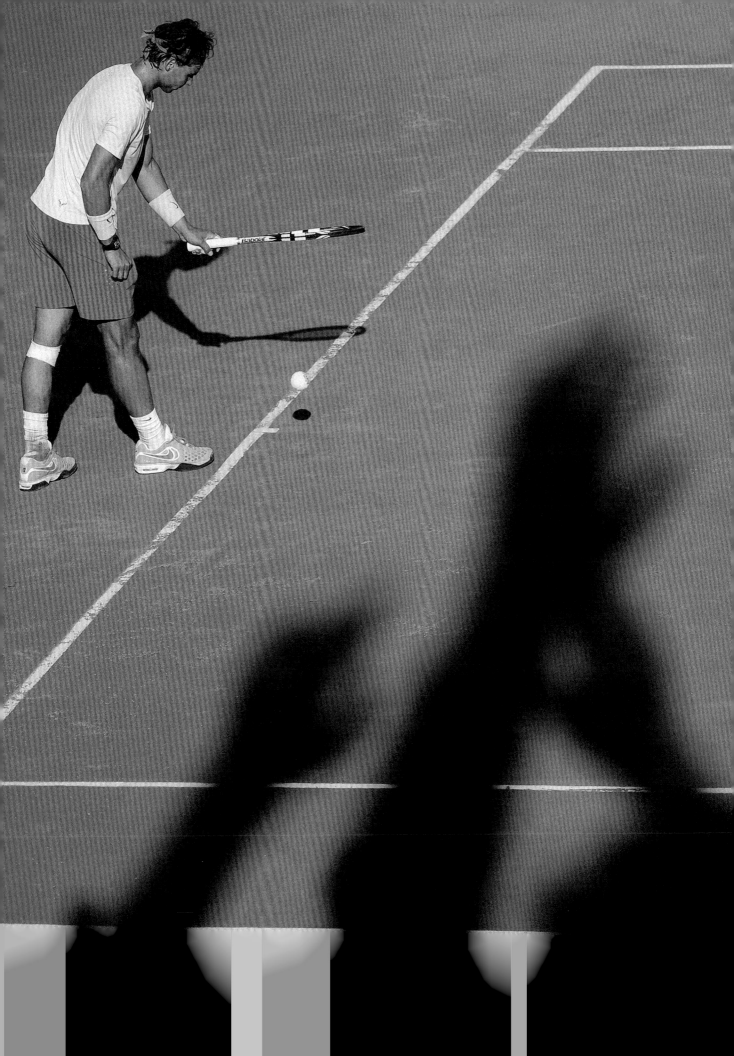

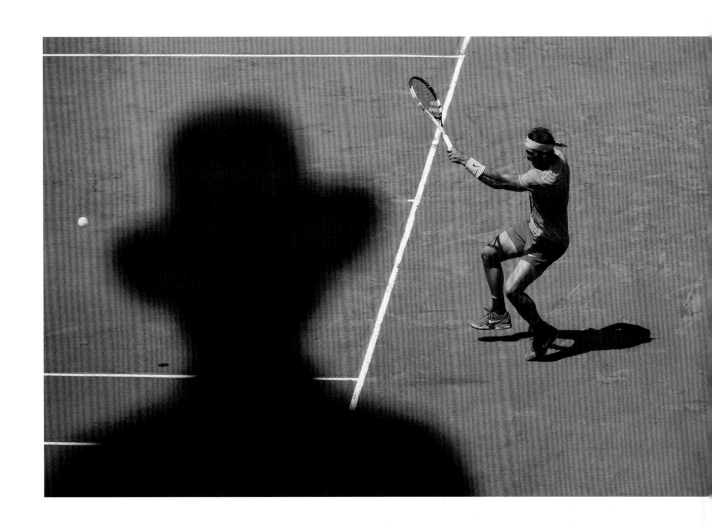

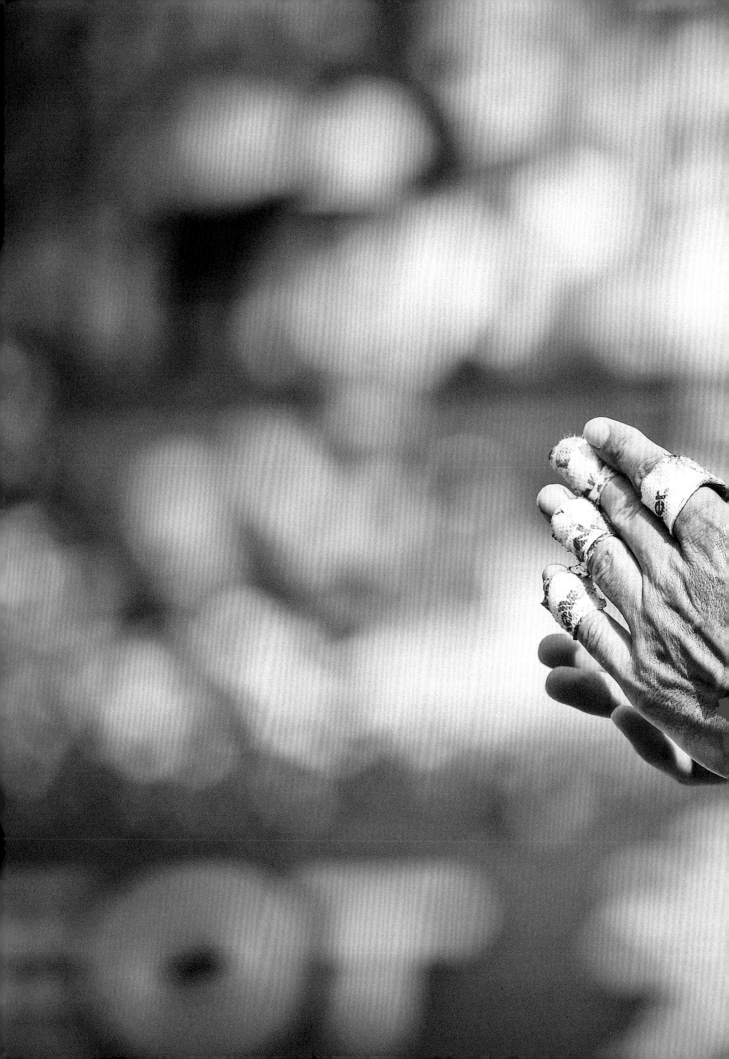

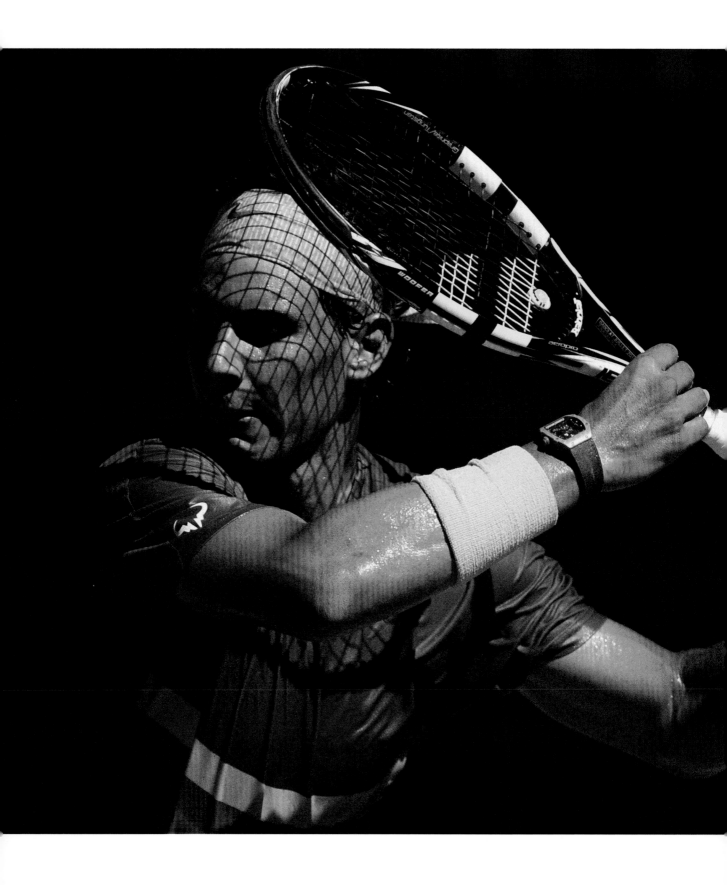

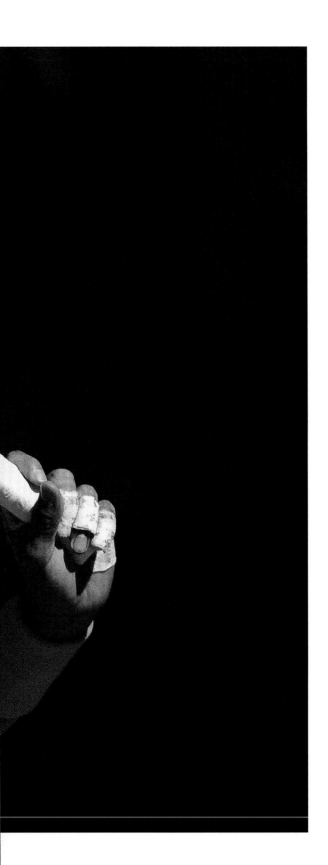

———
上頁
法網，2018年。
拉法頗具代表性的一面。當對手出局，
他始終保持公平競爭精神，鼓掌致意。

———
左頁
澳網，2014年。

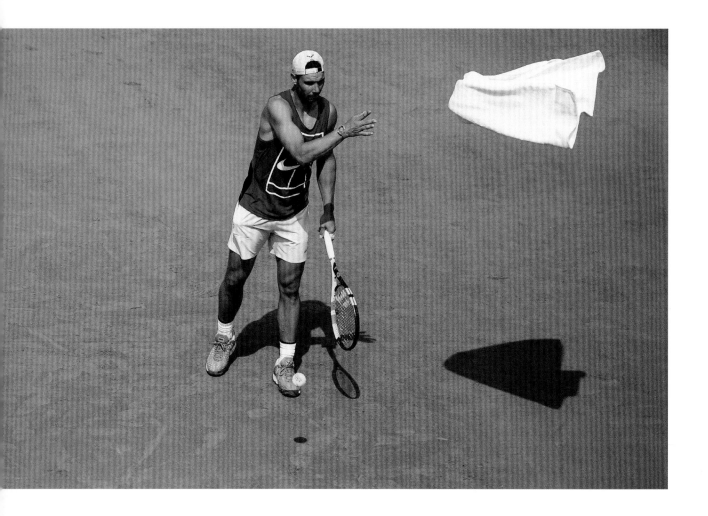

———
上圖
法網，2018年。

"

有一千個理由讓拉法成爲我最喜歡拍攝的球員。

我只是單純喜歡他所體現和散發出來的東西：

他的價值觀、他的體格、他的強力擊球、他的魅力，

以及他激發的情感。他的姿勢、

他的儀式、他的樣子始終是我取之不盡的靈感泉源。

當他在球場上，總是會發生一些事情。

身爲有榮幸的見證人，他的比賽無法讓我無動於衷。

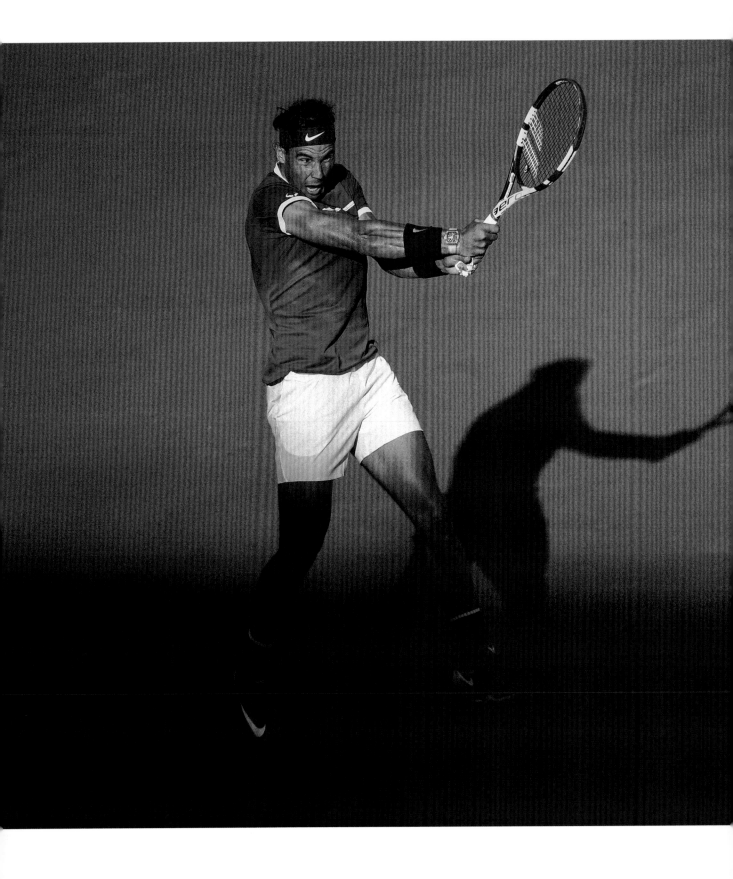

左頁和 P152-155
法網，2017年。
納達爾的La Decima（西班牙文的10）！
他大可以好好享受自己的成就。
法網第10座冠軍頭銜。
頒獎典禮上，伯父教練托尼頒獎給拉法，
拉法則向巴黎觀眾傳達愛的訊息：
「我很感動。難以形容我的感受。
我感受到的腎上腺素是其他地方無可比擬的。
這是我職業生涯最重要的比賽。」

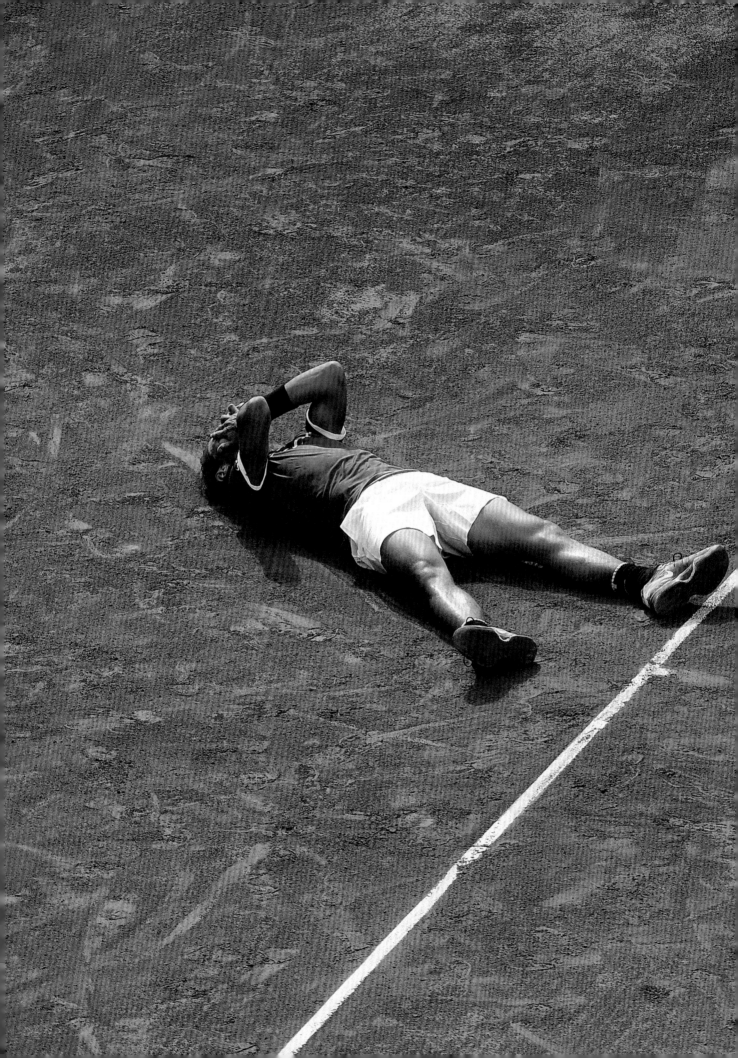

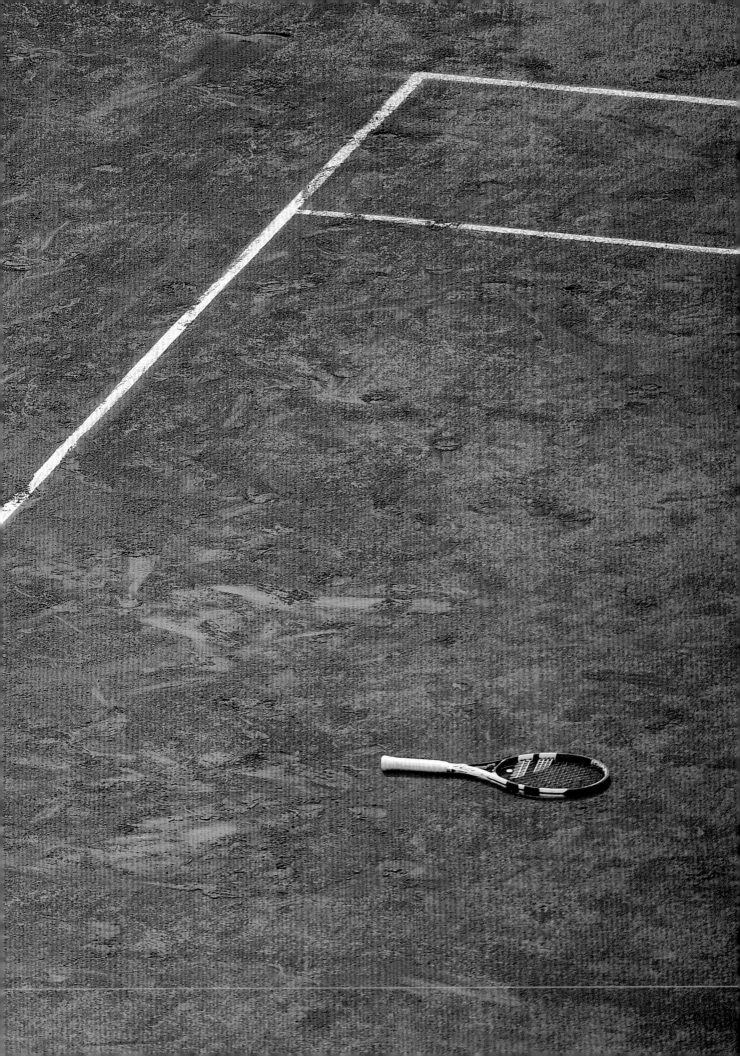

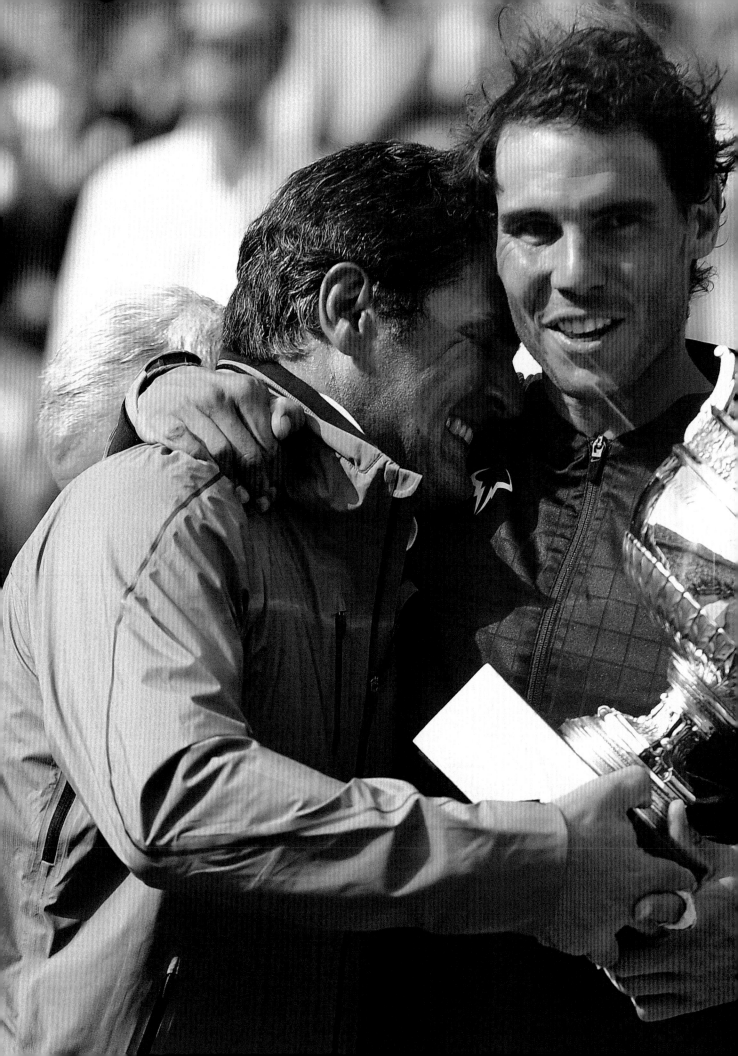

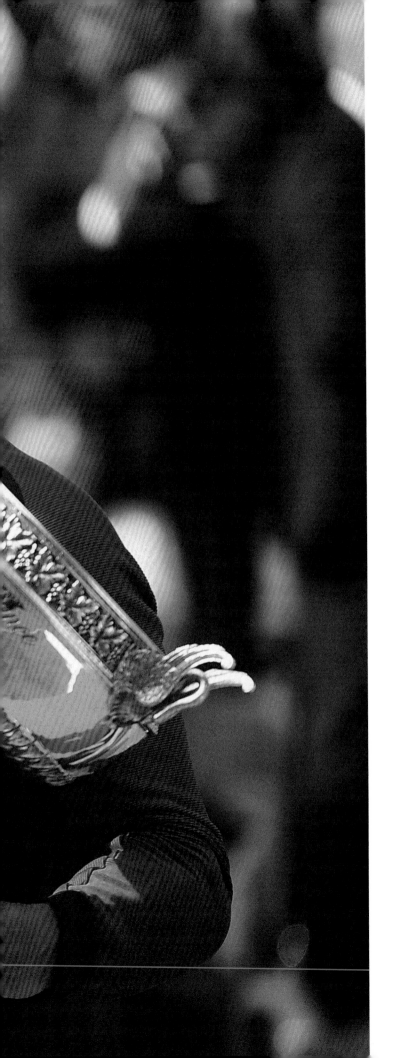

NADAL

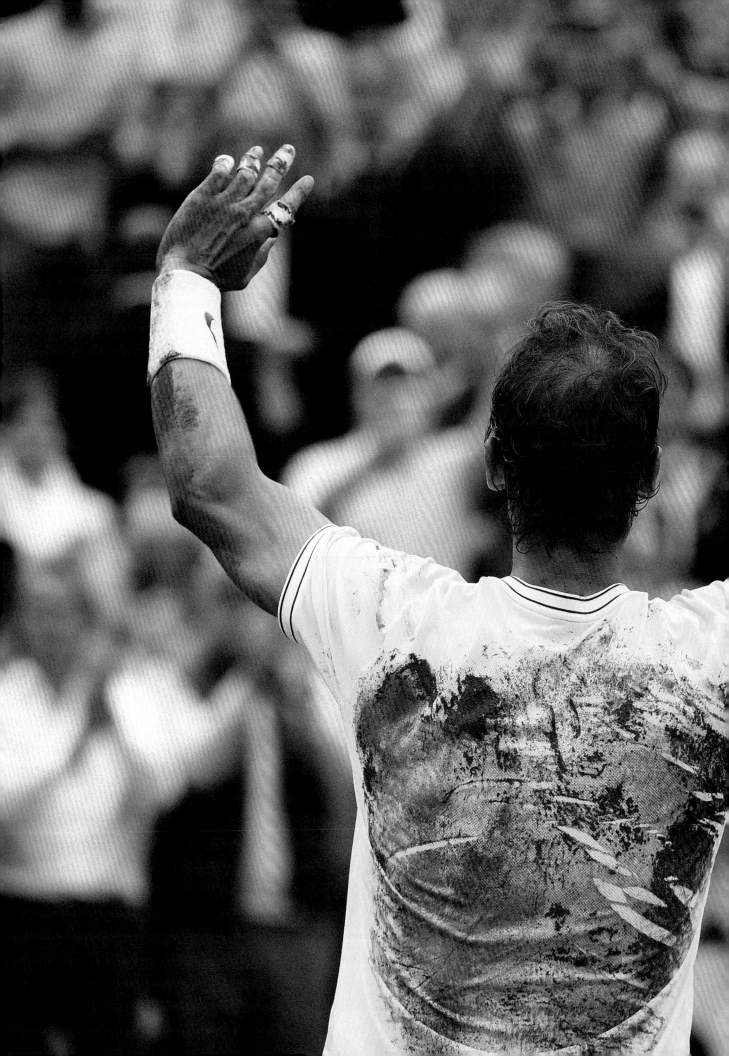

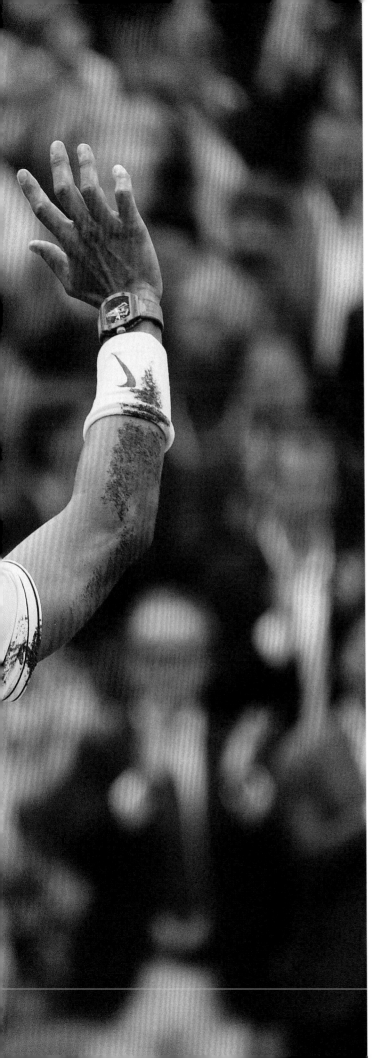

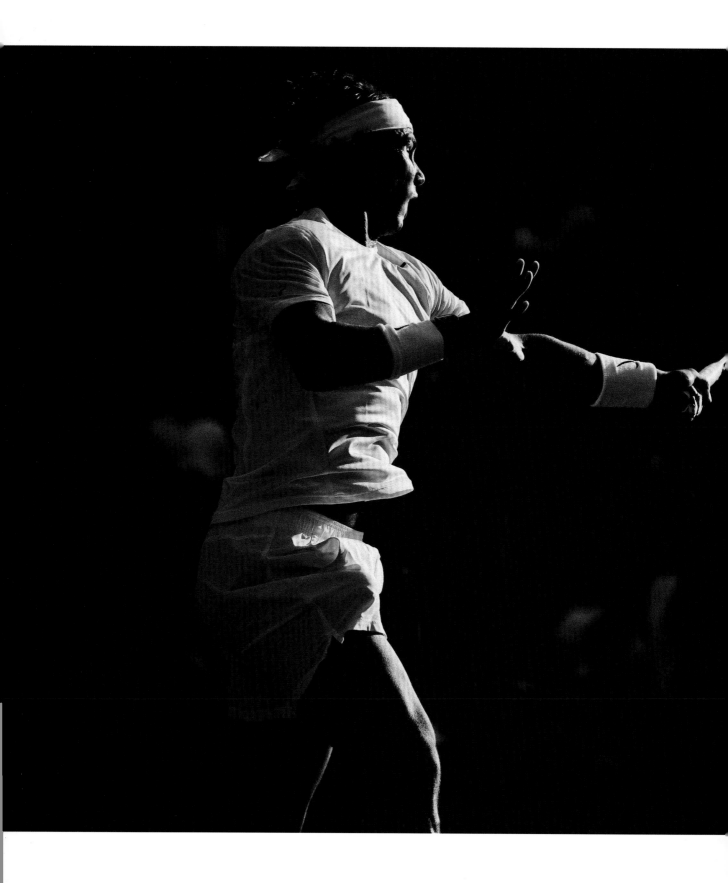

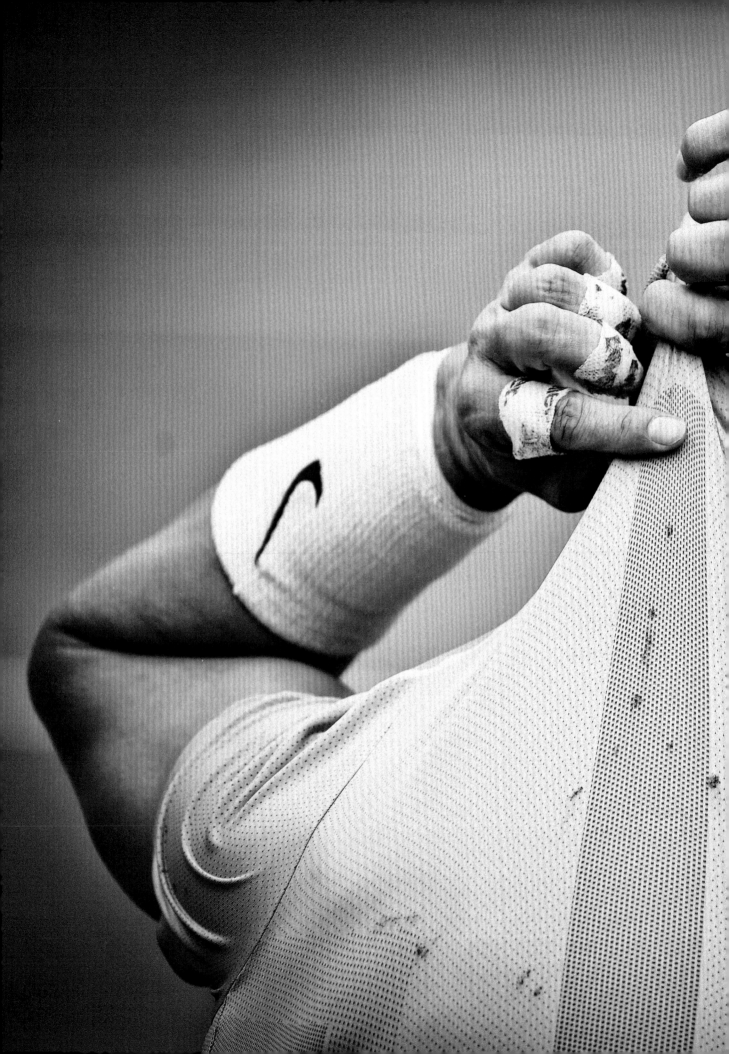

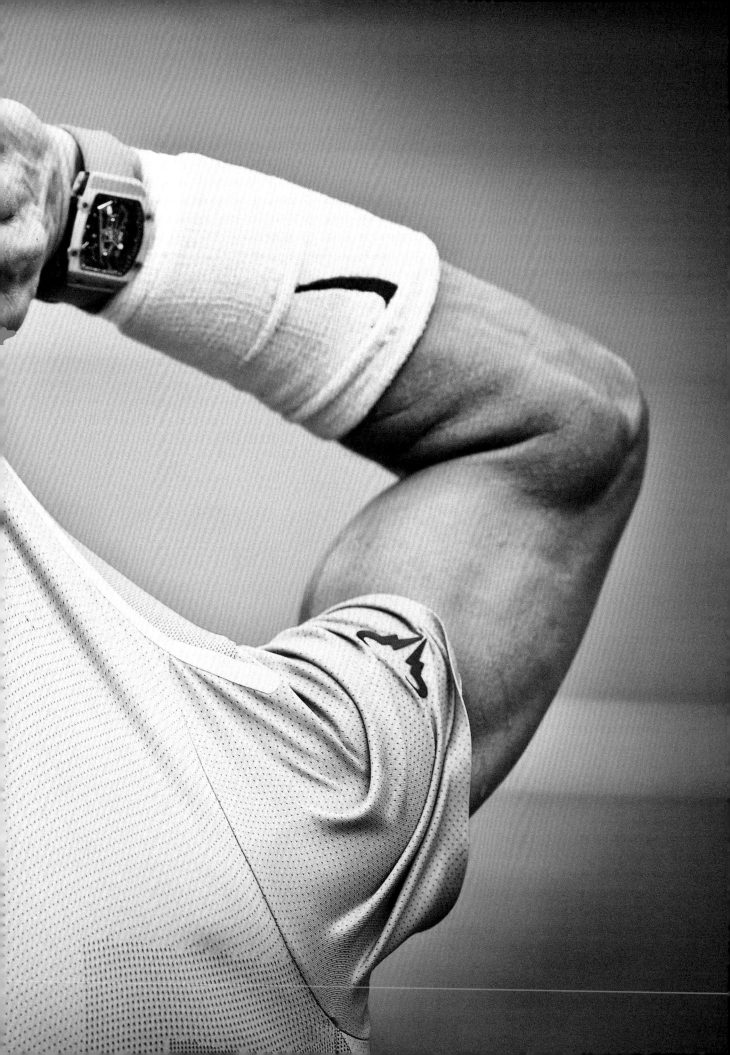

———
右頁
澳網，2020年。

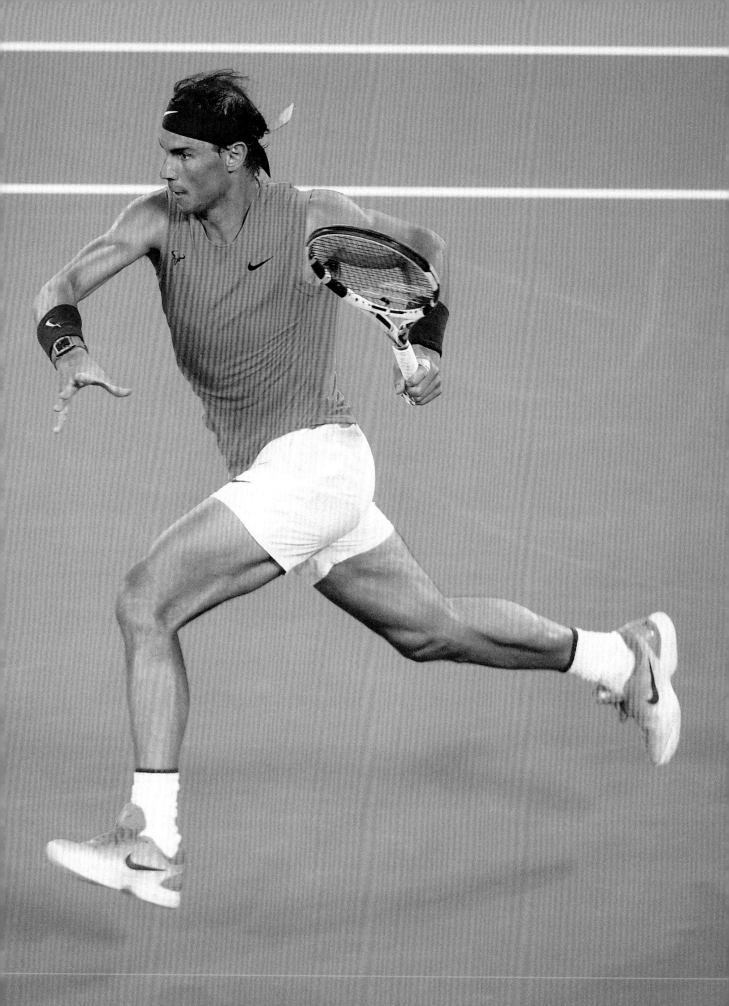

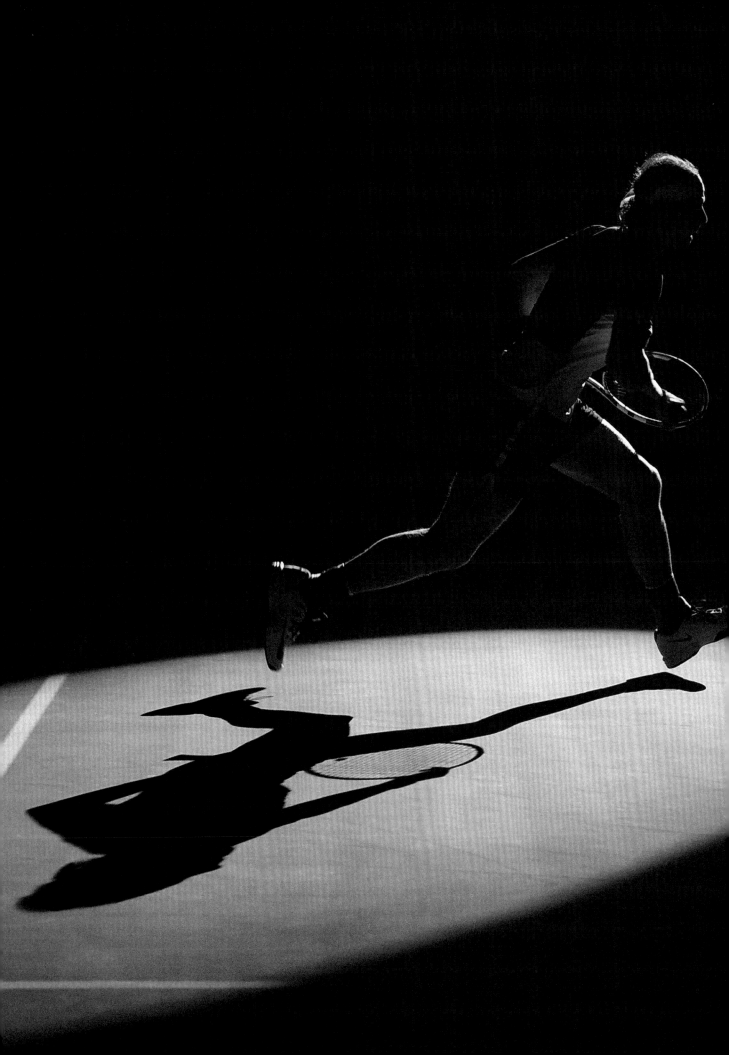

左頁
巴黎大師賽，2015年。
我喜歡巴黎大師賽期間發現的這些燈光效果。
拉法的經典畫面，
他在抽籤後有規律地輕快跑到球場底線。

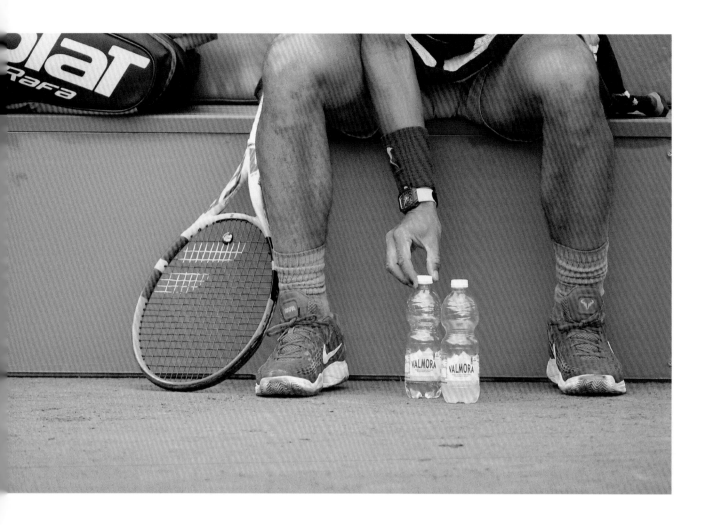

———
上圖
蒙地卡羅大師賽，2021年。

———
右頁
巴黎大師賽，2018年。

———
下頁
美網，2019年。
獲得23000名中央球場觀眾致敬，拉法忍不住流下淚來。
他贏得第四座美網冠軍和第19座大滿貫冠軍。

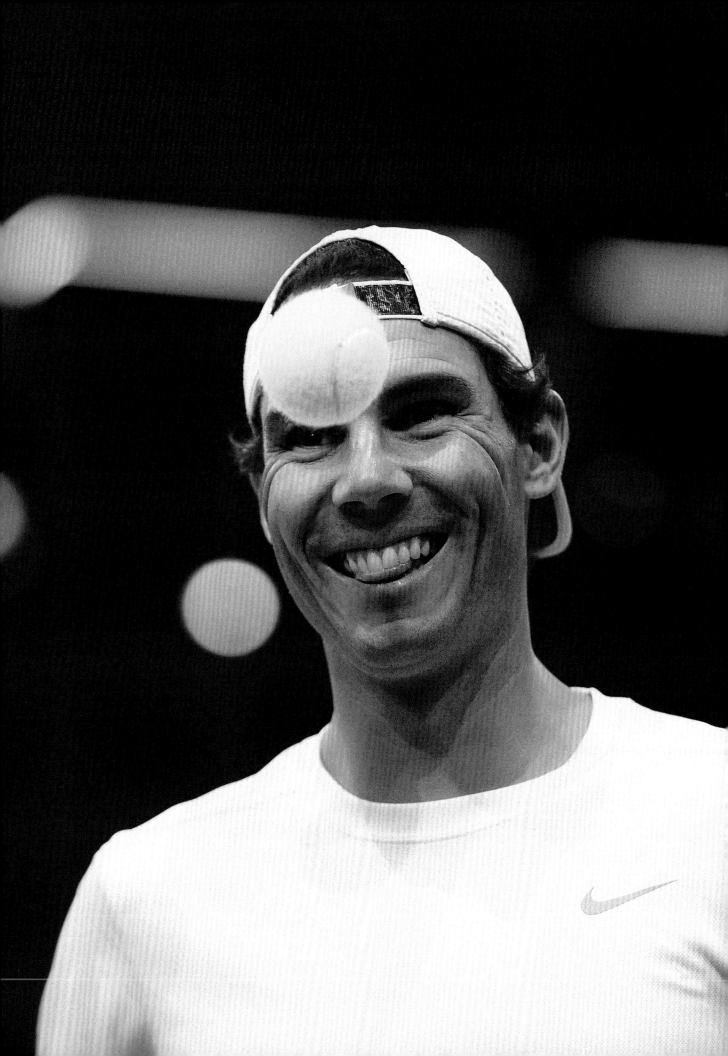

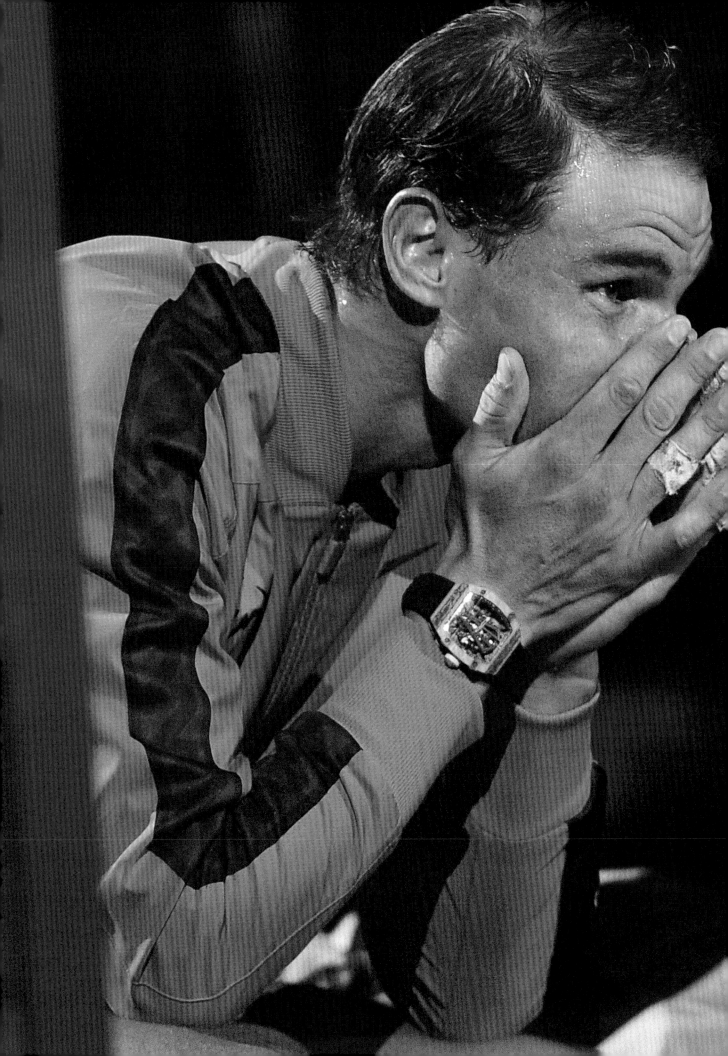

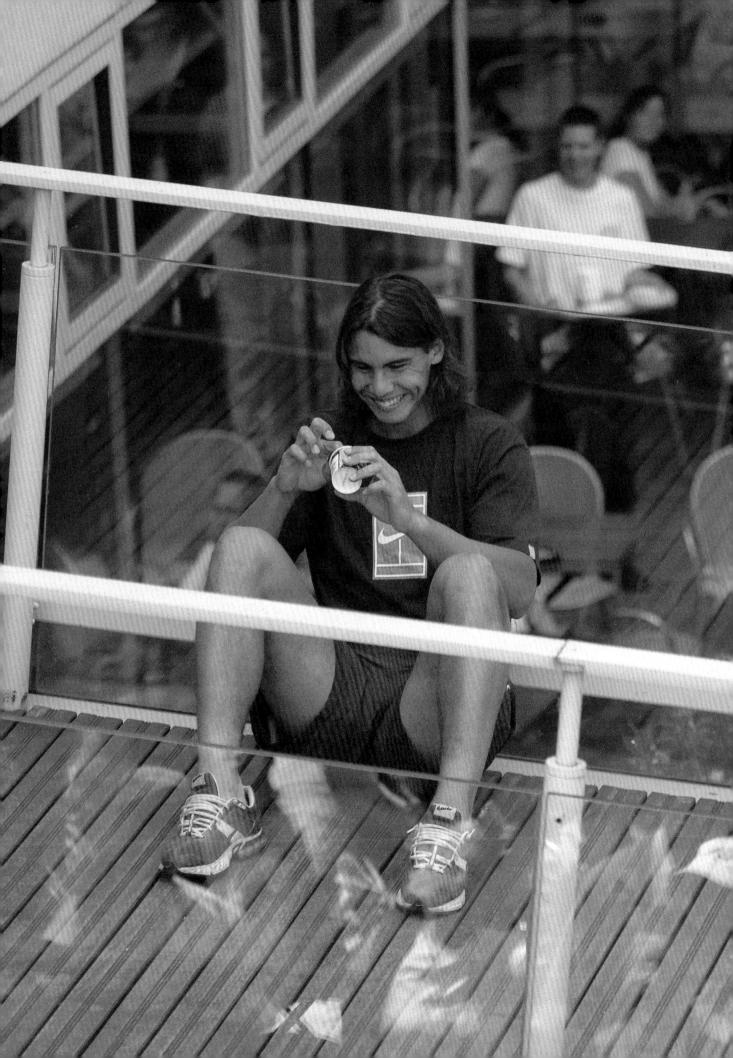

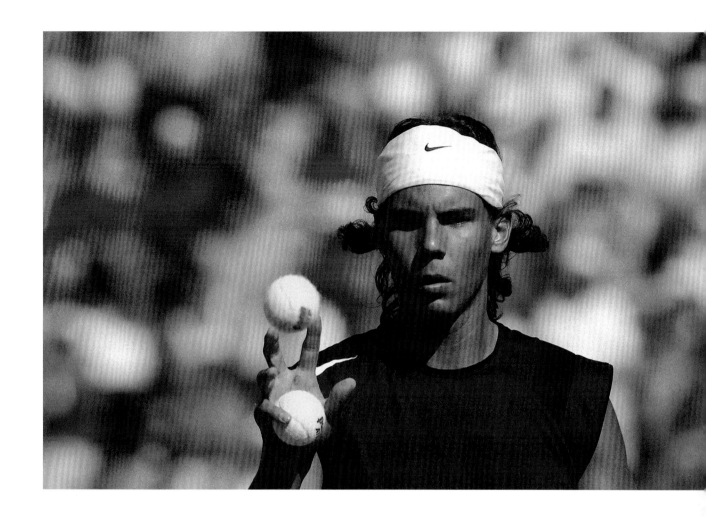

——
上圖
台維斯盃，2004年。

——
左頁
法網，2005年。
與費德勒合照前的有趣場景。兩人將在準決賽對決。
拉法在等待羅傑時吃完了冰淇淋。

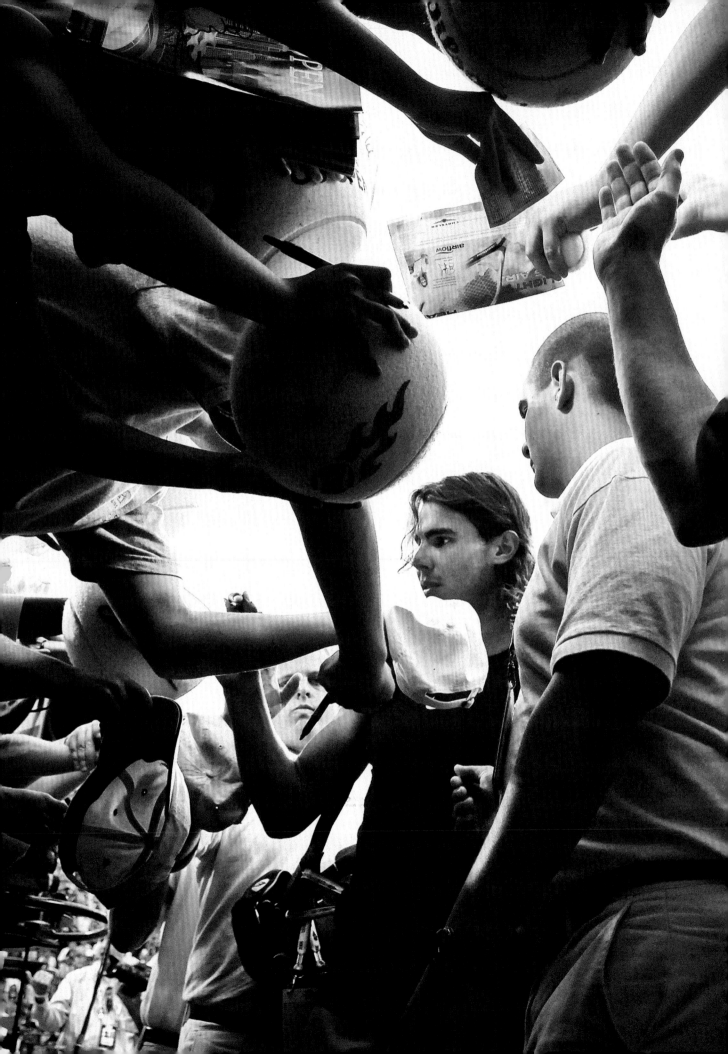

———
左頁
美網，2006年。

———
下頁
美網，2019年。

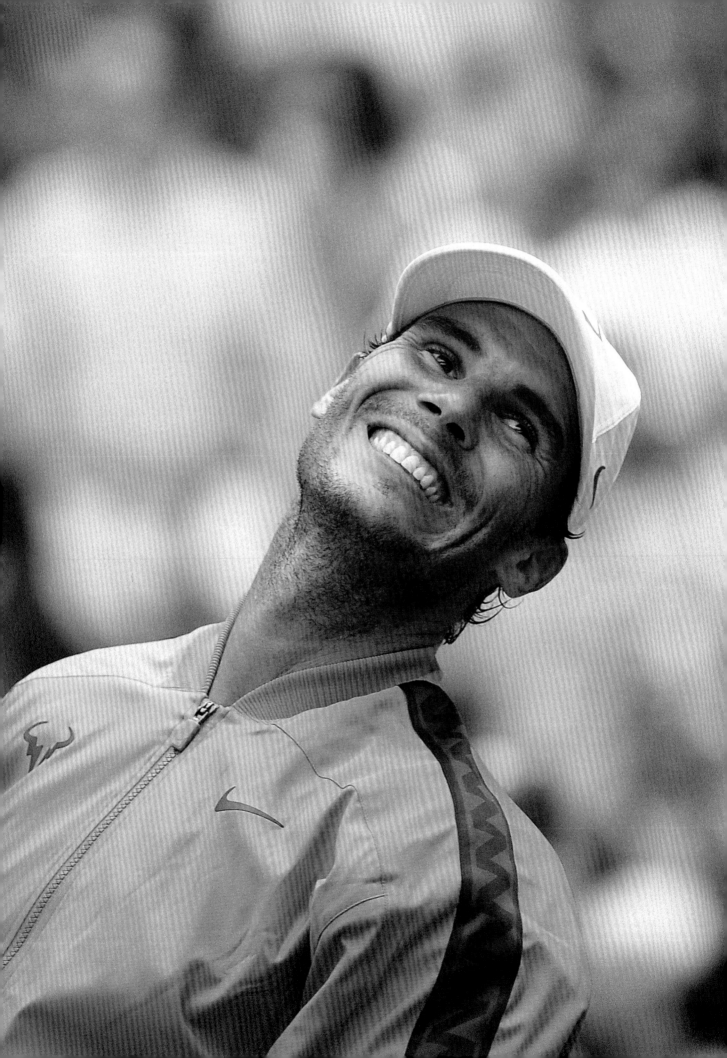

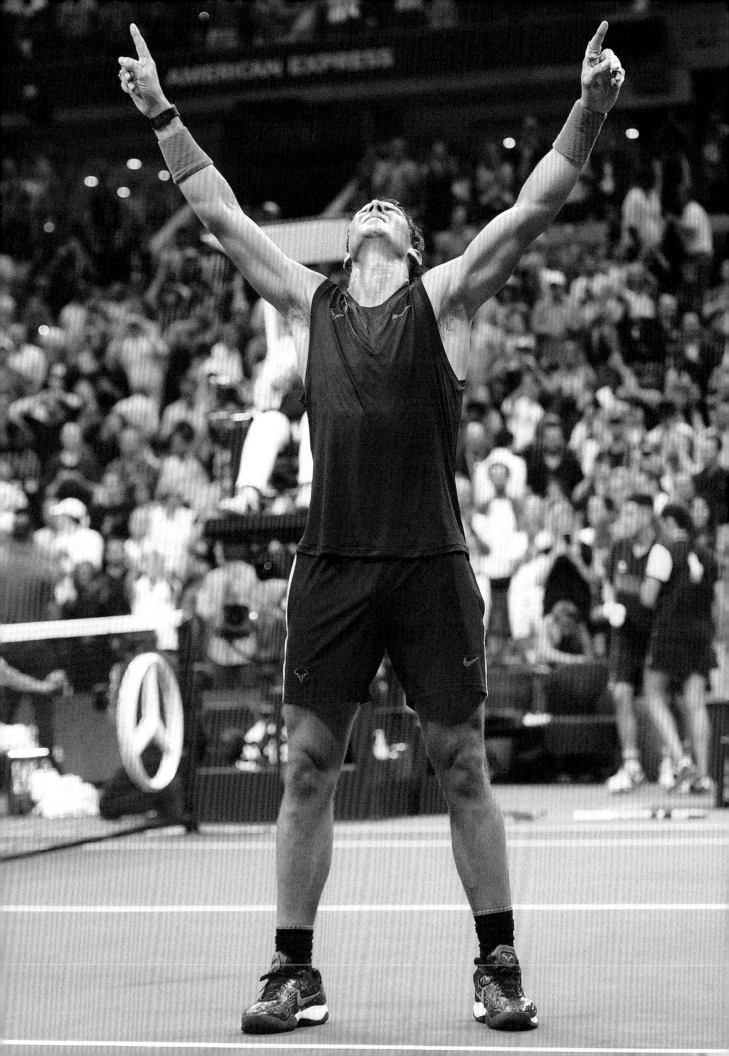

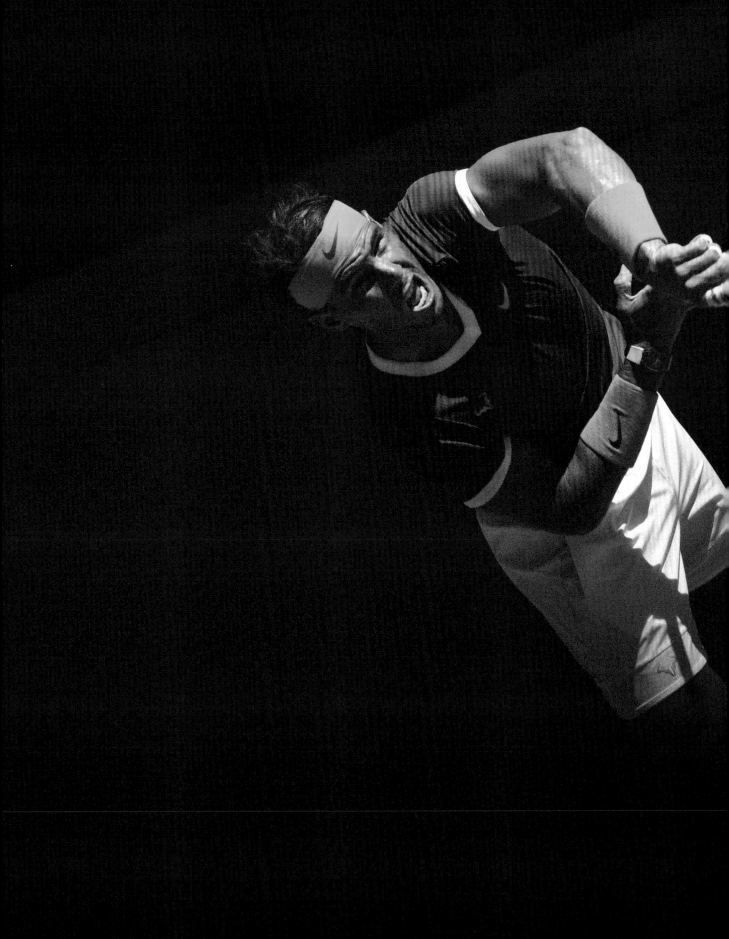

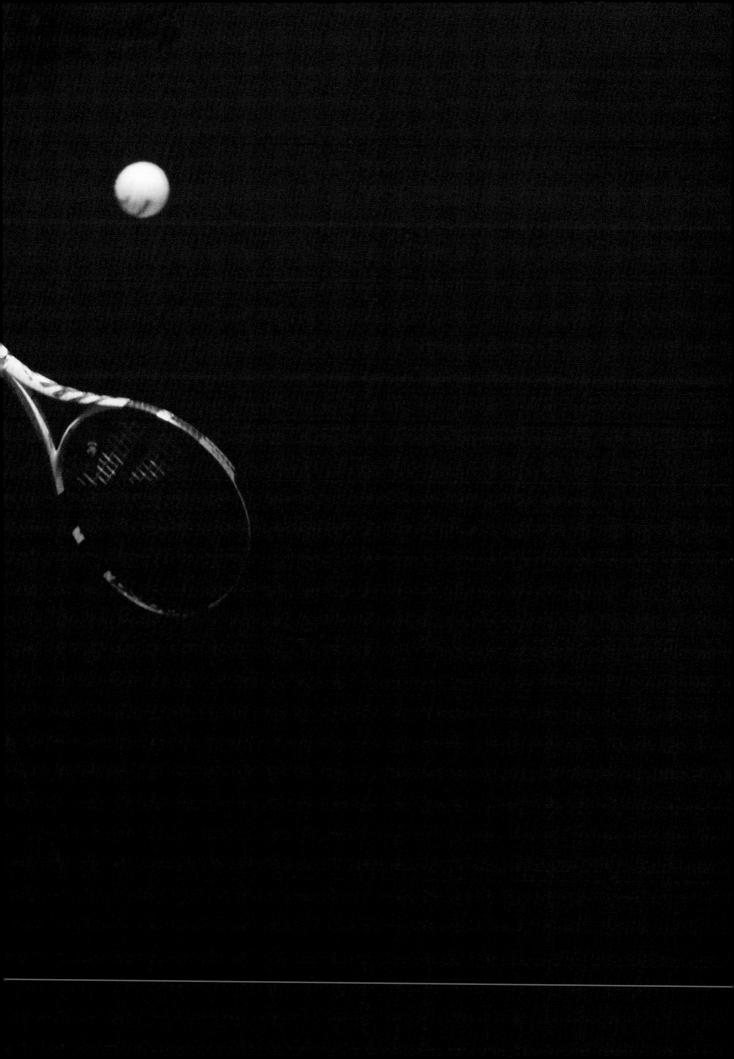

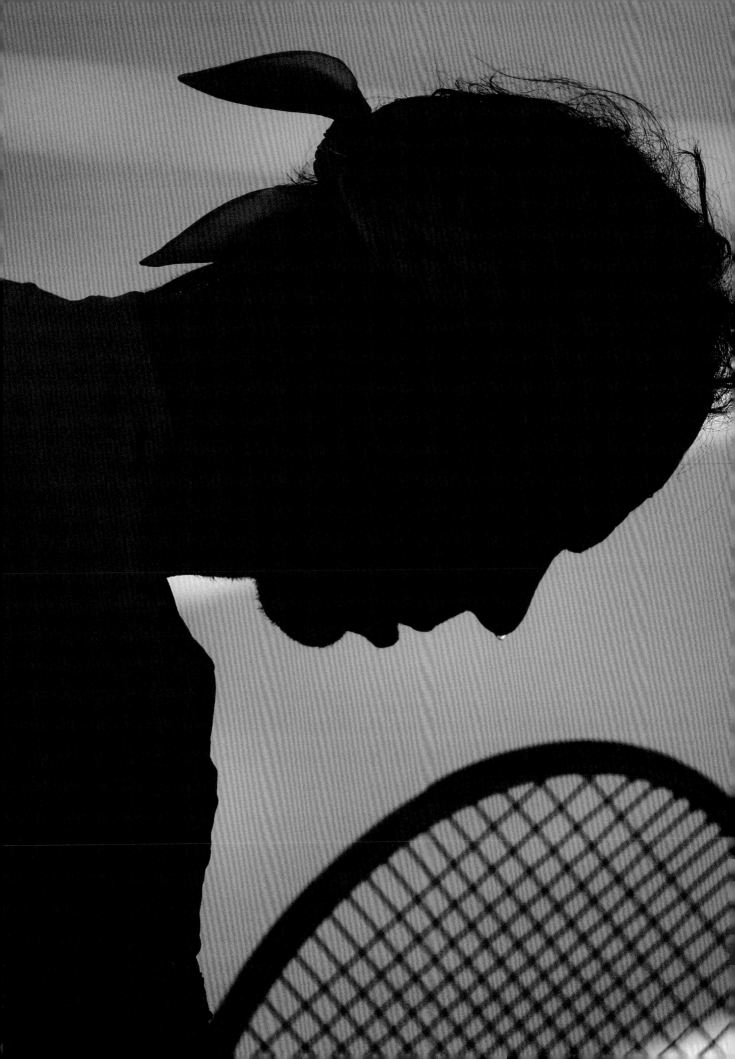

———
上頁
澳網，2023年。

———
左頁
羅馬大師賽，2021年。

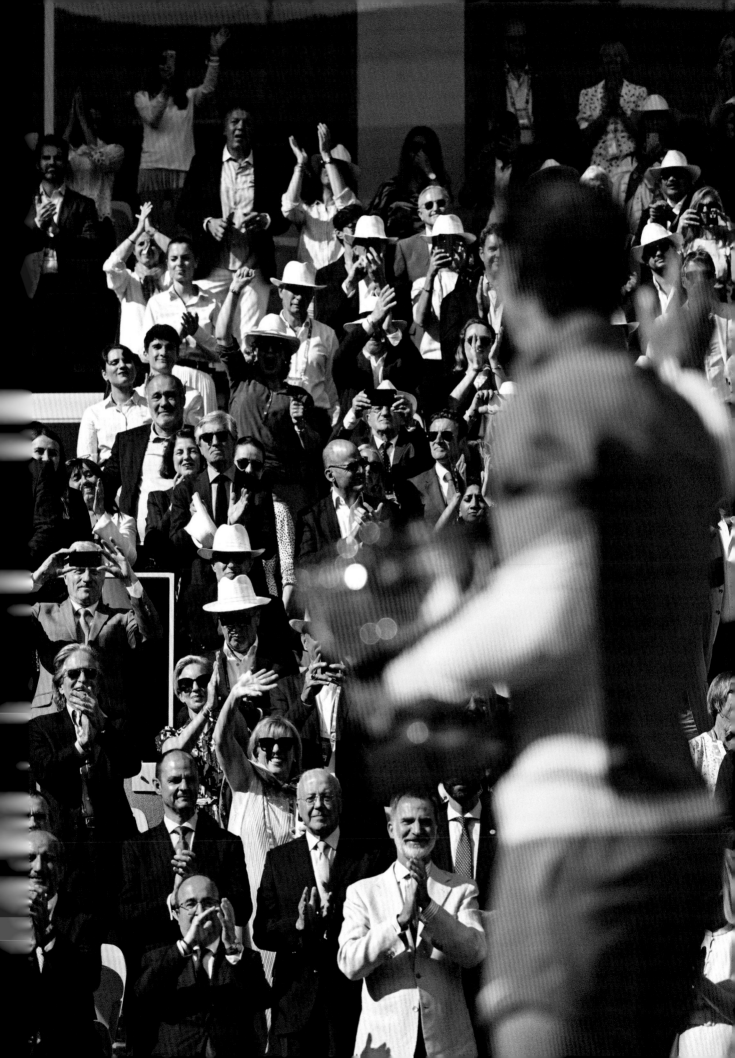

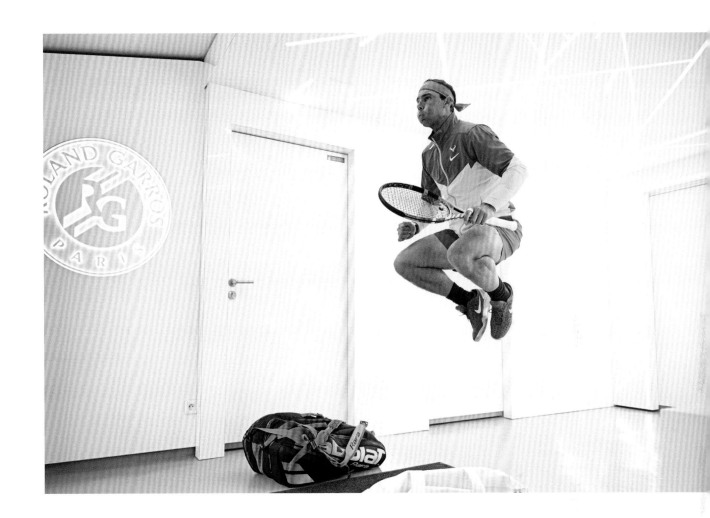

———
上圖
法網，2022年。

———
左頁
法網，2022年。
西班牙國王出席拉法在法網獲得的第14座冠軍頒獎典禮。
也是他的第22座大滿貫獎盃。

"

談論納達爾，就不能不想到他的終極對手喬科維奇和費德勒。

這三巨頭（Big Three）讓我們置身夢裡近20年。

作爲三巨頭的有幸見證者，我承認「費納對決」（Fedal）

仍令我顫抖不已。我也很想念他們的對決。

他們40場交手的第一場我在現場。那是2004年在邁阿密。

2019年他們在溫布頓的最後一次交鋒，我也在場。

結果：拉法24勝16敗。

他與喬科維奇總共對決59場！

納喬對決是網球史上最傑出的交手，

也是公開賽年代交手次數最多的組合。

喬科維奇以30勝29敗的些微優勢領先。

而我一樣也參加過他們2006年的第一次交手和

2022年的最後一次對決，這兩次對戰都是在法網。

我常常感激這種令人難以置信的幸運，

能夠讓許多經典比賽永垂不朽。

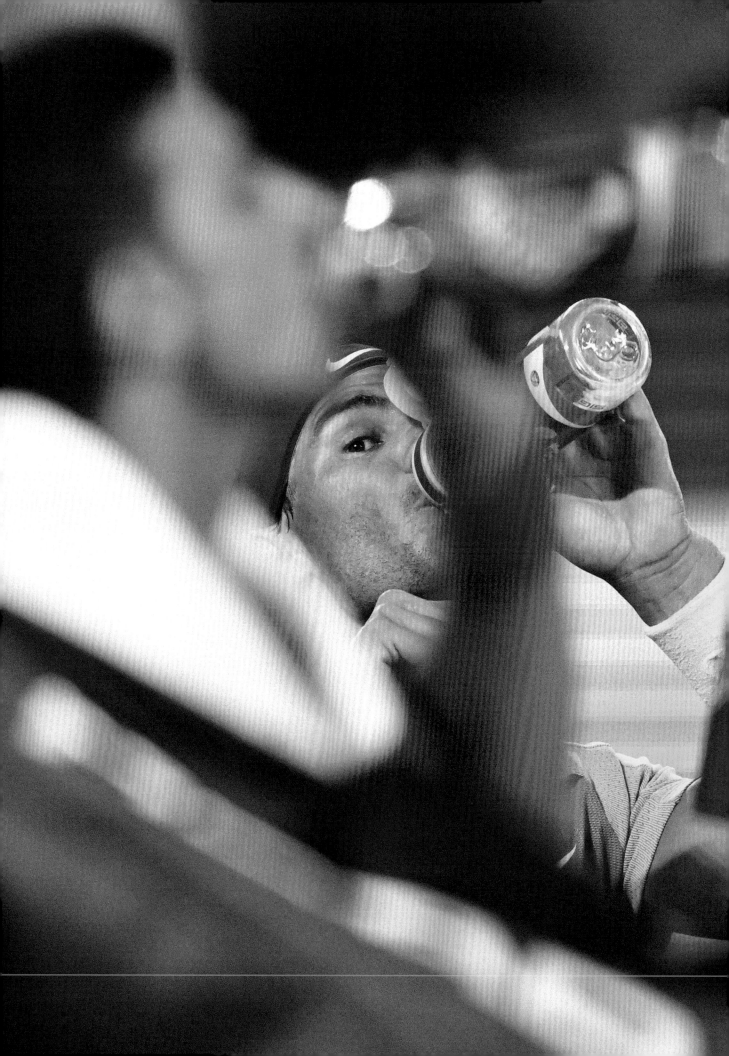

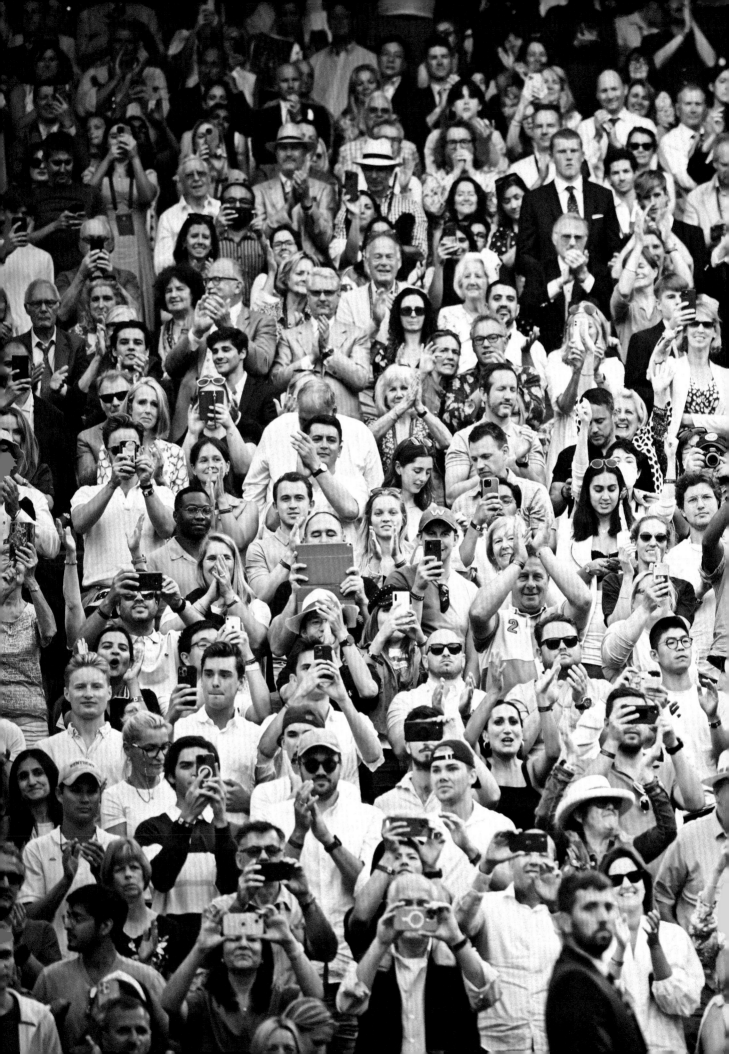

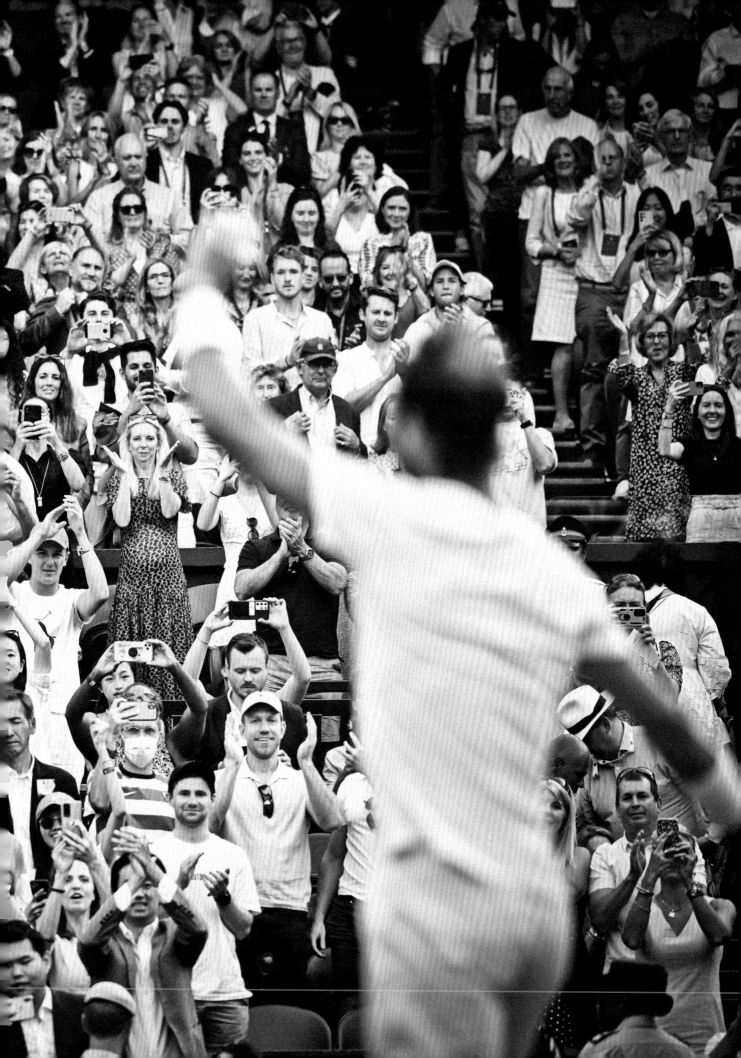

———
上頁
溫網，2022年。

———
左頁
巴黎大師賽，2007年。
在拉法迎戰大衛・納班迪安（David Nalbandian）
的決賽之際，女舞者組成儀隊歡迎拉法。

———
左頁
馬德里大師賽，2022年。

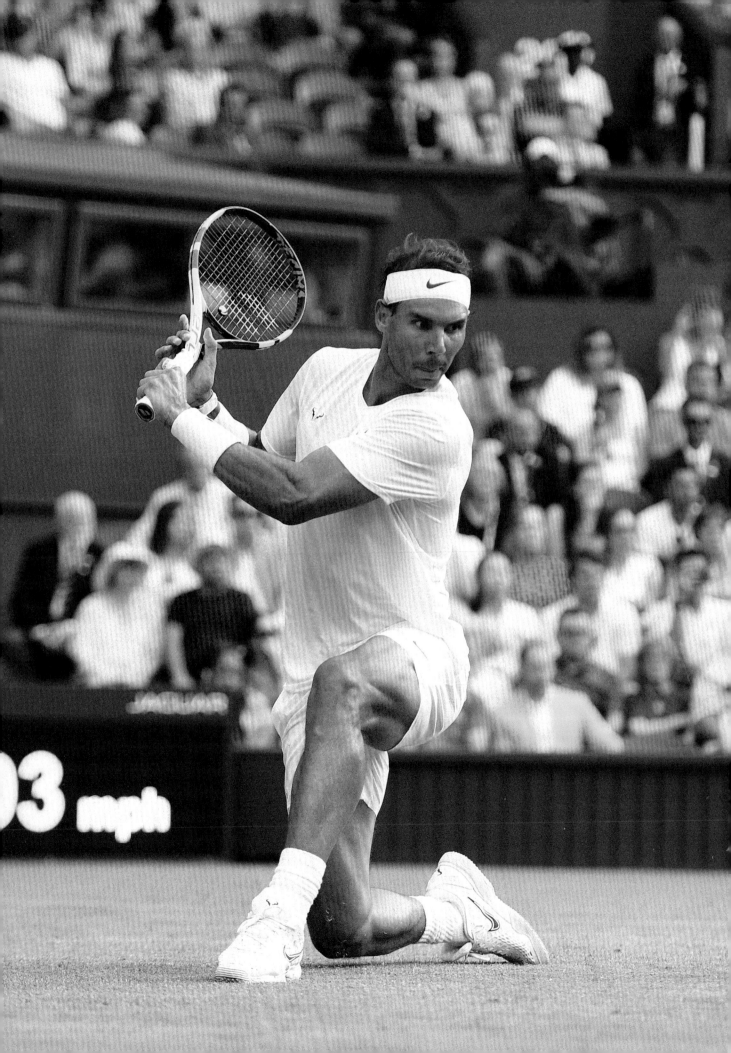

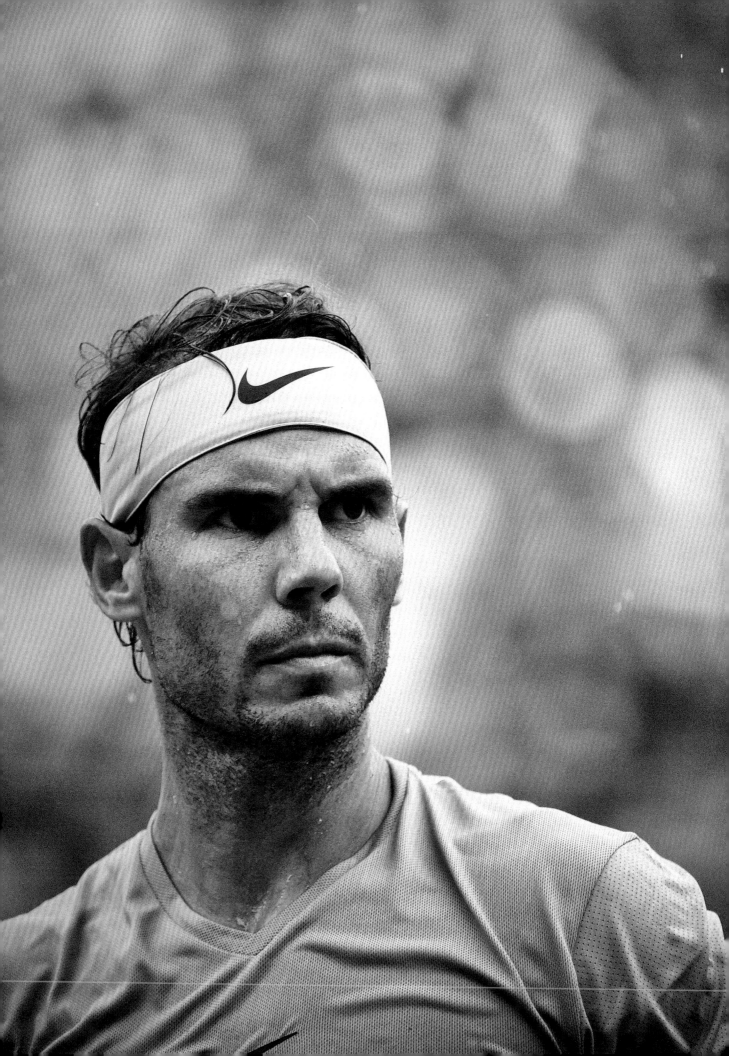

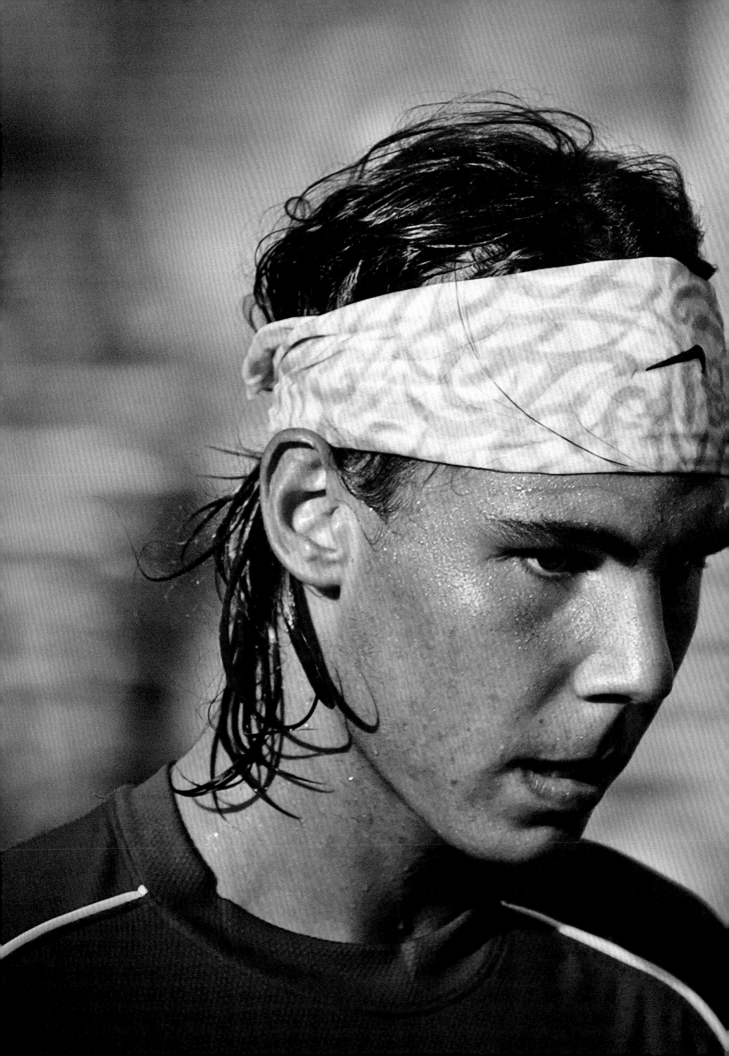

———
上頁
法網，2018年。

———
左頁
邁阿密大師賽，2004年。

———
下頁
P196
科威特的納達爾網球學院，2021年。
拉法在科威特的學院接受訓練。
牆上印有他的logo。
P197
美網，2017年。

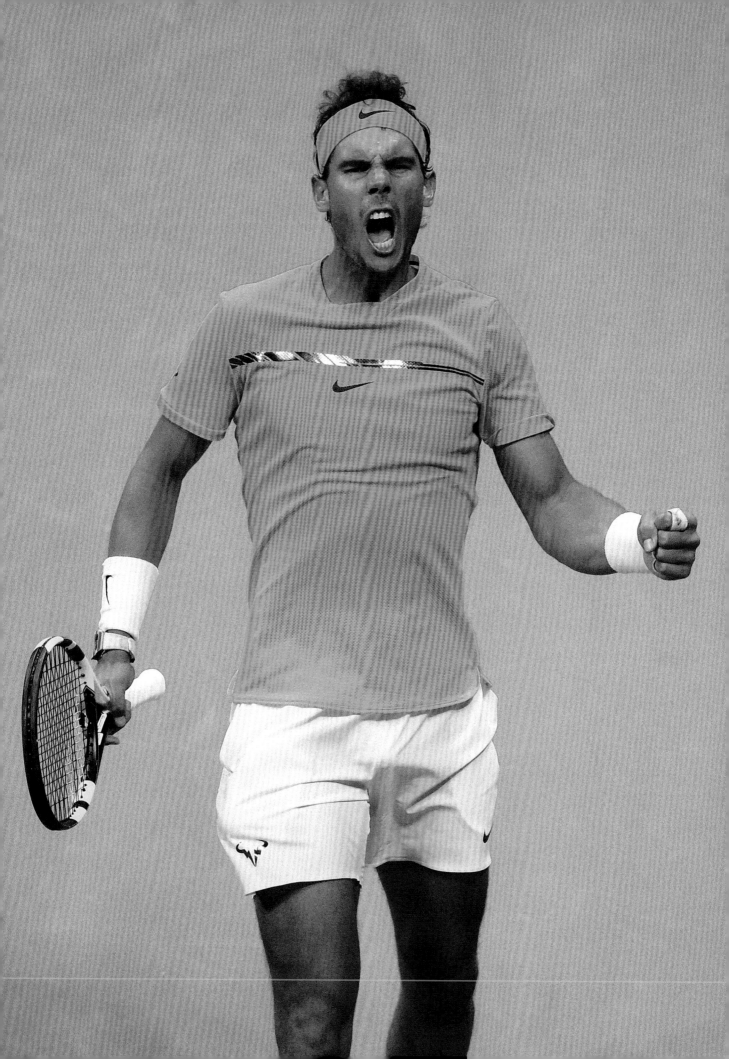

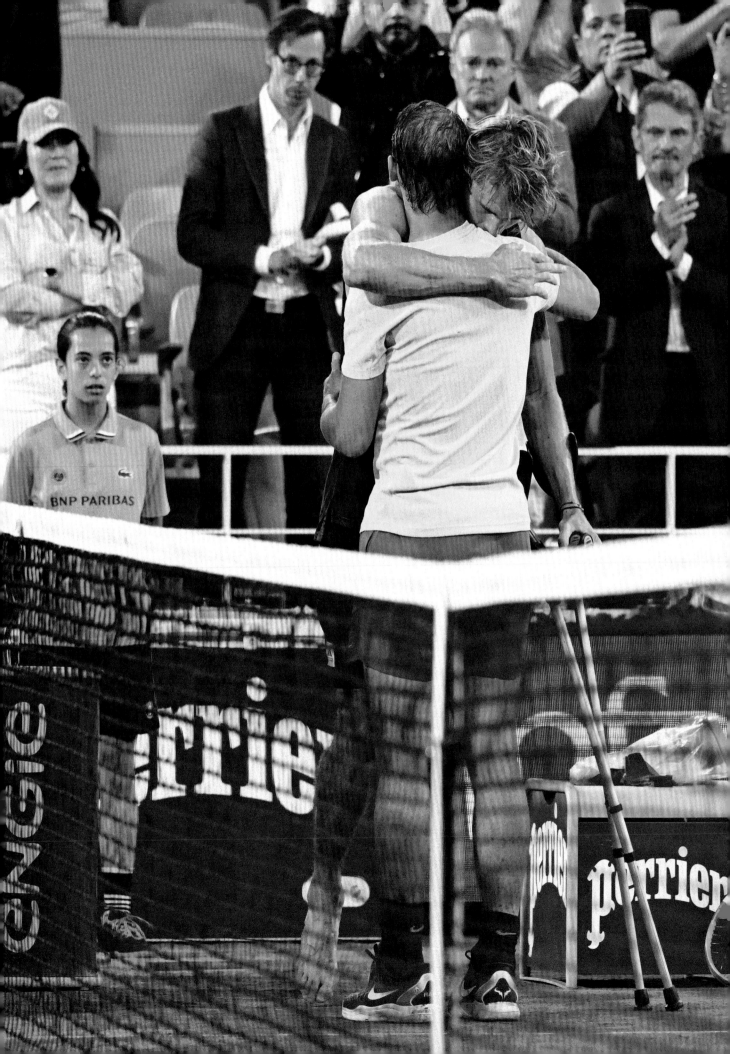

左頁
法網，2022年。
寫進法網歷史的一幕。
拉法在準決賽迎戰沙夏·茲維列夫（Alexander Zverev）。
拉法以7-6拿下第一盤，第二盤比賽進行到3小時又3分鐘，
雙方進入搶七，
這時茲維列夫卻意外扭傷腳踝，最終只得拄著拐杖退賽。

下頁
馬德里大師賽，2022年。
這是卡洛斯·艾卡瑞茲（Carlos Alcaraz）
和偶像納達爾的第三次交鋒。
是西班牙小將第一次戰勝他的前輩。
進入馬諾洛·桑塔納（Manolo Santana）球場前
待在通道的這一刻也許是網球史上的一個轉捩點。
然後我們不知不覺間見證了世代交替。

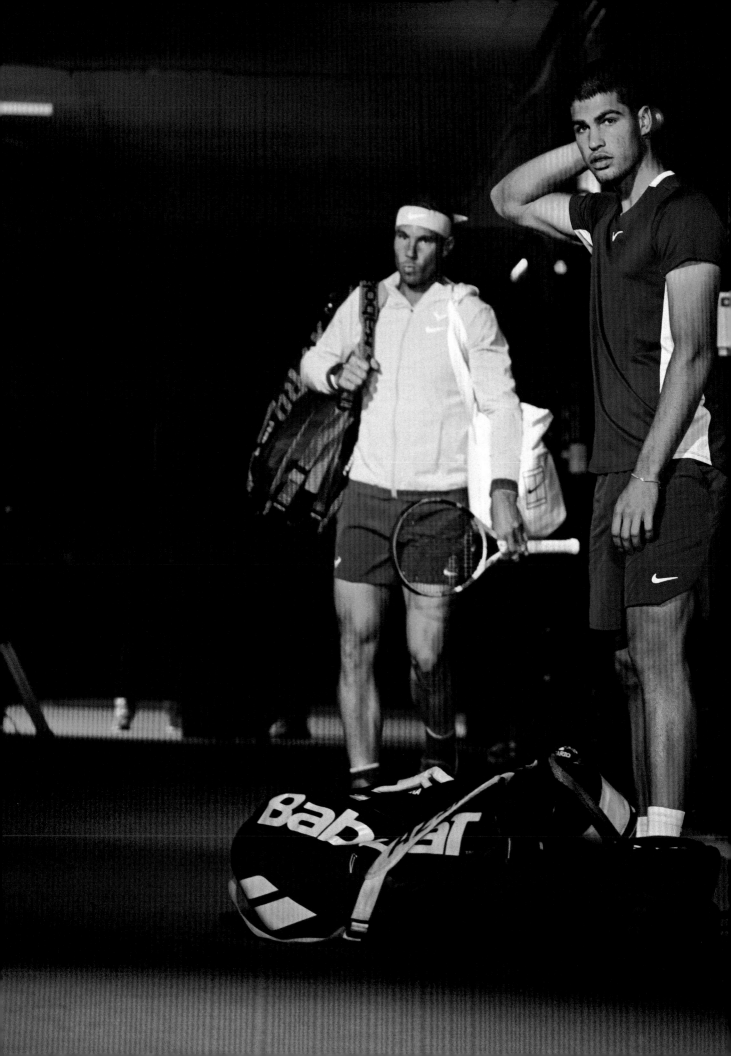

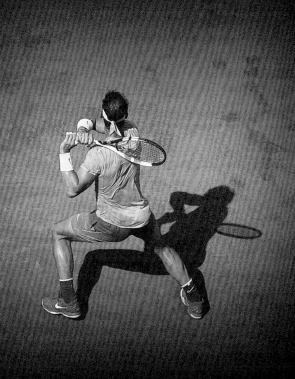

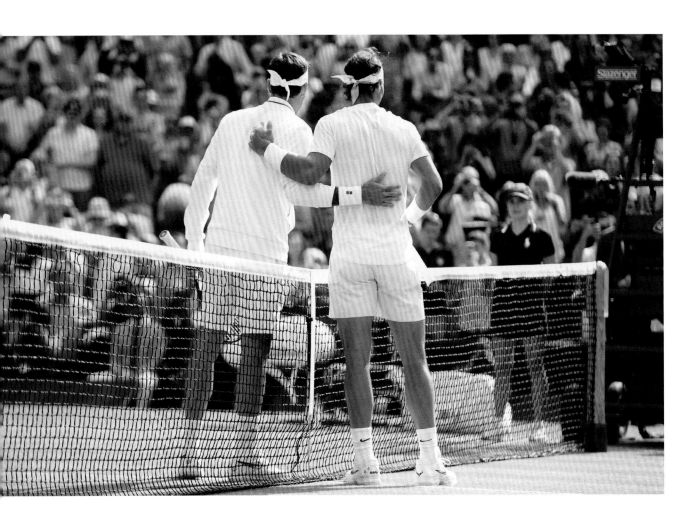

———
上圖
溫網，2019年。

———
上頁
法網，2018年。

———
下頁
澳網，2023年。
這是我在2023年爲拉法拍的最後一張照片。
他在第二輪對陣麥肯齊・麥克唐納（Mackenzie McDonald）的比賽遭到淘汰後，
他在場上最後一次向觀衆致意。
拉法的臀部受傷，此後就再沒參加比賽。

跟拍拉法這麼多年，我對一張沒能拍到的照片感到遺憾：

他和羅傑牽著手的畫面。

2022年9月，費德勒在倫敦拉沃盃告別時，兩人都淚流滿面。

這歷史性一刻是在10天前才宣布的。

而我已受聘擔任在法國梅斯舉辦的摩澤爾網賽的官方攝影師。

我一刻也沒想過不履行這份合約，

但我很希望能捕捉並記錄這兩位冠軍之間的激動時刻，

費納對決在網球史上留下深刻的印記。

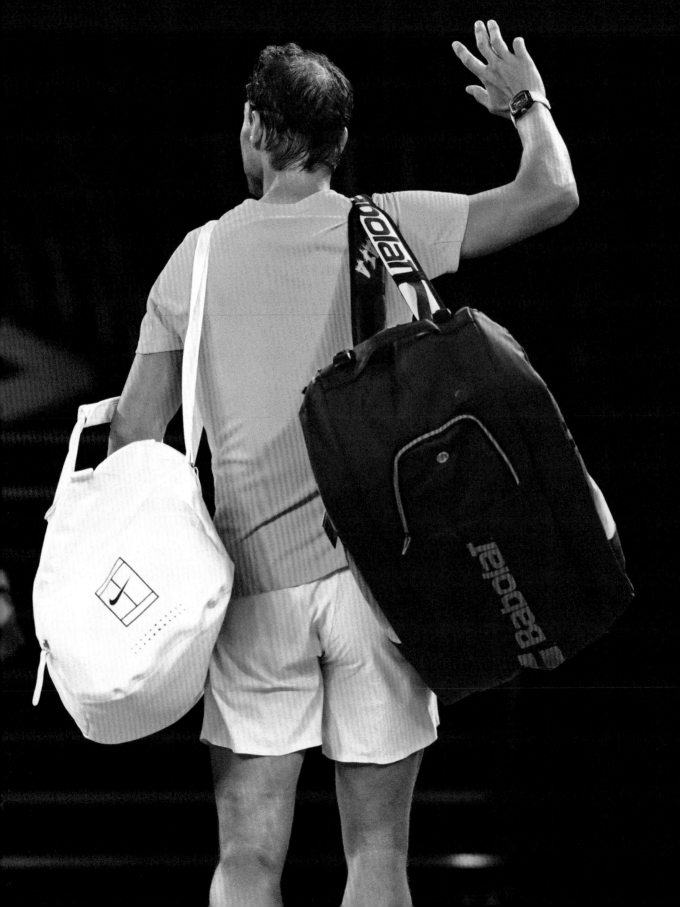

——
上圖
美網，2017年。
納達爾家族是他成功和漫長職業生涯的基礎。
許多男人圍繞著他，在比賽中為他提供建議。
但自他生涯早期，三位女性就無所不在。
他的母親安娜‧瑪麗亞‧帕雷拉（Ana María Parera）、
妻子瑪麗亞‧弗朗西斯卡‧佩雷由（Maria Francisca Perelló，又稱"Xisca"）
和妹妹瑪麗亞‧伊莎貝爾（María Isabel）。
他們在世界各地鼓勵他、支持他。
她們是陪在他身邊的三位有趣女士。

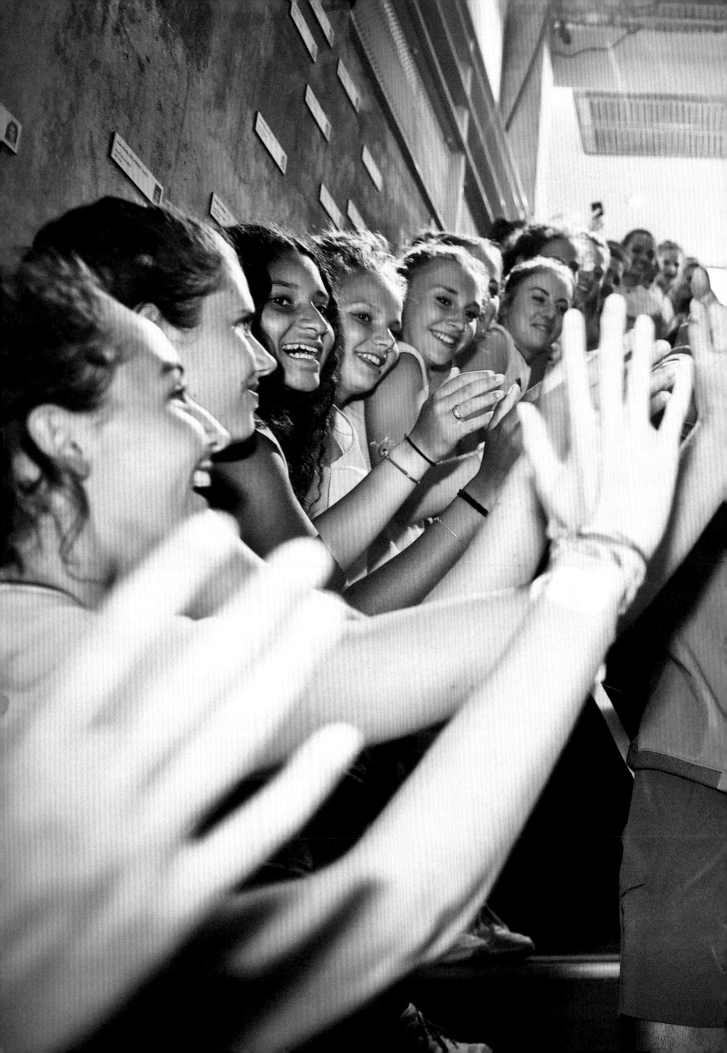

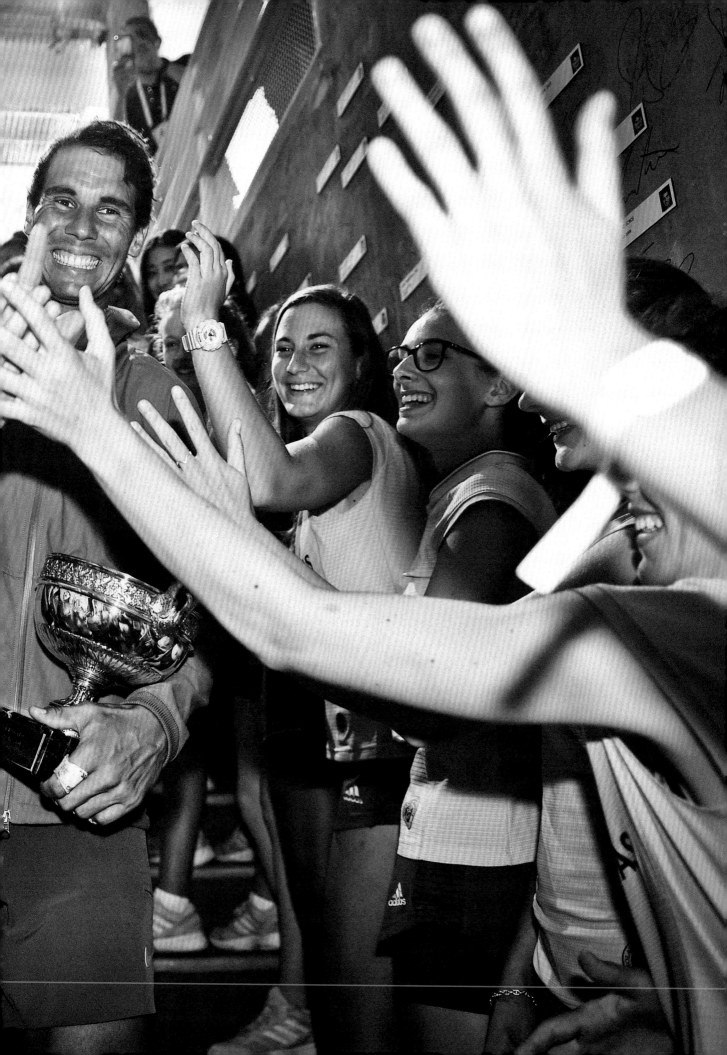

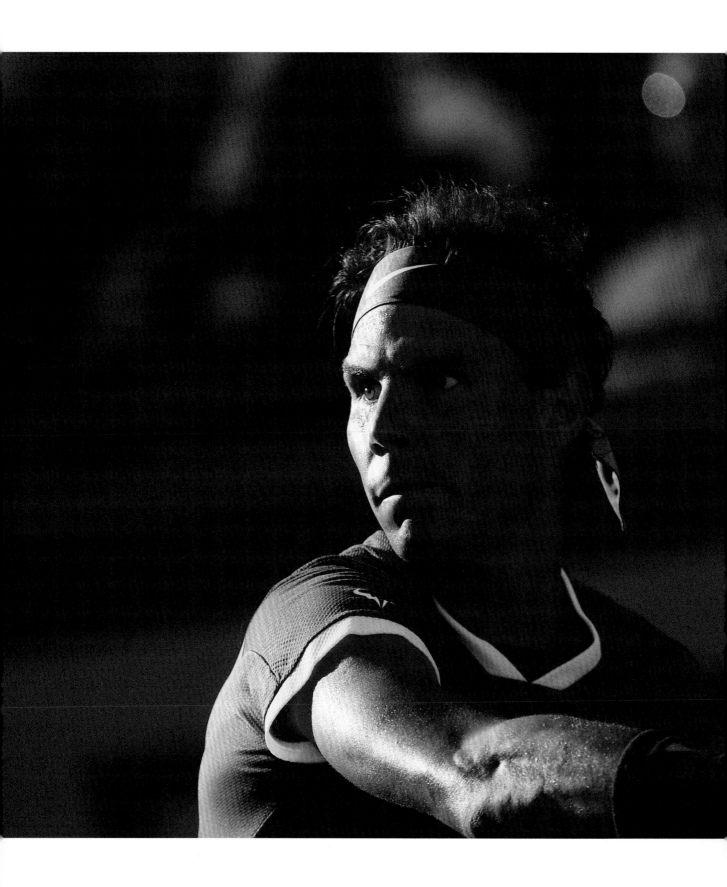

上頁
法網，2018年。
對於法網冠軍來說，這是獨特的時刻。
也是球僮的夢想。
依照傳統，男單獲勝者離開中央球場，要走回更衣室。
而對於慶祝收穫冠軍的贏家來說，這是歡樂的時刻。

左頁
法網，2017年。

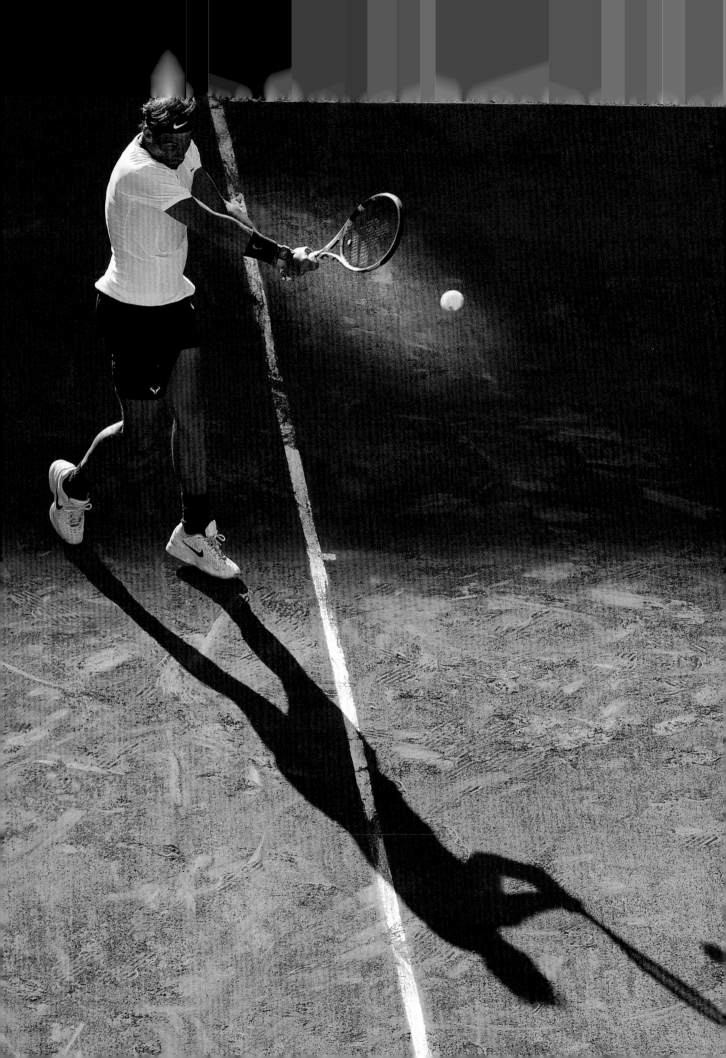

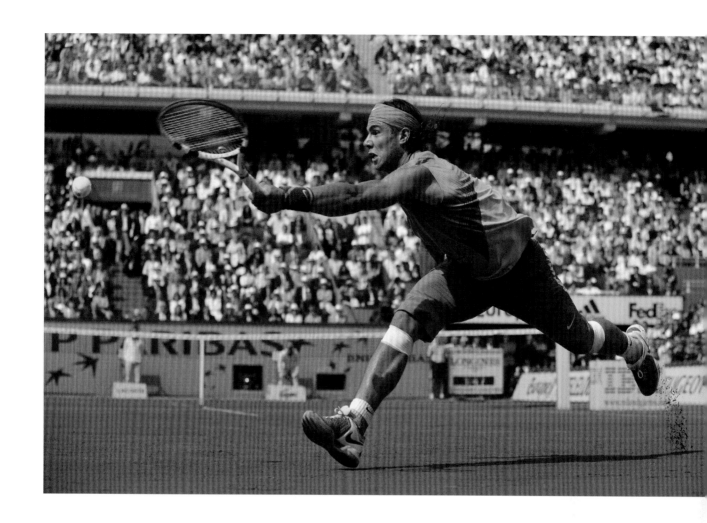

上圖
法網，2008年。

左頁
法網，2018年。

右頁
法網，2022年。
冠軍的日常生活情景。
拉法穿過簇擁在羅蘭卡洛球場旁的人群去練球。
始終受到良好的護衛。

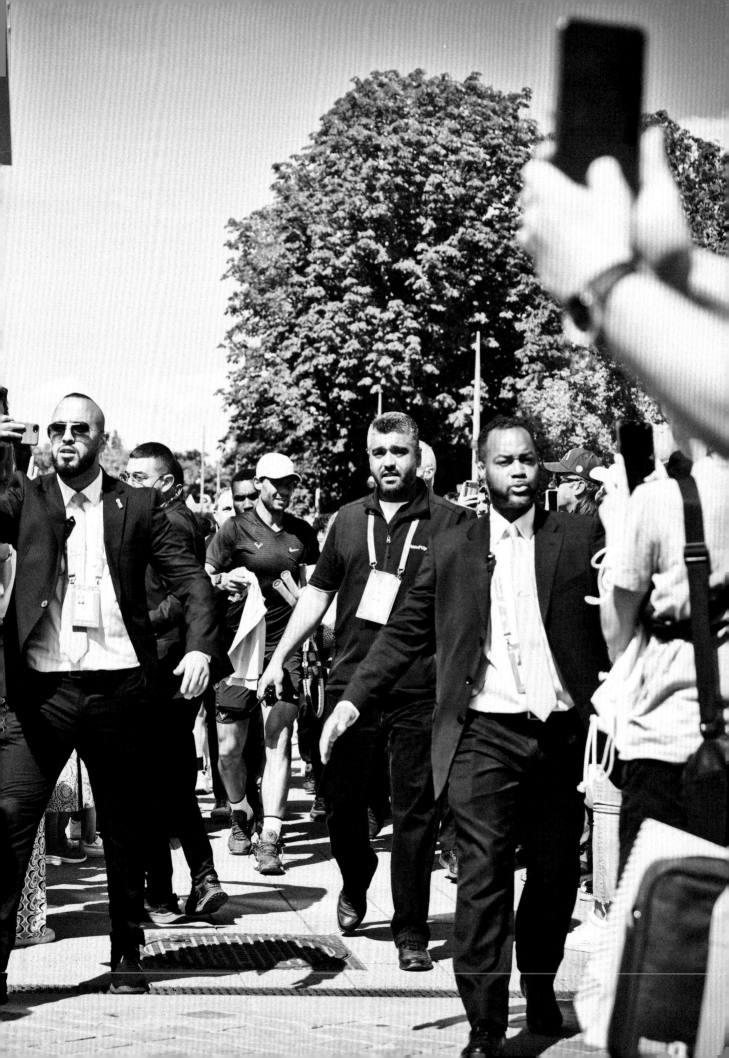

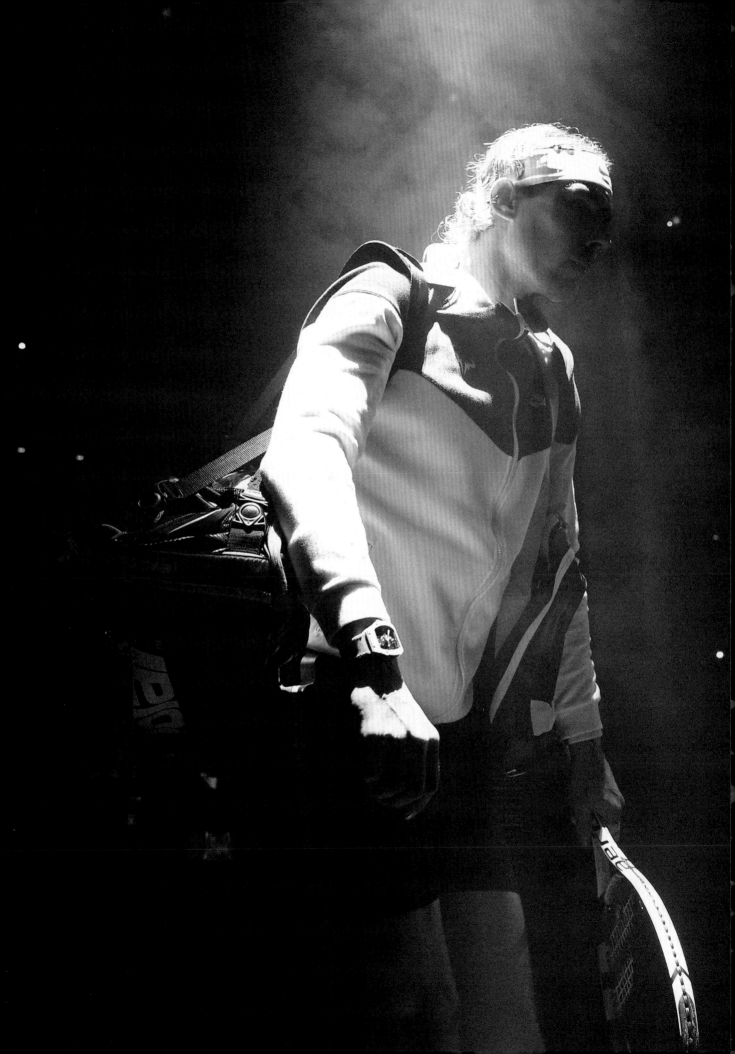

———
上頁
巴黎大師賽，2022年。
著名的巴黎隧道，球員可以伴隨著音樂進入中央球場。

———
左頁
巴黎大師賽，2015年。

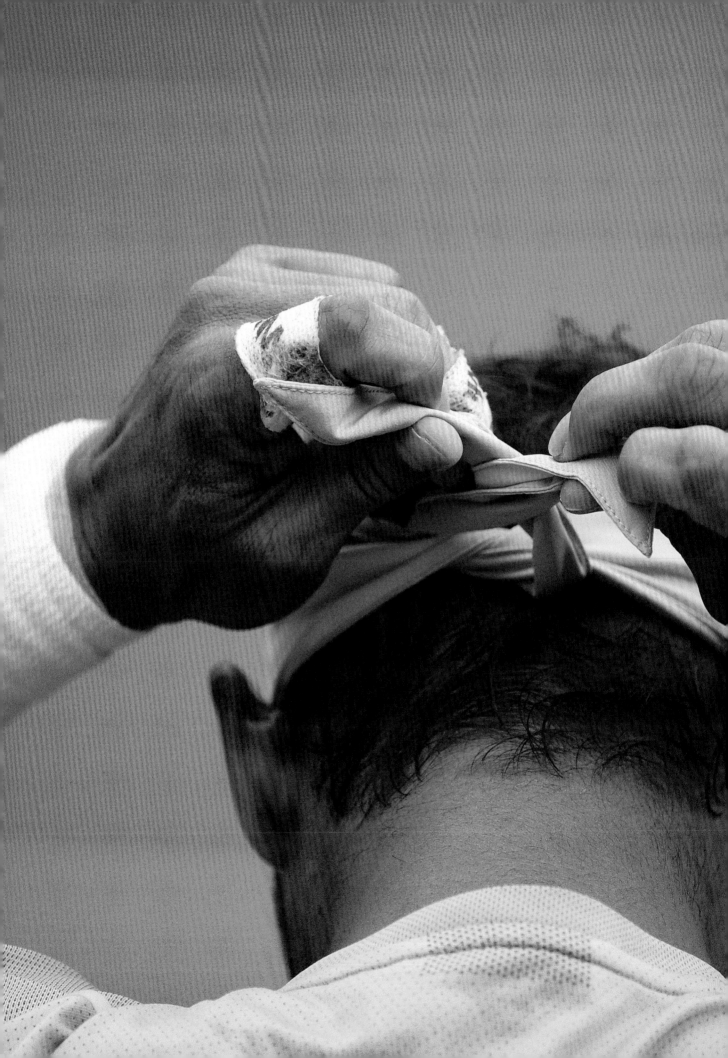

——
左頁
法網，2018年。

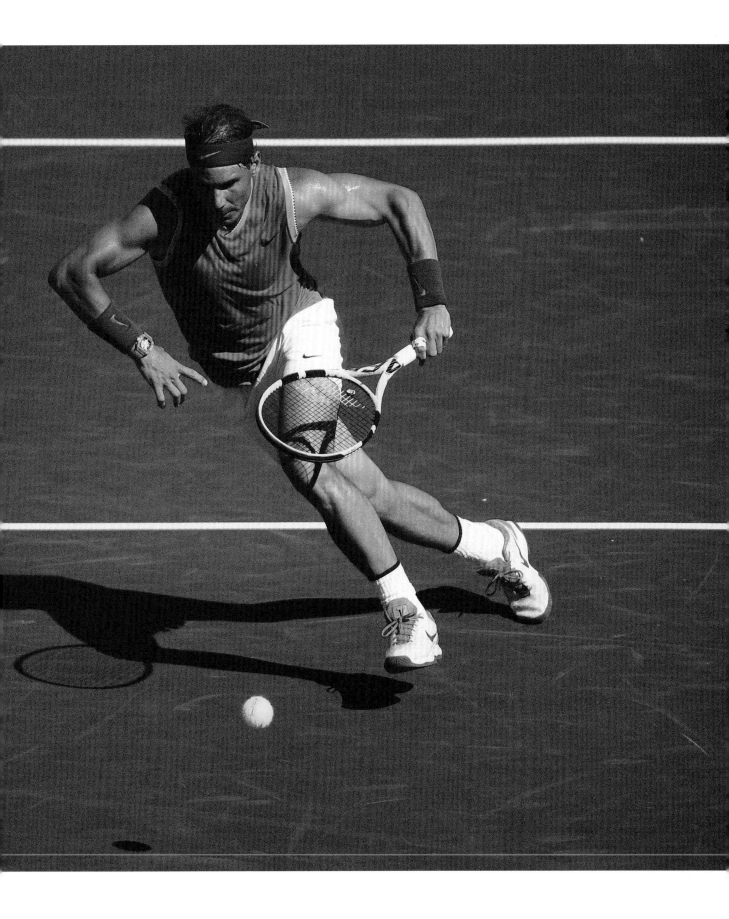

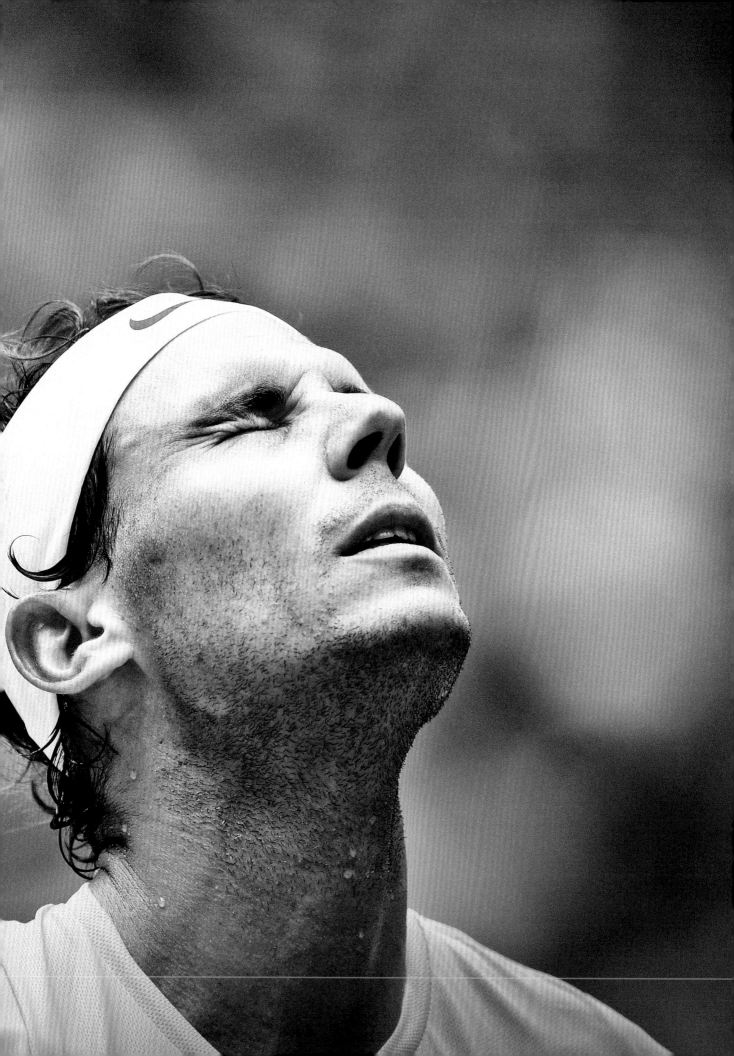

———
上頁
美網，2018年。

———
右頁
美網，2017年。
比賽結束後的儀式。
拉法準備與對手握手並摘下頭巾。
大汗淋漓。

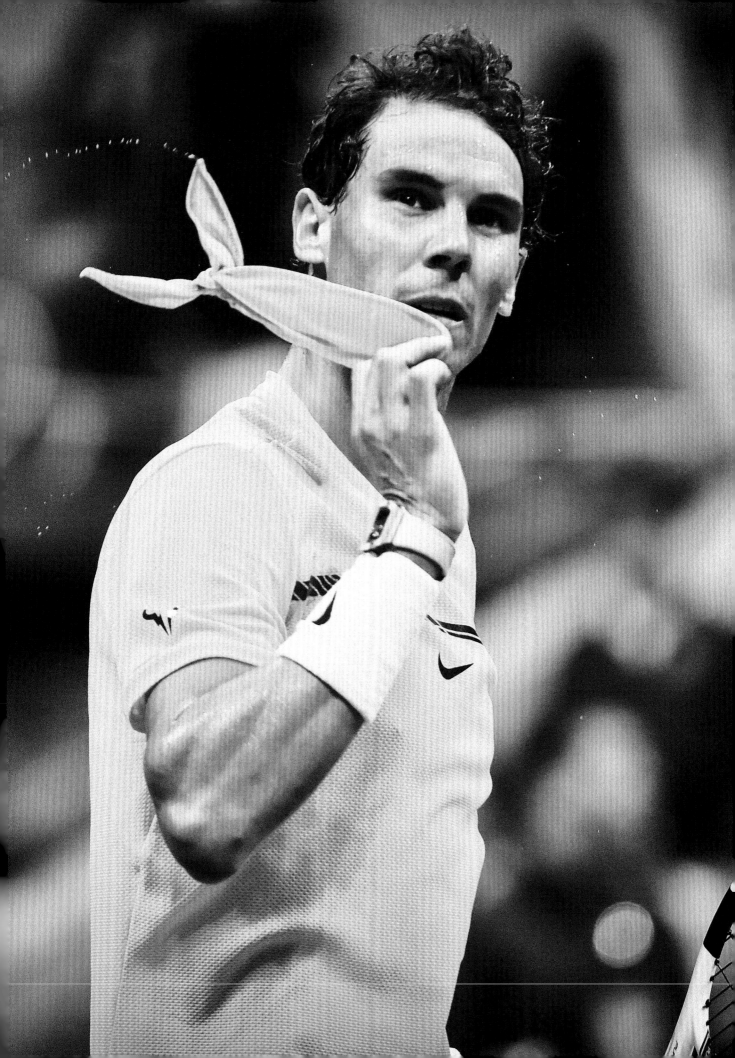

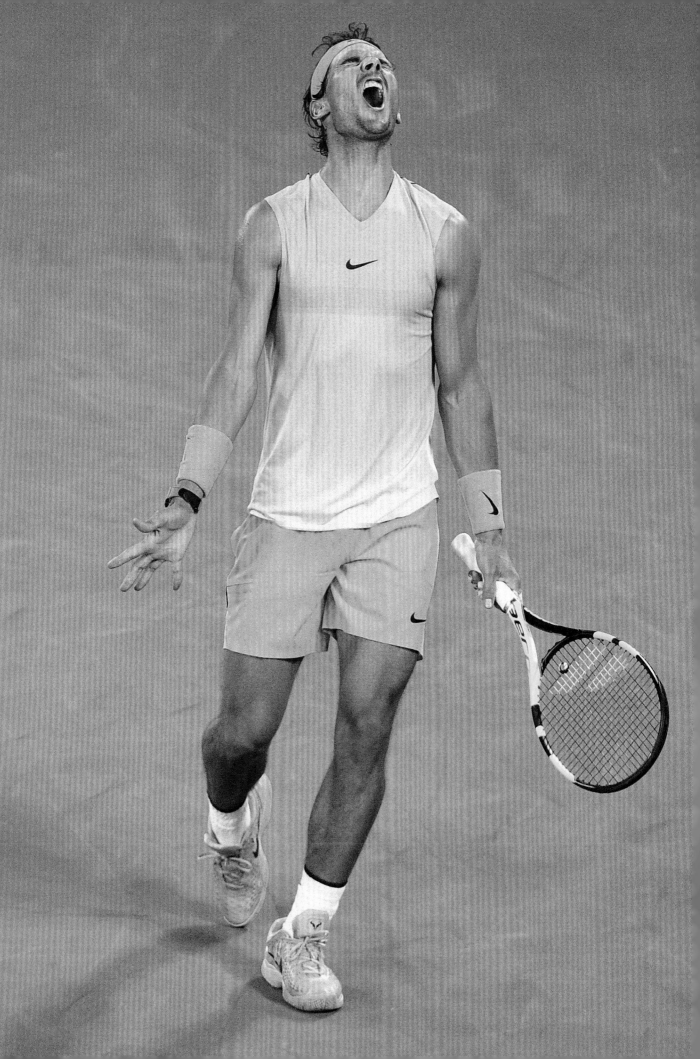

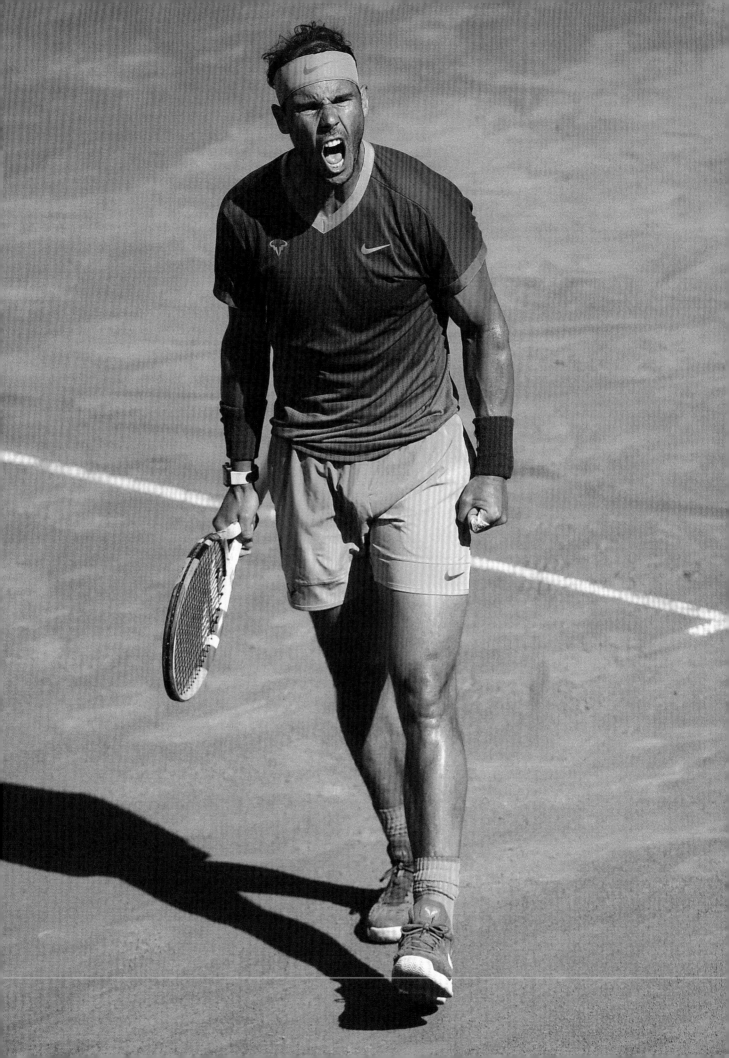

上頁
P228
澳網，2018年。
P229
羅馬大師賽，2021年。

右頁
法網，2022年。
進入中央球場前，那段登階梯的氣氛總是很緊張。

下頁
法網，2019年。
我喜歡利用球場當背景來營造不同的畫面。
這裡我運用蘇珊・朗格倫球場映照出的網格當我的前景。

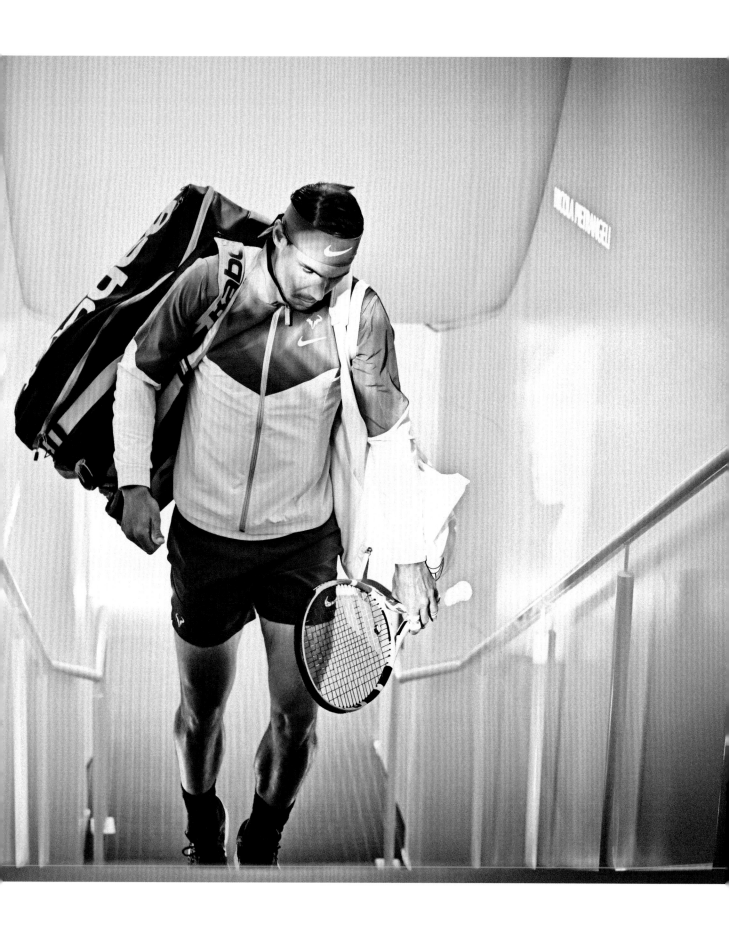

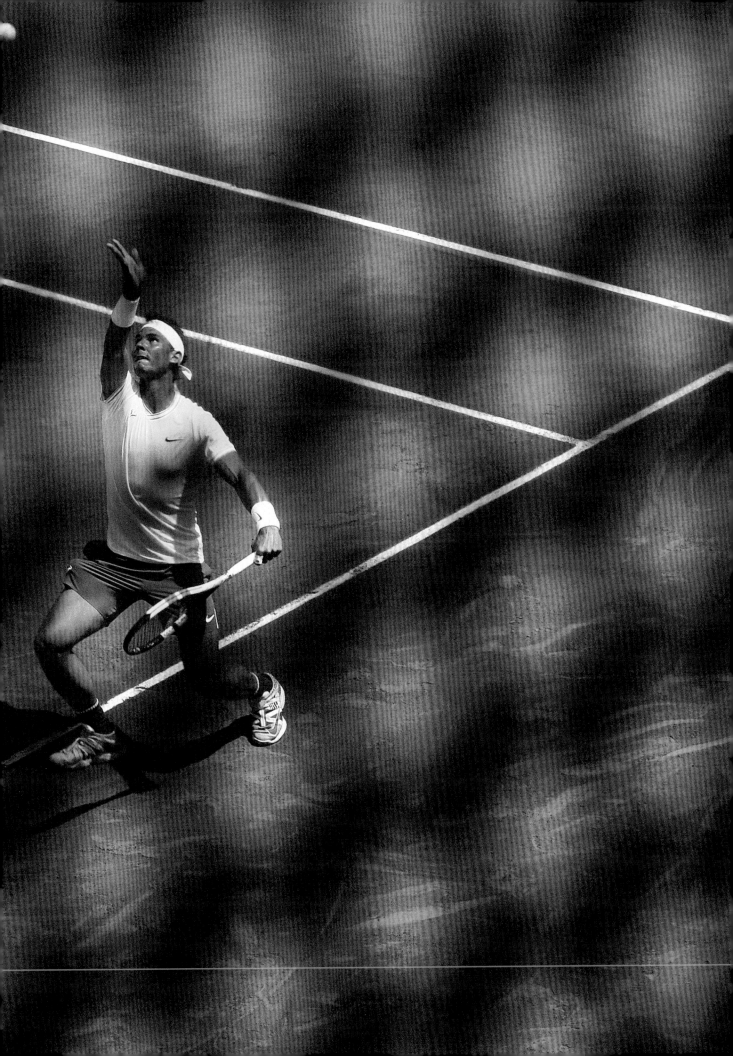

———
右頁
邁阿密大師賽，2006年。

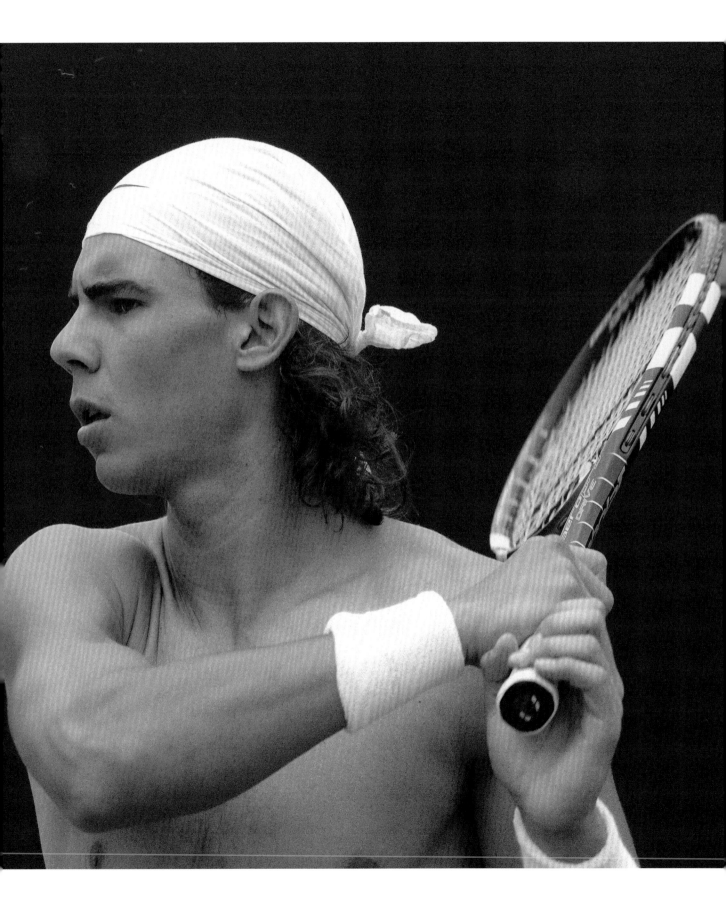

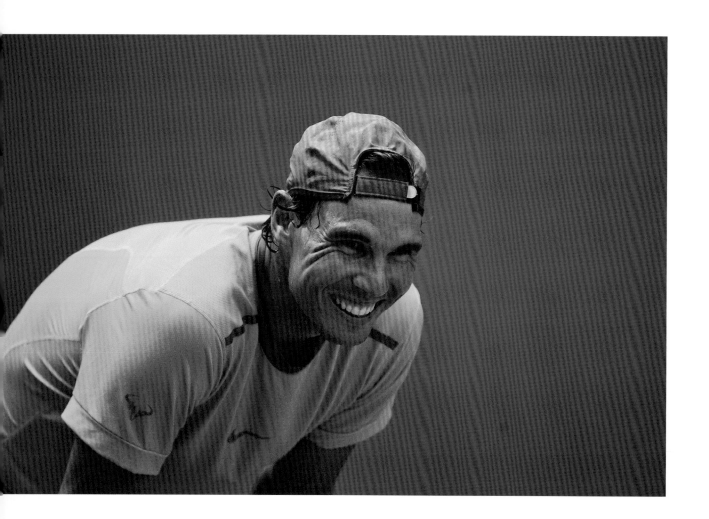

———
上圖
澳網，2015年。
拉法在練球。

———
右頁
法網，2019年。
練球完放鬆休息。

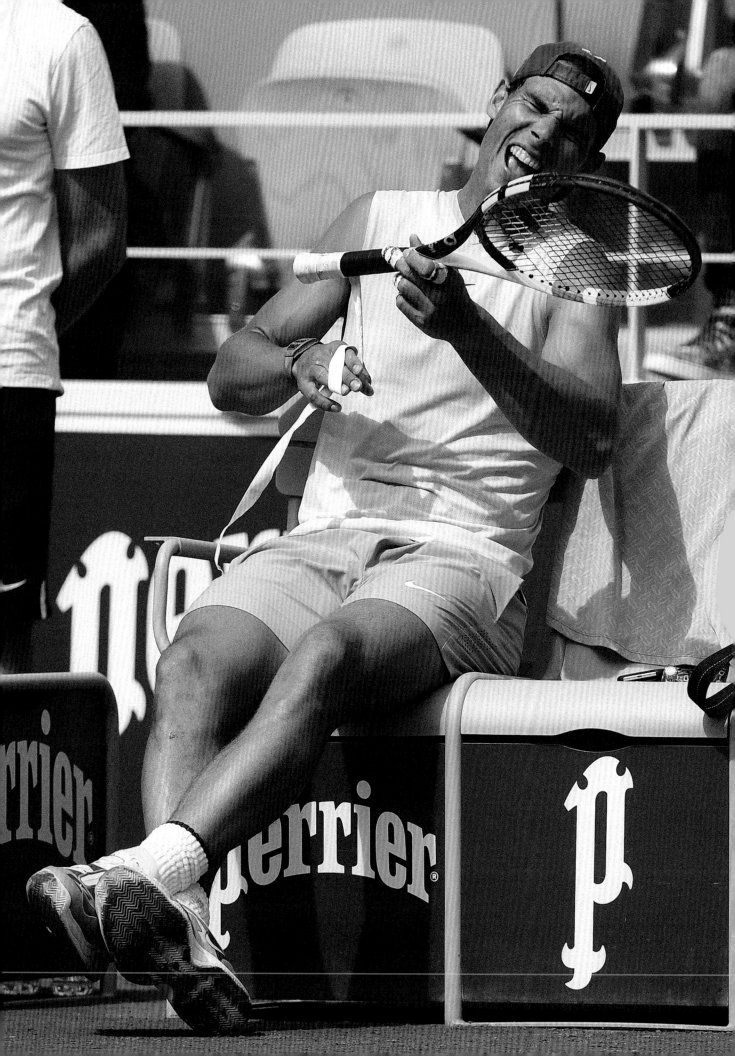

———
右頁
法網，2007年。
我坐在主審椅後方中間後排，恰好捕捉到勝利的一刻。

———
下頁
溫網，2008年。

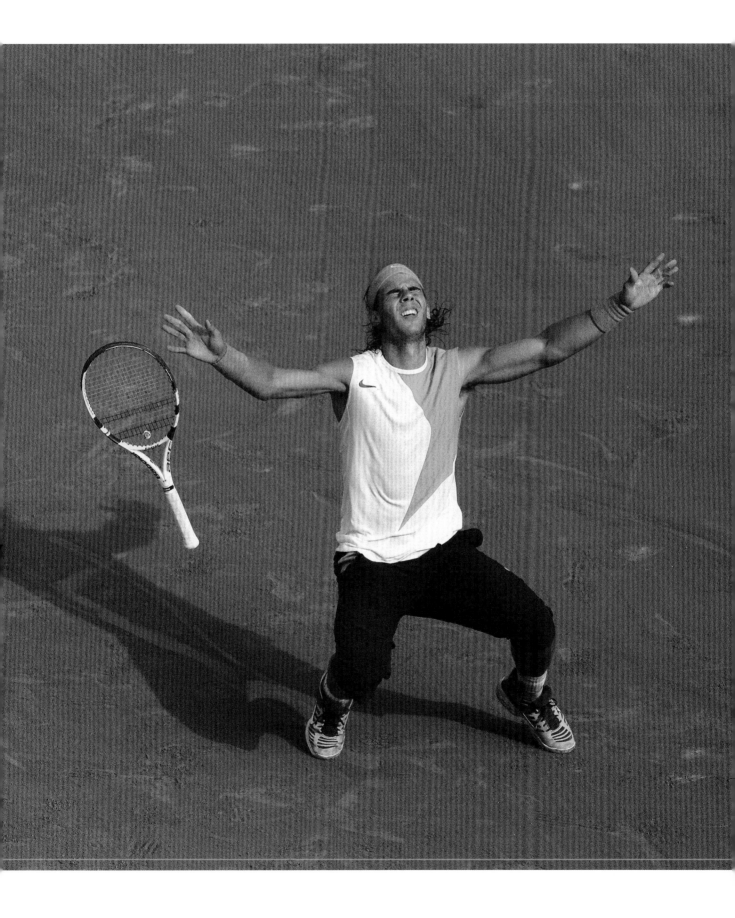

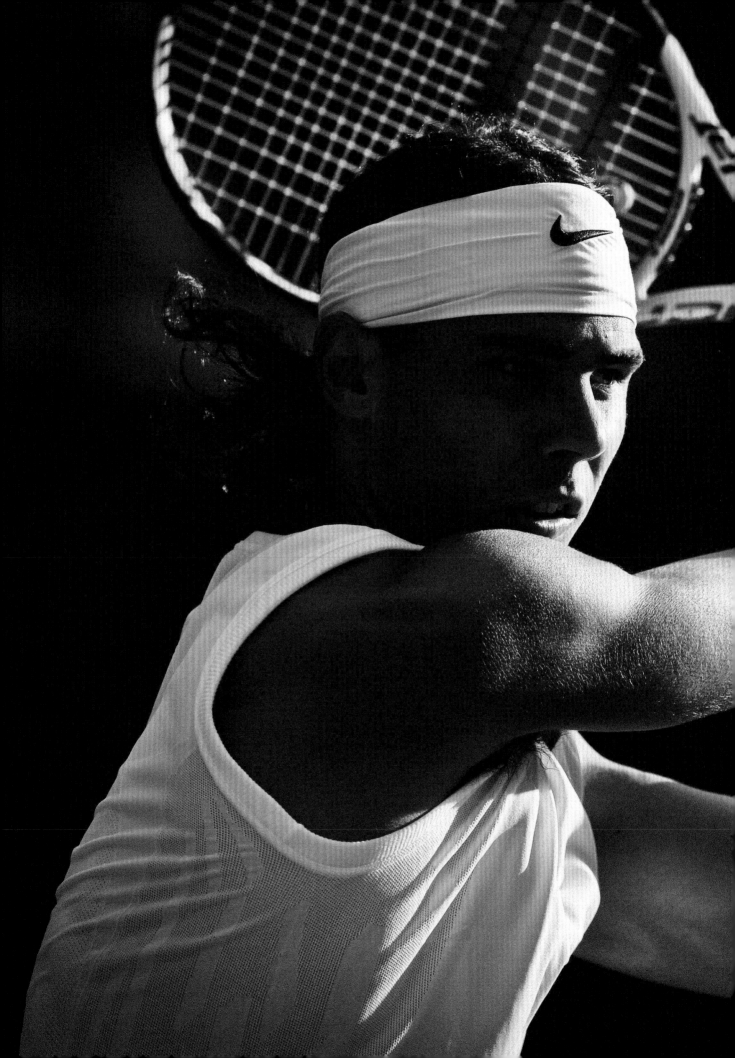

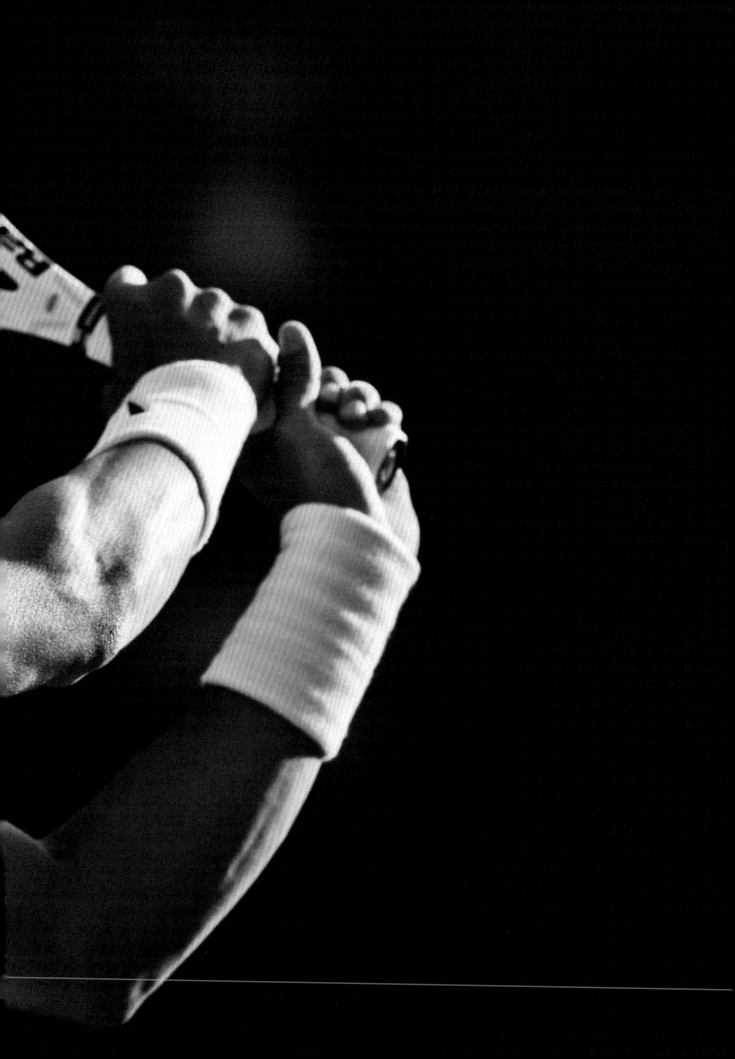

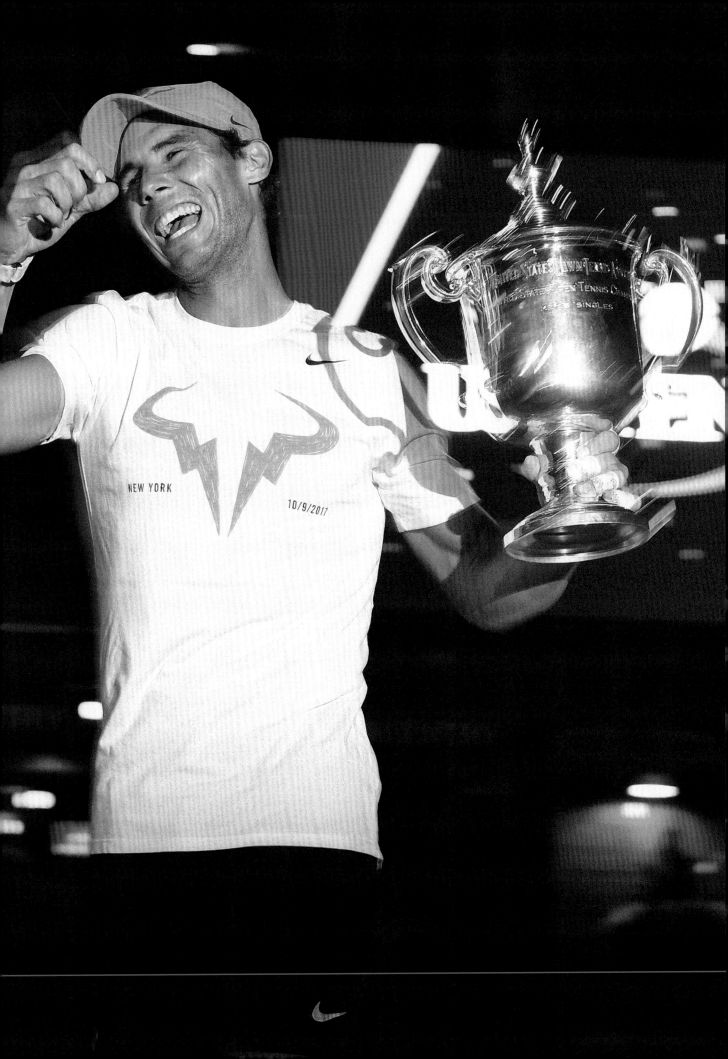

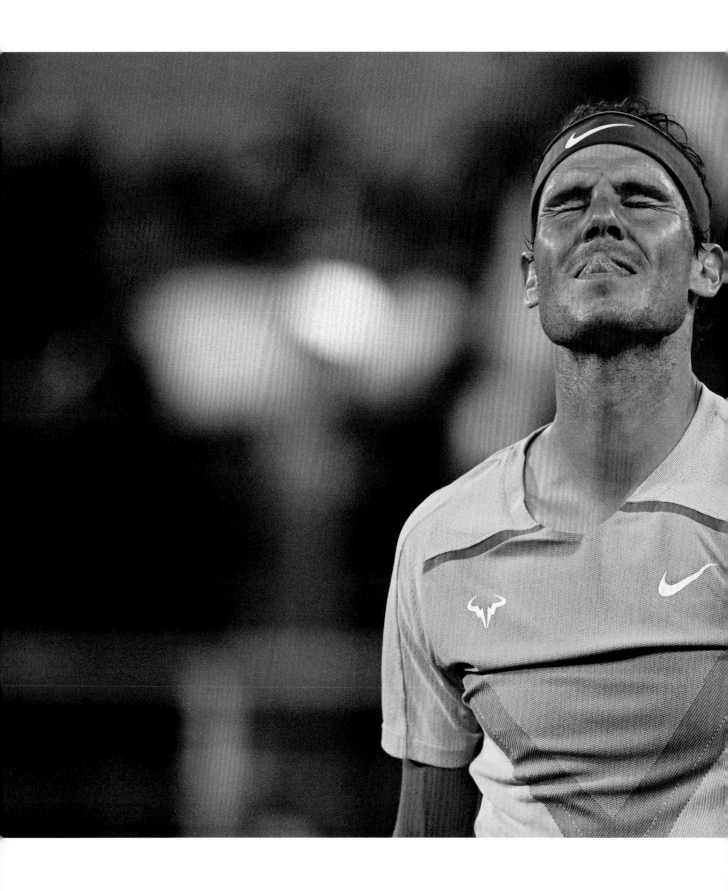

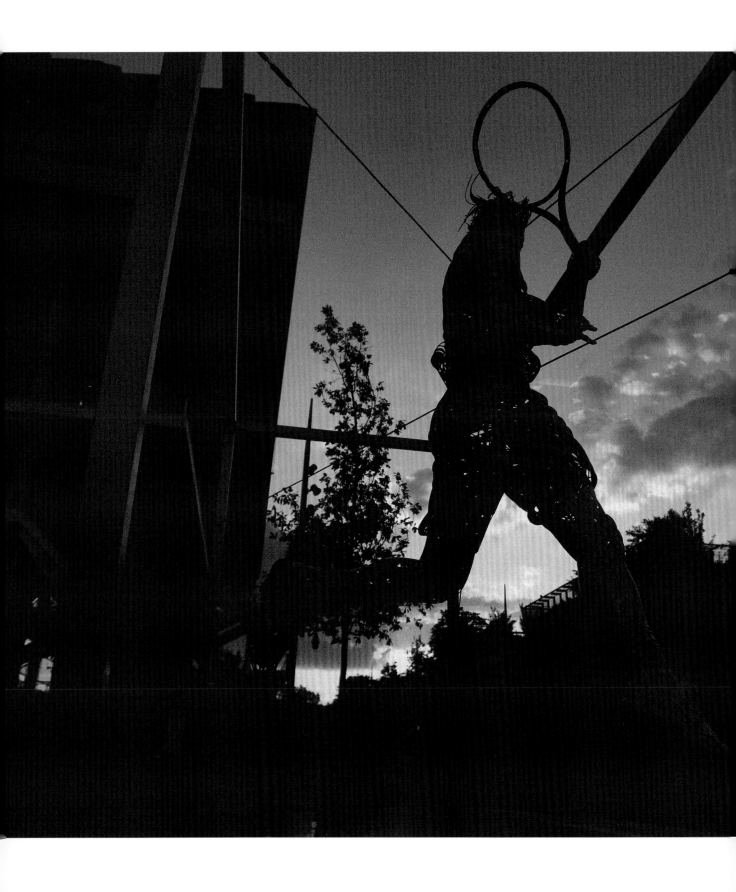

右頁
澳網，2022年。
在決賽擊敗梅德韋傑夫後，他與父親塞巴斯蒂安激動相擁。

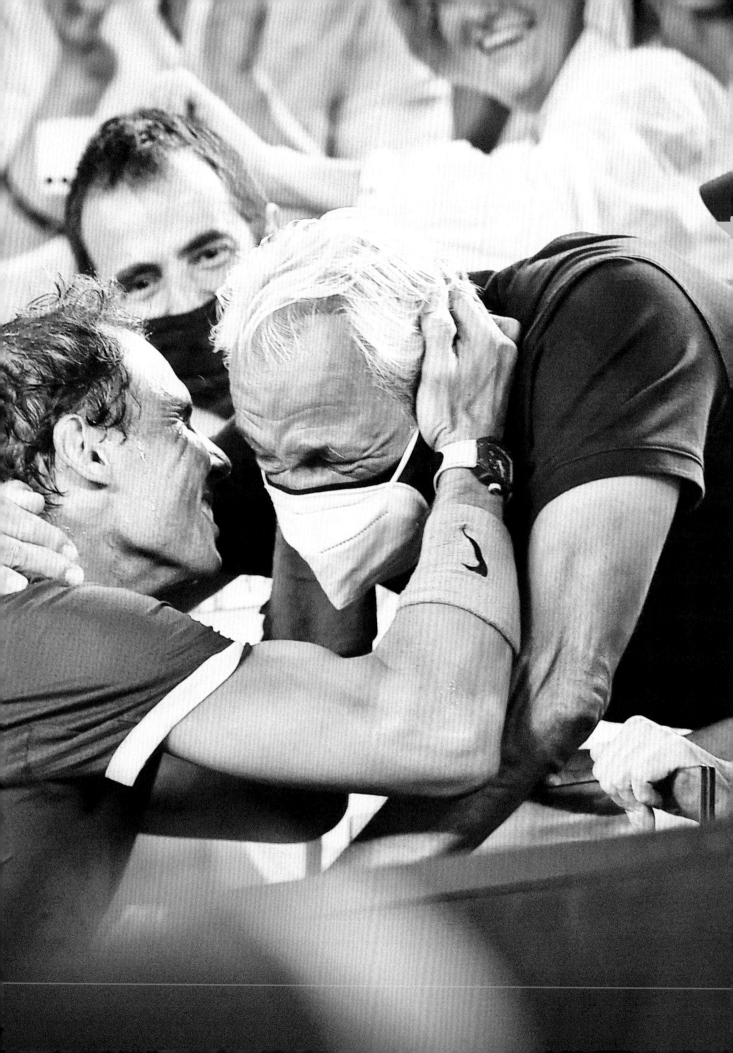

"

我的拉法圖庫包含數千張照片。

如果一定要選一張，

我一定會選這張作爲本書的結尾，

那是他在2012年法網奪冠後拍攝的。

他的雙手特寫放在火槍手盃上，手指纏著繃帶，

象徵著戰鬥的艱辛，到了痛苦的地步，

直到走向勝利。

這張照片完美詮釋了這位堅定不移的冠軍。

已成爲標誌般的形象。

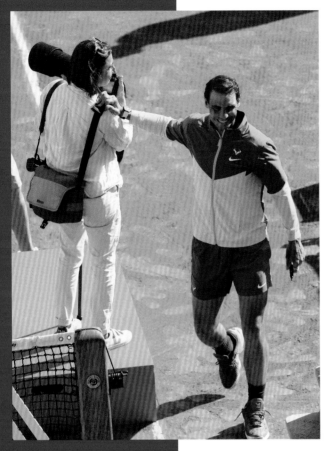

法網，2022年。
照片：Clément Mahoudeau

致謝

　　羅蘭卡洛和法國網球協會FFT，感謝他們20多年來的忠誠和信任。

　　世界男子網球巡迴賽ATP，感謝我們充滿熱忱的合作。

　　國際網球總會ITF，感謝共同分享的所有偉大冒險。

　　Nikon，謝謝我忠實的攝影夥伴，見證了本書的每一幅影像。

　　謝謝克莉斯・艾芙特（Chris Evert）。沒有她，我永遠不會成爲現在的我。

　　謝謝Serge Philippot，我的導師，當我開始在《網球雜誌》工作時，他教了我這份職業的基礎知識。

　　謝謝Jean-Denis Walter，我的藝廊老闆和朋友，美麗故事的講述者和傑出的銷售員。

　　謝謝Maribel和科威特納達爾網球學院的整個團隊，他們的貼心接待。

　　謝謝Benito，他總是在一旁傾聽、欣賞和幫助。

　　謝謝Renaud Dubois和整個AMPHORA團隊，花不到一秒時間就同意做這個案子！

　　謝謝Myrtille，20多年來每天都支持我、鼓勵我。

　　感謝我的父母從11歲起就信任我，當時我告訴他們我想成爲網球攝影師。

　　感謝拉法，沒有他就沒有這本書。

柯琳・杜布荷

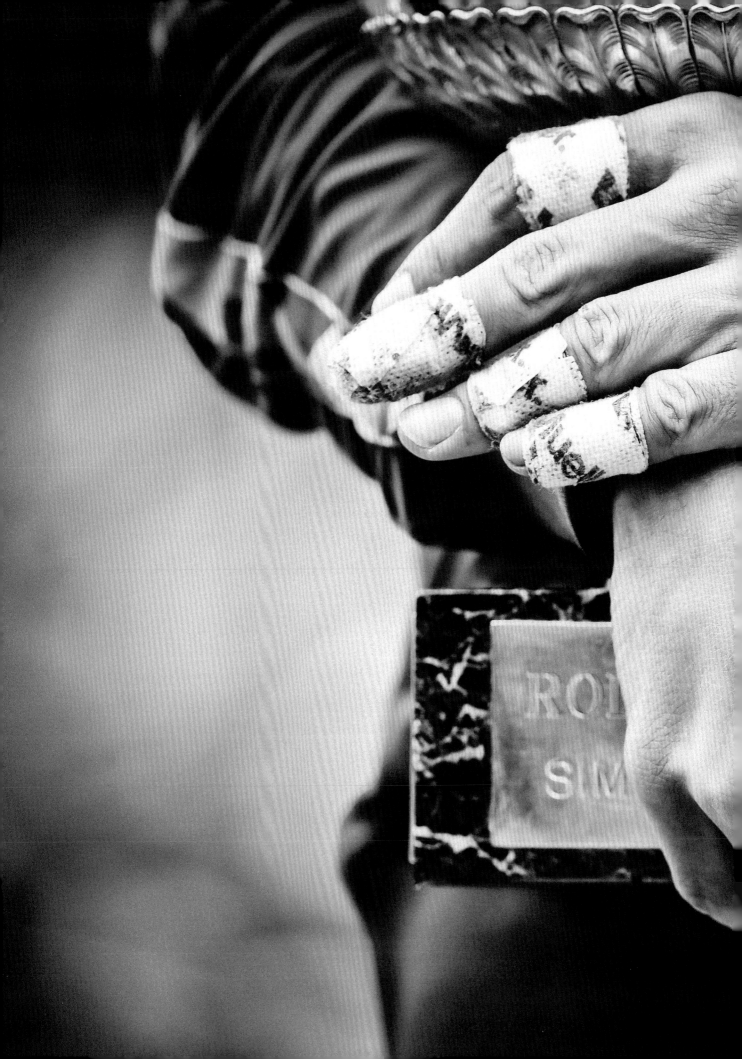

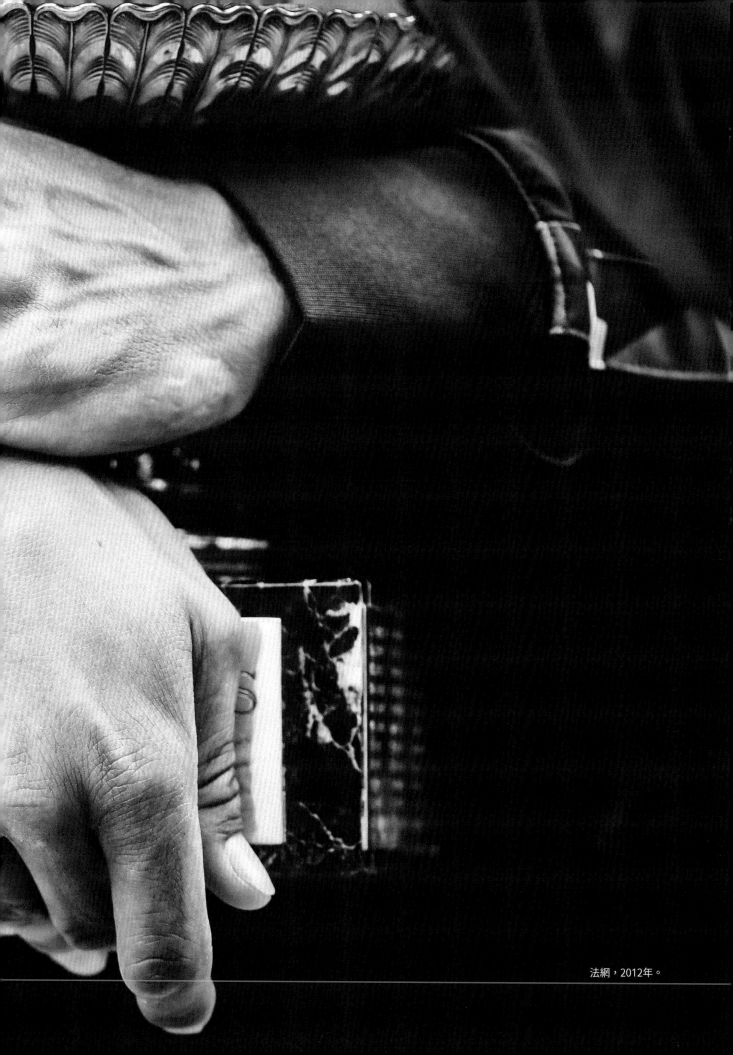

法網，2012年。

belle vue

納達爾
20 年傳奇生涯攝影寫真全紀錄

作　　者　　柯琳・杜布荷（Corinne Dubreuil）
攝　　影　　柯琳・杜布荷（Corinne Dubreuil）
譯　　者　　葛諾珀
總 編 輯　　曹　慧
主　　編　　曹　慧
封面設計　　比比司設計工作室
內頁版型　　ayenworkshop
內頁排版　　楊思思
行銷企畫　　林芳如
出　　版　　奇光出版／遠足文化事業股份有限公司
　　　　　　E-mail: lumieres@bookrep.com.tw
　　　　　　粉絲團：https://www.facebook.com/lumierespublishing
發　　行　　遠足文化事業股份有限公司（讀書共和國出版集團）
　　　　　　http://www.bookrep.com.tw
　　　　　　23141新北市新店區民權路108-4號8樓
　　　　　　電話：(02) 22181417
　　　　　　郵撥帳號：19504465 戶名：遠足文化事業股份有限公司
法律顧問　　華洋法律事務所 蘇文生律師
印　　製　　通南彩色印刷有限公司
初版一刷　　2024年5月
定　　價　　1200元
I S B N　　978-626-7221-53-2　書號：1LBV0049
　　　　　　978-626-7221549（EPUB）
　　　　　　978-626-7221556（PDF）

有著作權・侵害必究・缺頁或破損請寄回更換
歡迎團體訂購，另有優惠，請洽業務部（02）22181417分機1124、1135
特別聲明：有關本書中的言論內容，不代表本公司/出版集團之立場與意見，文責
由作者自行承擔

Copyright © Éditions Amphora, 2023
Complex Chinese rights arranged by Cristina Prepelita Chiarasini, www.agencelitteraire-cgr.
com, through LEE's Literary Agency
Complex Chinese edition copyright © 2024 by Lumières Publishing, a division of Walkers
Cultural Enterprises, Ltd.
ALL RIGHTS RESERVED.

國家圖書館出版品預行編目資料

納達爾：20 年傳奇生涯攝影寫真全紀錄 / 柯琳・杜布荷
（Corinne Dubreuil）著＆攝影；葛諾珀譯. -- 初版. -- 新
北市：奇光出版, 遠足文化事業股份有限公司, 2024.05
面；　公分

譯自：Nadel : iconic.

ISBN 978-626-7221-53-2（精裝）

1. CST: 納達爾（Nadal, Rafael, 1986-）　2. CST: 網球
3. CST: 運動員　4. CST: 攝影集

957.7　　　　　　　　　　　　　　　113004391

線上讀者回函